SYMBOLS OF THE OCCULT

오컬트의 상징

500가지가 넘는 기호와 상징에 대한 안내서

⊕컬트⊕의 상징

| 판권 |
저작권사 Quarto Publishing | **수입·발행처** D.J.I books design studio

| 만든 사람들 |
기획 D.J.I books design studio | **진행** 한윤지(디지털북스) | **집필** 에릭 샬린(Eric Chaline) | **번역** 이재혁 |
편집·표지디자인 김진(디지털북스)·D.J.I books design studio | **도서공급처** 디지털북스(Digitalbooks)

| 책 내용 문의 |
도서 내용에 대해 궁금한 사항이 있으시면 dji_digitalbooks@naver.com 이메일 또는,
디지털북스 홈페이지나 게시판을 통해서 해결하실 수 있습니다.
홈페이지 digitalbooks.co.kr
페이스북 facebook.com/ithinkbook
인스타그램 instagram.com/digitalbooks1999
유튜브 유튜브에서 [디지털북스] 검색

| 각종 문의 |
영업관련 dji_digitalbooks@naver.com | **기획관련** djibooks@naver.com
전화번호 (02) 447-3157~8

※ 잘못된 책은 구입하신 서점에서 교환해 드립니다.

오컬트의 상징

SYMBOLS

OF THE

OCCULT

500가지가 넘는 기호와 상징에 대한 안내서

에릭 샬린 저

이재혁 역

CONTENTS

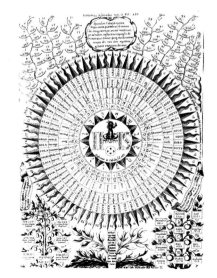

서 문

상징(기호)은 인류 최초의 의사소통 수단이다. 사실, 모든 의사소통은 어느 정도 상징성을 띤다고 말해도 무방할 것이다. 기호를 단순히 소통과 통제의 도구로만 이해한다면, 우리는 기호의 극히 일부만 보는 것이다. 이 책은 세계에서 가장 흥미로운 기호 뒤에 숨겨진 의미를 밝히는 데 도움이 될 것이다.

가장 오래된 문자 중 하나인 표의문자는 쉽게 의미를 전달하지만 일상 소통을 하기에는 가끔 너무 복잡하다는 단점이 있었고, 이는 곧 표음문자(알파벳)의 발명으로 이어졌다. 표의문자와 알파벳 모두 사용자의 생각을 전달하는 일종의 기호이다. 하지만 기호는 이러한 기본적인 이해보다 더 많은 것을 담고 있으며, 사람들은 이 깊숙이 숨겨진 비밀스러운 의미들 때문에 수 세기 동안 기호의 본질과 사용에 대해 연구해 왔다.

객관적인 물리적 세계와 꿈, 환상, 정신 상태 등으로 이루어진 주관적인 내부 세계를 이해하고자 하는 인간의 욕망은 언제나 평행선을 달리며 존재해왔다. "인식이 지식으로 이어지듯이, 지식은 곧 표현으로 이어진다." 이런 인식이 전 세계의 철학적(더불어 정치적, 경제적) 시스템을 만들어냈으며, 또한 여러 학파들, 역사와 일상의 그늘에 존재하는 관습들을 만들어냈다. 고대의 문명은 '은밀한 지식'의 다양한 표현을 탐구하고 보존하기 위해 '신비주의 학파'와 그 종파들을 만들고 유지했지만, 이 지식들의 대부분은 로마 제국의 몰락과 함께 사라졌다가, 르네상스 시대가 되어서야 재발견되었다.

점성술, 연금술, 의식 마법, 카발라 같은 오컬트 과학은 기호에 숨겨진 의미를 확인할 수 있는 가장 좋은 샘플이다. 그들은 인간의 욕구와 전통을 위해, 때로는 공공연한 비밀로 수 세기 동안 존재해왔다. 오컬트와 관련된 상징들을 이해하기 위해서는 다양한 상징들이 어떻게 존재했는지와 함께, 그 지식들을 더 비밀스럽고 신비롭게 만든 그 시대의 정치적, 기독교적 배경을 아는 것이 매우 중요하다. 고대의 지혜는 다시 가려지거나 숨겨지고, 소수의 사람만이 직접적으로 경험할 수 있었다. 바로 상징(기호)을 통해서이다.

상징을 탐구하는 것은 인간의 깊이를 이해하고, 실질적으로 잘 고안된 방법을 통해 기억과 환상, 혹은 상상력으로 표현되는 '인간 정신의 힘'을 다루는 법을 알아가는 것이기도 하다.

마크 스타비시
- 고대연금술연구원 창립자 및 연구소장

개 요

알 수 없는 광대한 우주를 마주한 조상들은 종교와 과학이 존재하기 훨씬 이전부터 하늘과 자연 현상의 신비로운 패턴들을 통해서 인생의 목적과 의미, 의지를 점쳐왔다. 이 책의 일곱 챕터에서 다루는 기호들은 인류가 지난 수천 년 동안 초자연 세계와 맺어온 관계와 그것들을 통제한 방법을 나타낸다. 믿음과 이성의 시대를 지나면서도 오컬트적 상징들이 살아남았다는 것은 오컬트가 여전히 중요하며, 인류가 이 신비로운 힘을 필요로 한다는 부정할 수 없는 증거이다.

우리는 기호와 상징을 통해 세상과 소통한다. 시간을 알고 싶을 때 하늘을 보는 대신 디지털 장치가 나타내는 숫자를 본다. 다른 사람과 소통할 때 전화보다 문자를 선호하고, 심지어는 이모티콘으로 대체하기도 한다. 일부 뇌과학자들은 표시, 기호, 문자, 그리고 숫자를 사용하는 우리 천성이야말로 인간을 더 인간답게 만든다고 말한다. 일부 동물들도 언어와 도구를 사용하기는 하지만 인간만이 추상 기호를 만들고 다듬어 직관적/반 직관적으로 연관 지어 이해하며, 결국에는 세상을 통제하고 바꿀 수 있는 특별한 능력을 가지고 있다.

광석에서 금속을 추출하여 신성한 물건과 세속적인 물건 모두를 주조하던 먼 옛날의 대장장이들을 상상해보자. 100번 중 한 번 작업이 완벽하게 되었는데 그 이유를 모른다면, 이들은 자신들이 일하면서 행했던 의식 덕분이라고 생각했다. 이렇게 마법이 만들어진 것이다. 이를 농사와 채집부터 도자기 공법, 금속공학, 약학에 이르기까지의 모든 기술들에 적용해보면, 어떻게 오컬트가 우리 일상에 들어와 있는지 알 수 있다.

문자가 발명된 후, 기원과 주문, 의식들이 후대를 위해 기록되거나, 산 자와 죽은 자를 보호하고 저주하기 위한 부적으로 만들어졌다. 거의 대부분의 역사에서 초자연에 대한 지식은 모든 사람들에게 공유되기에는 너무 귀하고 위험한 것으로 여겨졌다. 또 이를 다루는 사람만 알 수 있는 비밀 문자와 상징으로 암호화되었다. 이런 미스터리한 상징들은 오늘날까지 우리의 관심을 끌고 사람들을 매혹시키며, 여전히 위로와 즐거움을 준다.

점성술

---✳---

점성술은 이 책의 첫 번째 주제로 더할 나위 없이 적합하다.
위험하고 불확실한 세계에서 우리 조상들에게
그들이 누구이며 미래는 어떻게 될 것인지에 대해
어느 정도 정확한 예측을 제공한 탁월한 오컬트 기술이었기 때문이다.

우리 조상들이 하늘의 별을 보며 '우리는 무엇이며 어떻게 이 광대한 우주의 초자연적인 힘 속에 들어가 있는 것일까?'라는 질문을 던진 것이 신비주의 과학의 시작일 수도 있다. 오늘날까지 남아있는 신비주의 과학 중 하나로서, 출생과 예지에 관한 점성술은 여전히 우리에게 위로와 즐거움을 준다. 하지만 모든 문화권이 별을 보며 해답을 찾았던 것은 아니다. 어떤 문화권은 반복되는 시간의 주기(굴레)가 사람의 성격이나 운명을 알기 위한 진정한 길잡이라고 여겼다.

우리 조상들의 관점에서, 하늘은 지구의 주변을 돌았다. 가장 큰 천체인 태양과 달을 최고신으로 여긴 고대인들도 있지만 항상 그랬던 것은 아니다. 그리스-로마 판테온에서 태양신 아폴로(헬리오스)와 그의 여동생 아르테미스(다이애나)는 자신도 위대한 신이지만, 동시에 신들의 왕인 제우스(주피터, 목성)의 자식들이었다. 아버지와 함께 형제인 헤르메스(머큐리, 수성), 아프로디테(비너스, 금성), 아레스(마르스, 화성), 그리고 할아버지인 크로노스(새턴, 토성)까지, 그들 모두는 밤하늘의 넓은 캔버스에서 작은 점들로 반짝인다. 눈에 보이는 천체들의 크기와 점성학에서 차지하는 중요성 사이의 명백한 부조화를 어떻게 설명할 수 있을까?

태양은 매일 밤 사라진다. 계절에 따라 약해지기도 하고 강해지기도 하며, 그동안 달은 주기에 따라 커졌다가 작아지기도 하고 한 달에 한 번씩은 거의 완전히 사라지기도 한다. 이는 정기적인 현상이지만 예전에는 '잡아먹히' 거나 '죽어'서 태양과 달이 다시는 돌아오지 못한다는 공포감을 주기도 했다. 반면 행성들은 황도십이궁을 배경으로 독자적으로 움직이기 때문에 시간과 계절에 상관없이 크기가 작아지지 않고 매일 밤 다시 나타난다. 끊임없이 변하는 하늘에 고정된 것으로, 행성들은 의지하고 믿을 만한 것으로 여겨졌으며, 덕분에 태양과 달뿐만 아니라 행성들도 점성학에서 중요한 영향력을 가지게 되었다.

고도의 천문학 기술을 보유하고 있던 고대 중국과 마야는 출생점에 대해 다른 접근법을 가지고 있었다. 미래를 예측하기 위해 태양과 달, 행성과 별들을 점성학 표에서 찾는 대신, 하늘을 관찰하여 서로 다른 주기를 측정할 수 있는 매우 정확한 달력을 만들었고, 출생 연월일과 탄생 시에 점술적 의미를 부여했다.

지구중심적 우주 지도, 천체지도
Harmonia Macrocosmica 발췌,
안드레아스 셀라리우스(1660).

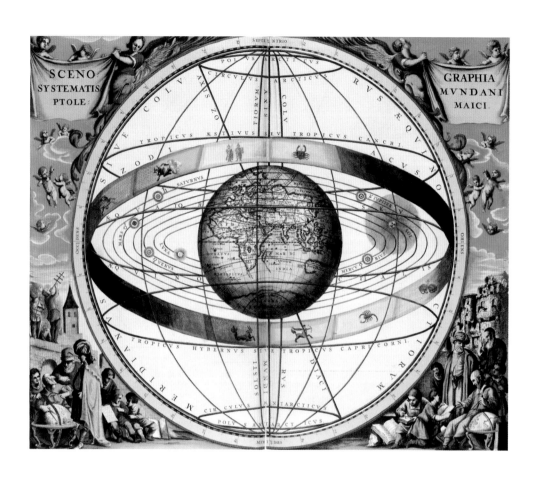

태양

달

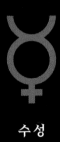

수성

금성

화성

목성

토성

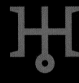

천왕성

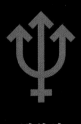

해왕성

행 성

점성술은 7개의 행성(태양, 달, 수성, 금성, 화성, 목성, 토성)이 지구 주위를 돈다고 믿는 천동설을 기반으로 했다. 그러나 16세기 니콜라우스 코페르니쿠스가 주장한 태양 중심의 지동설이 인정되었고, 거기에 새로운 두 천체인 천왕성과 해왕성, 그리고 '왜행성'으로 강등당하기 전까지 75년 동안은 명왕성까지 추가되었다.

태양(SUN)

태양은 출생운에서 '별' 표시를 나타내며 태양신인 헬리오스와 아폴로를 상징한다. 문양은 단순한 동그라미 가운데에 점을 찍은 형태이다.

달(MOON)

달은 변화하는 사람의 감성 지능을 나타내며, 아르테미스(다이애나)를 상징한다. 문양은 주로 초승달 모양으로 묘사된다.

수성(MERCURY)

수성은 소통과 지능의 행성으로, 헤르메스 (머큐리)를 상징한다. 문양은 날개가 달린 모자와 두 마리의 뱀이 있는 성스러운 지팡이, 카두세우스를 형상화한 모양이다.

금성(VENUS)

금성은 아름다움과 사랑, 성(性), 여성의 행성으로, 아프로디테(비너스)를 상징한다.

화성(MARS)

화성은 활발함, 의욕, 남성의 행성으로, 아레스 (마르스)를 상징한다. 아레스의 창과 방패가 문양의 주요 요소이다.

목성(JUPITER)

목성은 물질적 확장과 번영의 행성으로, 신들의 아버지인 제우스(주피터, 조브)를 상징한다. 이 문양은 제우스의 벼락, 혹은 그의 신조인 독수리를 상징한다. 한편으로는 주피터의 그리스 버전, 제우스의 Z를 뜻하는 문양이기도 하다.

토성(SATURN)

토성은 질서와 혼돈, 조직과 구조의 행성으로, 타이탄 크로노스(새턴)를 상징한다. 문양은 크로노스의 낫을 형상화한 것으로, 크로노스는 로마신화에서 농사의 신이었다.

천왕성(URANUS)

1781년에 발견된 천왕성은 반역과 혁신의 행성으로 타이탄 우라노스를 상징한다. 문양 속의 H는 이를 처음 발견한 허셜(Herschel) 의 첫 글자를 따온 것이며, 동그라미는 태양을 의미한다.

해왕성(NEPTUNE)

1846년에 발견된 해왕성은 환상과 꿈, 그리고 판타지의 행성으로, 바다의 신인 포세이돈(넵튠) 을 의미한다. 문양 또한 삼치창이다.

황도십이궁 (조디악)

산업화 시대 이전 서양의 밤하늘에는 달과 행성과 별, 그리고 구름처럼 모인 별들의 띠인 은하수로 화려한 향연이 펼쳐졌었다. 조상들은 이렇게 혼돈한 하늘에서 일정한 패턴을 찾아 신화에 나오거나 실재하는 동물, 물건, 그리고 초자연적인 존재들을 투영해 '황도십이궁(The Zodiac)'이라는 12개의 별자리를 만들었다.

천문학에 대해 전혀 모르는 사람도 최소한 하나 이상의 별자리 정도는 말할 수 있을 텐데, 이는 대부분의 사람들이 자신의 탄생 별자리를 알기 때문이다. 각 별자리의 상징 기호는 기원후 100년 즈음, 로마시대 이집트에서 태어난 천문학자 프톨레미가 묘사한 48개의 별자리 중 일부인 그리스-바빌론의 12가지 별자리와 연결된다.

12개의 별자리는 맨눈으로도 보이는 별들로 이루어졌는데(17세기 이전에는 망원경이 없었다), 예를 들어 황소자리는 오른쪽이 (뿔처럼) 튀어나온 비뚤어진 Y 모양으로 12개 정도의 별들이 모여 만들어졌다. 고대 천문학자나 점성술사들의 상상과 달리 각각의 별들은 서로 아무 관계가 없다. 하지만 이 별들의 무리에 '황소'라는 이름을 붙인 것에는 이유가 있다. 봄철 별자리인 황소자리는 농번기에 중요한 지표가 된다. 또한 옛 서양인들에게 가축은 힘과 번영의 증거, 지위와 권력, 그리고 신과 초자연의 징표를 나타내는 중요한 상징이었던 만큼, 황소가 의미하는 바가 매우 크다고 말할 수 있다.

점성술에서, 황도십이궁 별자리는 각각 하늘의 30도씩을 차지하고 있어 열두 개의 별자리가 동등하게 나누어져 있지만 이는 단순히 관습적인 것으로, 실제 별자리들은 서로 다른 때에 나타난다. 또 지난 몇천 년간 이어진 분점(태양과 별들에 대한 지구의 축이 움직이는 것) 때문에, 실제 별자리들은 황도십이궁과 딱 맞지 않다. 그래서 본인이 양자리라고 생각할지라도, 태어났을 당시 실제 별자리의 위치에 따라 당신은 물고기자리일 수도 있는 것이다.

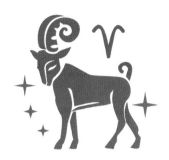

양자리 ARIES

양자리의 상징은 양 뿔 한 쌍 모양이다. 양은
사람들에게 사육된 두 번째 종으로, 인류 문명에
중요한 역할을 한다. 고대 메소포타미아에서 양의
뿔은 신성함을 상징하였고, 이집트 태양신인
아문-라(Amun-Ra)의 상징도 양이다.

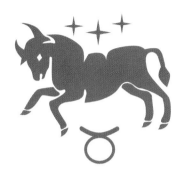

황소자리 TAURUS

황소자리를 상징하는 뿔 달린 원은 위카(Wicca)
주술의 '뿔 달린 신'의 상징과 비슷하다. 황소는
목축인과 정착한 농부들에게 가장 중요한
동물로서, 별자리에 황소가 있는 것은 놀라운
일이 아니다. 이집트의 하토르와 아피스 같은
신들도 황소와 관련이 깊다.

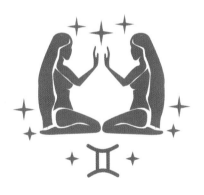

쌍둥이자리 GEMINI

쌍둥이자리의 문양은 로마숫자 2(II)와 비슷하다.
이는 또한 두 막대기가 서로 연결된 모양인
별자리도 연상시킨다. 디오스쿠리(Dioscuri,
쌍둥이 신인 카스토르와 폴룩스)와 관련이
있으며, 카스토르는 필멸을,
폴룩스는 불멸을 상징한다.

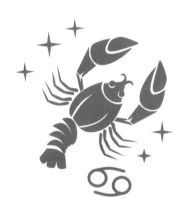

게자리 CANCER

게자리 문양은 숫자 6과 9가 가로로 포개어져
있는 형태로, 게나 가재를 상징한다. 전설에
따르면 그리스 여신 헤라가 헤라클레스에게 밟힌
게를 하늘에 올려 별로 만든 것이라고 한다.

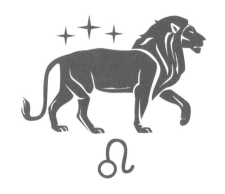

사자자리 LEO

크고 밝은 별로 이루어진 사자자리의 외곽선은
네메안 사자를 상징한다. 제우스가 아들인 반신
헤라클레스의 과업을 기리기 위해 이 사자를
하늘에 올렸다고 한다.

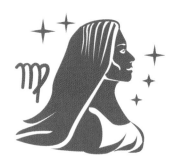

처녀자리 VIRGO

처녀자리의 상징이 안쪽으로 굽는 M 모양인
이유는 확실치 않다. 다만 이 문양이 신화적인
처녀의 순결을 의미하며, 같은 M 모양에 남근을
형상화한 듯한 꼬리가 달린 전갈자리와 반대되는
것이라는 의견이 있다.

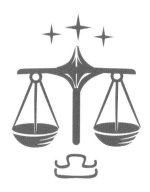

천칭자리 LIBRA

천칭자리는 황도십이궁 중 유일하게 움직임이
없는 사물을 나타낸 것이다. 천칭은 고대
이집트와 그리스-로마의 도상학에서 '정의'를
뜻하는 양식화된 균형을 상징한다. 밤과 낮의
길이가 같은 추분을 상징하기도 한다.

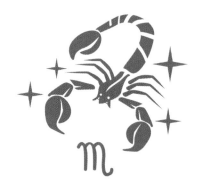

전갈자리 SCORPIO

전갈자리의 표시는 M 형태에 전갈의 상징인
'독침 꼬리', 혹은 이때에 태어난 사람의 성적
욕구를 암시하는 꼬리를 단 모양이다. 태양이
전갈자리를 지나는 데에는 단 6일만 걸리는데,
이는 황도십이궁 가운데 가장 짧은 주기이다.

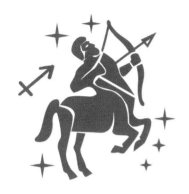

궁수자리 SAGITTARIUS

궁수자리는 그리스로마 신화에 나오는 반인반마
켄타우로스와 관련된 두 개의 별자리 중
하나이다. 사지타(sagitta)는 라틴어로 화살을
의미하는데(그래서 문양도 화살 모양이다),
별자리의 일부분은 그 모양을 따
티팟(주전자)으로 불리기도 한다.

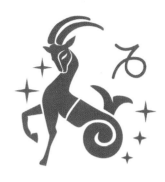

염소자리 CAPRICORN

역삼각형 모양인 염소자리는 염소 뿔을 나타내는
그림문자와 비슷하다. 일찍이 바빌론에서는
이 별자리가 에아 신을 뜻한다고 여겼는데,
신화 속의 에아는 인간과 염소와 물고기가
합쳐진 모습이다.

물병자리 AQUARIUS

문양은 물이나 바다를 나타내는 두 개의
물결선이지만, 물병자리는 바람을 의미하는
별자리이다. 이 별자리 또한 메소포타미아의
건조한 사막에 생명의 비를 몰고온 신,
에아와 관련이 깊다.

물고기자리 PISCES

전형적으로 물을 상징하는 별자리인
물고기자리는 아프로디테(비너스)와 그 아들
에로스(큐피드)와 관련이 있다. 타이폰이라는
괴물을 피해 유프라테스강에 뛰어든 모자가
물고기로 변신했다고도 하고, 두 마리의 물고기가
이들을 도와줬다고도 한다.

황도십이궁인*

* 별자리를 인간의 신체 일부로 비유한 것이라 황도십이궁인(人)으로 단어를 만들었습니다. - 역자 주

중세와 르네상스 유럽의 의학은 점성술과 로마그리스 시대부터 내려온 4체액설(혹은 체액이론hu-mourism, 혈액, 가래, 황담즙, 흑담즙 네 가지 체액이 인체를 이루는 기본 성분이며, 이 체액들의 불균형으로 질병이 생긴다는 이론 *편집자 주)을 결합한 것이었다. 황도십이궁의 별자리들은 각각의 신체 부위와 그곳에 위치한 장기, 장기의 기능들을 상징하였다. 때문에 중세의 의사들은 환자를 돌보기 위해 치유자인 동시에 점성술사의 역할도 해야만 했다.

'위에서 그러하듯 아래에서도 그러하다'라는 격언은 사람은 하늘, 특히 태양과 달과 별의 위치와 움직임에 영향을 받는다는 전근대의 유럽 사상(헤르메스주의로 알려진 전통 사상의 일부)을 이끌어왔다. 당시 사람들은 태양과 달과 별은 지구를 둘러싼 구체에 고정되어 지구 주위를 돈다고 믿었으며, 이러한 지구 중심의 우주에서 점성술은 개인의 성격과 미래를 읽고, 어떤 경우에는 질병을 찾아 그 원인을 진단하고 치료법을 결정하기 위한 수단이었다.

각각의 별자리는 서로 다른 신체와 그와 관련된 장기와 기능과 연관되었다. 양자리는 머리/눈/부신, 황소자리는 목/목구멍/귀, 쌍둥이자리는 어깨/폐/팔, 게자리는 흉부와 가슴을 비롯한 여러 내부 장기들, 사자자리는 옆구리/등 윗부분/비장/심장, 처녀자리는 복부/간/내장, 천칭자리는 엉덩이/등 아랫부분/신장, 전갈자리는 생식기/골반/방광/직장, 궁수자리는 허벅지/다리/사타구니, 염소자리는 무릎/뼈/피부/신경, 물병자리는 다리 아래쪽/혈액순환, 마지막으로 물고기자리는 발을 상징했다.

중세 의사들은 별자리 해부학과 네 가지 체액의 불균형 때문에 질병이 일어난다는 고대 그리스의 생리학을 결합했다. 네 가지 체액은 피, 황담즙, 흑담즙, 가래로, 각각의 액체는 열기, 냉기, 건기, 습기라는 네 가지 고대 요소와 연관되었다. (아래 참조) 질병으로 치료가 필요하다고 판단하면 의사는 별점을 보고 수술을 하거나 치료를 시작할 최적의 시기를 찾았다. 이때 가장 중요한 원칙은 병에 걸린 신체와 관련 있는 별자리에 달이 위치할 때 치료를 시작해서는 안 된다는 것이었다.

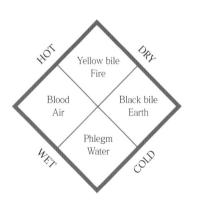

HOT / DRY / WET / COLD

Yellow bile
Fire

Black bile
Earth

Blood
Air

Phlegm
Water

다음 페이지 - 황도십이궁인, 어느 별자리가 어느 신체와 기관과 관련되었는지 보여주고 있다.

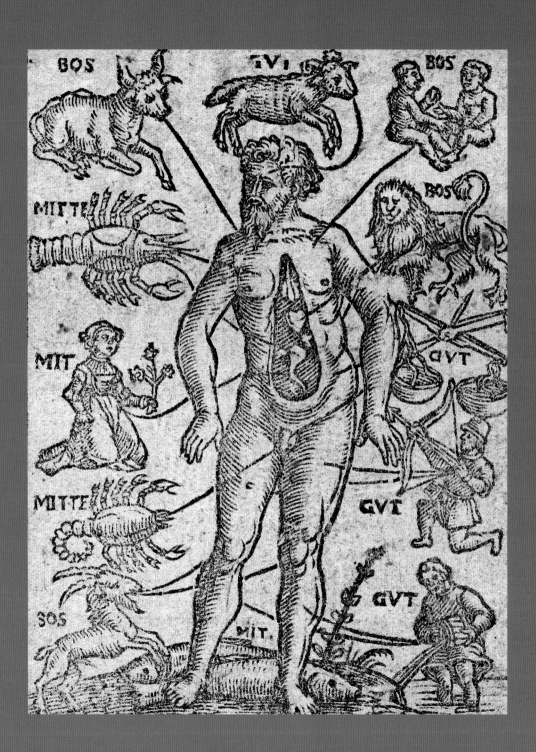

출생 천궁도 해석하기

탄생 차트라고도 부르는 서양의 출생 천궁도는 사람이 태어난 순간의 우주를 보여주는 것이다. 중심에 지구가 있고 그 바깥에 황도십이궁의 상징이 그려진 고리가 있으며, 그 사이에 태양과 달과 행성들을 나타내는 문양이 위치해 있다. 나머지 기호들은 도표의 분할을 계산하는 데에 쓰이는 방위기점의 위치를 나타냈다.

탄생 차트를 읽으려면 점성가는 태어난 시간과 날짜, 장소에의 태양과 달, 행성, 그리고 어센던트(상승점 또는 상승궁, 특정 시간과 장소에 동녘 지평선에 뜬 별자리 *편집자 주)의 정확한 위치를 표시해야 한다. 근대의 점성술표는 테두리에 열두 개의 황도십이궁이 배열된 바퀴 모양이다. 표는 12개의 하우스(house)로 나뉘고 가운데에서 커스프(분할선, 천궁도를 나누는 가상의 선)가 바퀴살처럼 뻗어 나간다. 커스프의 위치는 천궁도의 방위기점인 어센던트 (상승점)와 디센던트(하락점, 어센던트의 반대편), 그리고 천고점과 그 대척점인 천저점에 따라 정해진다. 각각의 하우스는 인생의 다른 요소들을 나타낸다: 1. 자신, 2. 부유함, 3. 형제, 4. 부모, 5. 자녀, 6. 건강, 7. 배우자, 8. 죽음, 9. 여정, 10. 국가 (국가 권력 등), 11. 소유, 12. 고립

표에서 태양의 위치는 그 사람의 출생, 혹은 별자리를 상징한다. 가장 대중적인 점성술에서는 주로 별자리라고 보는데, 이는 점성술사들이 표를 해석하는 하나의 정보에 불과하다. 태양, 달, 행성, 그리고 상승점의 위치를 황도십이궁과 각 하우스에 표시하는 것 외에, 서로의 상대적 위치에 따른 긍정적·부정적 측면, 상승점과 둘레에 있는 다른 중요한 포인트들의 위치에 따른

영향을 모두 해석해야 한다.

사람의 별자리는 천성을 나타내고, 상승점은 양육의 효과를 의미한다.

옆 페이지(아래)에 나온 오래된 탄생표는 영국의 왕 찰스 1세의 탄생 차트이다(1600년 11월 19일 출생). 12개의 하우스가 왕의 이름과 출생시, 그리고 위도를 담은 사각형을 둘러싼 12개의 삼각형들로 표현되어 있다. 황도십이궁 문양들은 천문학적 위치를 나타내는 숫자와 함께 하우스 안에 쓰여 있다.

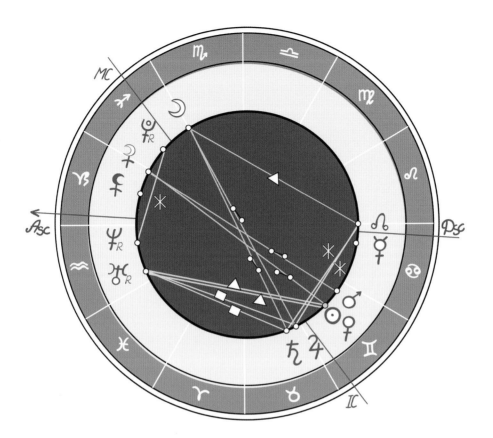

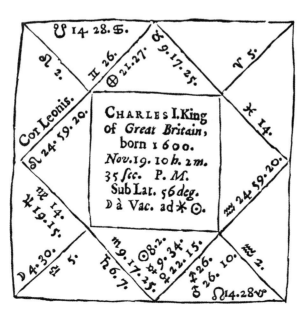

Cor Leonis.

CHARLES I. King
of *Great Britain*,
born 1600.
Nov. 19. 10 h. 2 m.
35 *fec*. P. M.
Sub Lat. 56 deg.
☽ à Vac. ad ✳ ☉.

이집트 점성술

이집트의 출생점과 예지점은 기원전 4세기에 이집트로 유입된 그리스-바빌론 점성술과 밀접한 관련이 있다. 두 고대 점성술이 융합되었고, 여기에 그리스인이 이집트에 발을 딛기도 전의 것들이 상당수 추가되거나 수정되었다. 하늘에 대한 연구는 고대 이집트 초기 왕조부터 있었던 것으로 밝혀졌는데, 무덤과 관 뚜껑 안쪽에 새겨진 태양, 달, 행성, 그리고 별자리의 문양들은 연대가 기원전 3천 년까지 거슬러 올라간다.

기원전 4세기에 마케도니아인들은 이집트, 이라크, 이란, 중앙아시아, 파키스탄과 인도 북부를 장악하던 페르시아 제국을 점령하였다. 그들은 정복과 함께, 그리스-바빌론의 점성술을 가져가 자신들의 점성술과 예언 의식에 접목하였다. 점성술과 연금술에 대해 초기 연구로 유명한 헤르메스 트리스메기스투스(이집트의 지혜와 지식, 기록의 신인 토트와 관련되어 있다고도 함)의 영향으로 일부 천문학자들은 점성술의 기원은 바빌론이 아닌 고대 이집트라고 주장하기도 했다. 36데칸(decans 십분각, 작은 별자리들로 이집트 점성술에서 사용하는 개념* 편집자 주)을 나타내는 상징들로 증명되었듯, 이집트의 천문학과 점성술에 관한 전통은 매우 고대부터 이어진 것이다. 또 10왕조(기원전 2100년)의 관뚜껑 안쪽에 이 상징들이 있었던 것을 보아 그들이 지하 세계로 여행을 떠날 망자를 보호하고 안내하기 위해, 강력한 힘이 깃든 부적으로 이 상징들을 사용했다는 것을 알 수 있다.

그리스-바빌론 점성술이 유입되면서 데칸은 다양한 신앙의 요소들이 섞인, 여러 가지가 혼합된 점성술 체계의 일부가 되었고, 이슬람 시대에도 사용되다가 이후 아랍의 연구(논문)를 통해 서유럽으로 재유입되었다. 각 데칸은 신들을 뜻하며 하루의 시간과 이집트의 1년을 이루는 10일 주기를 측정하는 데에 사용되었다. 각 황도십이궁은 세 개의 데칸으로 나누어졌는데, 이 세 '단계'가 종교 의식이나 질병 치료를 위한 부적을 만들 때에 적용되었다.

다음 페이지에 나와 있는 덴데라 사원의 천장에서 이집트와 그리스-바빌론 점성술이 어떻게 섞여 있는지 볼 수 있다. 이집트인들은 그리스-바빌론의 황도십이궁 문양을 이집트의 신들로 교체했다. 나일(염소자리), **아몬-라** (황소자리), **무트**(전갈자리), **게브**(물병자리), **오시리스**(양자리), **이시스**(물고기자리), **토트** (처녀자리), **호루스**(천칭자리), **아누비스** (사자자리), **세트**(쌍둥이자리), **바스테트**(게자리), **세크메트**(궁수자리)이다.

덴데라 사원의 천장, 기존의 문양을 이집트의 신들로 교체한 황도십이궁을 볼 수 있다.

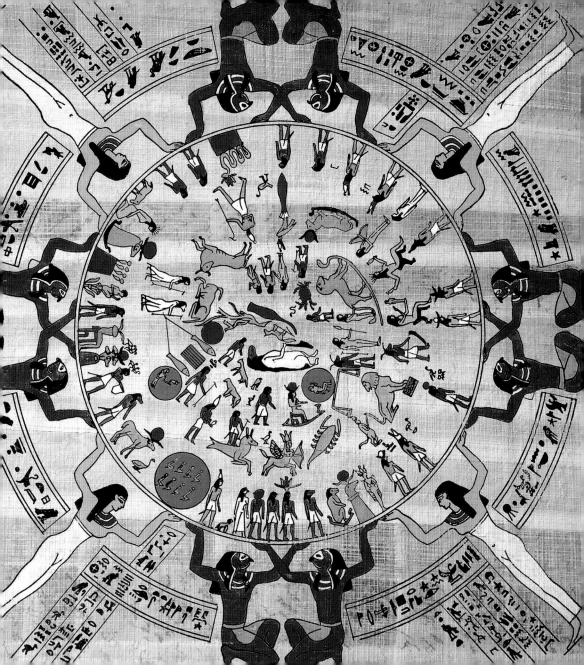

힌 두 점 성 술

'죠티샤'라고 알려진 힌두의 점성술 체계는 기원전 4세기에 알렉산더 대왕이 인도 아대륙(인도 반도)을 점령할 때 유입된 그리스-바빌론식과, 희생물을 바쳐 신을 기리는 의식에 가장 적합한 시간을 정하기 위한 베다의 천문 관측이 혼합된 것이었다. 서양과 인도의 점성술에는 비슷한 점이 많지만, 2,000년의 시간이 흐르는 동안 생긴 차이점도 많다.

서양과 힌두 점성술의 가장 큰 차이는 한 사람의 서양 점성술 기준으로 따진 탄생 별자리와 죠티샤의 탄생 별자리가 다르다는 것이다. 서양 점성술은 움직이는 황도십이궁에 태양의 위치를 계산하여 탄생 별자리를 결정하는데, 인도 점성술은 고정된 황도십이궁을 사용한다. 천문학 현상인 자전축의 세차운동 때문에 지구의 궤도는 현재 22° 정도 차이가 나니(별자리 하나의 각도는 30°이다), 만약 신문에서 황소자리에 대한 운세를 읽는다면 - 그 별자리의 끝에 태어나지 않은 한 - 죠티샤 기준으로는 양자리 운세를 읽어야 한다는 뜻이다.

죠티샤의 기본적 요소들은 열두 개의 별자리와 하우스를 포함해 서양 점성술과 같다. **라쉬**라고 부르는 열두 별자리는 **메사**(양자리), **브르사바**(황소자리), **미투나**(쌍둥이자리), **카르카** (게자리), **심하**(사자자리), **카냐**(처녀자리), **툴라** (천칭자리), **브르슈키카**(전갈자리), **다누사** (궁수자리), **마카라**(염소자리), **쿰바**(물병자리), **미나**(물고기자리)이고 하우스는 **바바**라고 부른다. **나바그라하**라고 총칭하는 태양, 달, 행성들의 영향력은 각각의 위치와 움직임, 합 (지구에서 봤을 때 행성이 태양과 같은 방향에

있는 것 *편집자 주)과 방향(면)에 따라 달라지는데 죠티샤에서는 여기에 **라후와 케투**라 불리는 두 그림자 행성이 더해진다. 또 다른 점에는 인간의 상태와 27개의 루나 맨션(lunar mansions, 황도십이궁도의 하우스와 비슷한 개념*편집자 주)을 관장한다고 알려진 행성들의 주기를 뜻하는 **다샤**, 또는 각 천구에서 13도 20분 정도를 차지하며 상서로운 날이나 불길한 날을 정하기 위해 사용되는 **나크샤트** 등이 있다. 마지막 차이점으로 힌두 점성술에는 기존 힌두교의 사상인 카르마와 환생의 개념이 포함되어 있다는 점을 꼽을 수 있다.

인도 황도십이궁 묘사.
짙은 인도풍이지만 서양의 것과 눈에 띄게 비슷하다.

중국의 십이간지
CHINESE ZODIAC

중국의 십이간지는 겉보기에는 서양의 황도십이궁과 비슷해 보이지만 - 둘 모두 12개의 표식으로 나뉘어 있다 - 두 체계는 탄생 별자리에 따른 사람의 특성이나 미래의 삶을 예견하는 데에 있어 완전히 다른 신앙 체계와 방법론에 의지하고 있다. 중국의 점술가들은 복잡한 우주론의 개념을 설명하기 위해 추상적인 기호 대신 동물을 연상 기호로 사용한다.

중국과 인도, 그리고 근동 지방 간에는 고대부터 실크로드를 통한 상업적, 과학적, 문화적 교류가 있어왔다. 서력기원 초에 인도의 점성술서가 중국어로 번역되긴 했지만, 중국인들은 인도의 불교문화를 적극적으로 받아들인 것에 비해 그리스-바빌론이나 인도의 점성술은 쉽게 받아들이지 않았다. 중국이 이렇게 분야를 가려 받아들인 것에 대해 어떤 해석이 가능할까? 아마도 잘 만들어진 고대 십이간지 체계가 풍수지리나 다른 점술, 조상숭배나 약학 같은 중국의 도교 문화와 너무나 잘 맞아, 완전히 다른 우주와 인류 개념에 기반한 외부의 점성술을 거부한 것이라고 볼 수 있을 것이다.

다음 장에서 보겠지만, 고대 중국인들은 우주를 음과 양이 오행(다섯 개의 원소)의 영향을 받아 꾸준히 격변하는 상태로 인식하고 이를 세상의 대우주와 신체의 소우주에 각각 적용했다. 중국의 천문학자들과 현자들은 천체의 움직임과 계절의 흐름을 연구해 존재하는 모든 것을 관장하는 '주기'를 알아냈다. 매번 반복되는 해와 달, 주, 날, 시간은 복잡하게 얽힌 음과 양, 그리고 오행의 상호작용에 속한 것이었다. 그들은 이러한 지식을 음력에 넣어 사람의 성격이나 미래에 대해 예측하였다.

보통 사람들은 출생 연도에만 십이간지를 사용하지만 전문 역술가들은 달과 날, 그리고 시간까지 고려해야 하는데, 이는 달의 동물은 '내면'을, 날의 동물은 '진심'을, 시간의 동물은 '비밀'을 의미하기 때문이다. 사람의 성격과 미래에 대한 진정한 이해는 이 네 가지 때를 나타내는 동물들의 긍정적, 부정적 관계를 통해서만 가능하다.

중국의 십이간지는 표면적으로 서양의 황도십이궁과 닮았지만, 각 표식들은 천체보다는 해, 달, 주, 날 같은 시간적 주기에 맞춰져 있다.

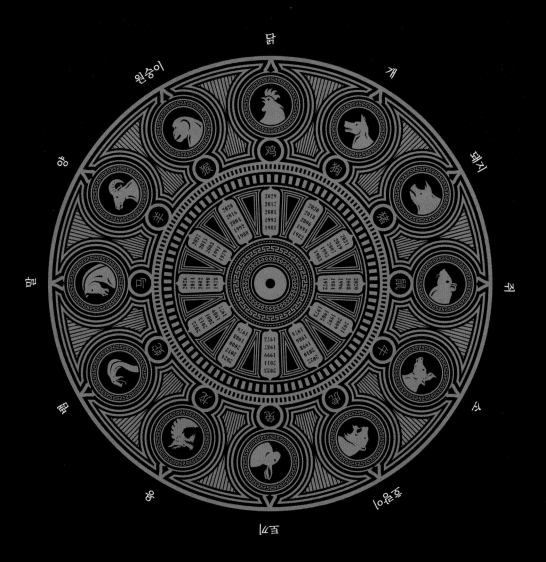

중국 십이간지의 열두 상징은 음 혹은 양, 오행 중 하나, 그리고 하루 중 두 시간을 나타낸다. 각 동물의 실제 특성을 반영해 상징을 정한 것은 아니다. 오히려 동물들의 추상적인 이미지를 각 십이간지가 상징하는 것과 관련지어 상징 동물을 정했다고 할 수 있다. 중국의 동물 상징은 돼지, 뱀, 혹은 쥐같은 특정 동물들을 더럽거나 불결하고 악하다고 인식하는 서양과 근동 지방의 문화와는 다르다는 것을 참고해야 한다.

쥐(鼠)

양, 오행 중 물, 오후 11시 - 오전 1시.
쥐를 식용으로 하는 곳도 있지만, 림프절
페스트를 옮기는 것으로도 알려져 있다.

소(牛)

음, 오행 중 흙, 오전 1시 - 오전 3시.
농사의 중요한 상징이다. 소는 코로 듣는다고
알려졌었다. 진흙으로 만든 봄소(春牛, Chunniu
옛날, 봄을 맞으며 입춘 전날 두드리던 흙 또는 갈대·
종이로 만든 소 *편집자 주)를 막대기로 부수기도
하는데 이는 자연의 재탄생을 상징한다.

호랑이(虎)

양, 오행 중 나무, 오전 3시 - 5시.
중국에서 호랑이는 밀림의 왕이다. 한자도
줄무늬와 뒷다리로 설 수 있는 호랑이의 능력을
형상화 한 모양이다.

토끼(兔)

음, 오행 중 나무, 오전 5시 - 오전 7시.
항상 발정 나 있다는 서양의 인식과는 달리,
토끼는 자비, 우아, 아름다움을 상징한다.
십이간지 중 가장 행운의 동물로 여겨진다.

용(龙)

양, 오행 중 흙, 오전 7시 - 오전 9시.
서양의 용은 파괴적인 반면, 중국의 용은 길조와
건강을 상징한다. 힘과 권위의 상징인 용은
황제의 용포에도 새겨져 있다.

뱀(蛇)

음, 오행 중 불, 오전 9시 - 오전 11시.
어떤 면에서는 악한 동물로 여겨지지만, 용과
가깝다는 이유로 때로는 행운의 상징으로
여기기도 한다. '뱀 사(蛇)' 자는 몸을 세운
코브라를 형상화 했다고도 한다.

말(马)

양, 오행 중 불, 오전 11시 - 오후 1시.
'말 마(馬)' 자는 말의 머리와 갈퀴, 다리를 나타낸
것이다. 청나라 관료 복색의 특징인 소매와
변발은 말굽과 꼬리에서 영감을 얻은 것이다.

염소(혹은 양) (羊)

음, 오행 중 흙, 오후 1시 - 오후 3시.
'양 양(羊)' 자는 위에서 본 양의 뿔과 네 다리를
형상화한 것이다. 효(孝)를 상징하며 은퇴 후 삶의
표식이기도 하다. 양은 재물로 바쳐지는 여섯
동물 중 하나이다.

원숭이(猴)

양, 오행 중 금, 오후 3시 - 오후 5시.
비록 원숭이는 추함과 협잡(사기)의 상징으로
알려져 있지만, 서유기의 손오공은 삼장법사를
도와 중국에 불교를 들여왔다.

닭(鷄)

음, 오행 중 금, 오후 5시 - 오후 7시.
'닭 중의 왕'으로 알려진 수탉은 자부심과
지도력의 상징이다. 서양과 마찬가지로 닭은 새벽
같은 '이른 때'와 관련이 깊다.

개(狗)

양, 오행 중 흙, 오후 7시 - 오후 9시.
개는 중국 문화권에서 매우 상반된 평을 받는데,
수호자와 썩은 고기를 먹는 동물 모두를
의미한다. 개들은 본래 왕실의 반려동물로
길러졌지만, 가죽과 고기를 위해 기르기도 했다.

돼지(猪)

음, 오행 중 물, 오후 9시 - 오후 11시.
돼지는 한때 재물로 쓰이는 동물이었다.
돼지고기는 위험한 병원균에 쉽게 오염될 수 있어
중국인들은 돼지 신에게 병으로부터
보호해 달라고 빌었다.

마야 달력
THE MAYA CALENDAR

올멕, 톨텍, 마야와 아즈테카 문명을 포함한 콜럼버스 이전의 중앙아메리카 원주민들은 의식과 점성술, 그리고 예언을 위해 높은 수준의 수학과 천문학을 발전시켰다. 특히 고대 문명 중 가장 발전된 수학과 천문학 지식을 보유했던 고대 마야(3세기-10세기)는 현대까지도 타의 추종을 불허하는 천문학 달력을 만들어냈다.

마야인들은 멕시코 남부, 과테말라, 벨리즈, 온두라스와 엘살바도르 지역에 걸쳐 살았다. 고대에는 유카탄반도에 거대한 도시와 의식 센터를 만들었는데, 알 수 없는 이유로 10세기에 북쪽으로 떠나 새로운 도시를 만들고 16세기 스페인 정복자들이 올 때까지 그곳에 살았다.

19세기에 서양인들이 '잃어버린' 마야 유적을 재발견했을 때, 마야 문자와 이집트 상형문자, 마야의 피라미드와 메소포타미아의 지구라트가 외견상 상당히 유사하다는 것을 발견했다. 중앙아메리카와 근동 지역(유럽에서 가까운 서아시아 지역 *편집자 주)의 먼 거리와 두 문명이 꽃핀 시기가 서로 다르다는 점은 둘째 치더라도, 현대 문서와 고대 자료 그 어디에서도 구대륙과 신대륙을 연결하는 증거는 찾을 수 없다. 고대 문명 중 가장 복잡하고 정확한 달력을 만들 수 있었던 마야의 놀라운 수학적, 천문학적 성취는 온전히 마야인들이 인내심을 가지고 수 세기 동안 하늘을 관측한 결과라고 볼 수 있다.

챕터 3에서 마야력의 신비롭고 신성한 상징들을 더 보겠지만, 지금은 마야의 독특한 시간관에 주목할 것이다. 그들은 260일 주기의 촐킨력(Tzolk'in)과 365일 하압(Haab) 태양력을 결합한 달력 체계를 만들어 먼 미래의 날짜를 계산하고, 현재의 달력과는 비교도 할 수 없는

정확도로 일식과 행성의 이동 및 혜성의 주기 등을 계산할 수 있었다. 마야인들은 시간을 순환하는 것으로 보고, 과거에 일어난 사건이 미래에 다시 일어날 수 있다고 믿었다. 때문에 과거의 기록을 담은 어마어마한 양의 예지서들을 모아 이를 천문 관측과 접목해 가깝고 먼 미래에 어떤 일이 일어날지를 예측할 수 있도록 했다. 그리고 이를 오늘날의 달력상에서 특정한 날짜에 태어난 사람의 성격과 인생에 접목했다.

마야 달력의 서로 얽힌 세 바퀴: 숫자 1부터 13, 촐킨의 260일과 하압의 365일.

하압의 365일

숫자 1 - 13

촐킨의 260일

자 연 계

---※---

현생인류가 정확히 언제 본래의 터전인 아프리카를
떠나 미지의 세계로 갔는지는 알지 못한다. 기본 도구만
가지고 떠났을 테지만, 분명 불확실하고 우호적이지 않은
환경에서도 살아남을 수 있는 지능이 있었을 것이다. 그들은
눈앞에 놓인 새로운 세계를 어느 정도 이해하고, 심지어
영향을 끼칠 수도 있을 것이라고 믿었을지도 모른다.

30만 년-35만 년 된 호모 사피엔스는 지금으로부터 약 45억-35억 년 전 탄생한 지구에 비하면 매우 새로운 종이다. 하지만 더욱 새로운 것은 인류가 '현대적 행동' 단계에 접어들었음을 알려주는 특성과 능력들인데, 예술, 매장 관습, 종교 그리고 인간이 자연 세계를 이해하고 영향을 미치려고 하는 놀라운 생각과 기호 추론 등이 이에 포함된다.

석기시대 사냥꾼들이 횃불을 들고 동굴 속으로 들어가는 모습을 상상해보자. 가장 깊은 곳에는 사냥감들을 그린 벽화가 있고, 부족의 제사장과 원로들이 앞으로 다가올 사냥의 성공을 기원하는 제사를 준비하고 있다. 자연과 조화를 이루고 살아간 후대 인류처럼, 석기시대 사람들도 서로 다른 동식물과 자신들을 동일시했고, 이런 동물을 사냥할 때는 허락을 구하고 사냥할 동물의 죽음에 대한 면죄부를 얻어야 할 의무가 있었다. 오늘날의 인류학자들은 이를 '토템'과 '터부(금기)'로 설명했다.

이러한 재구성은 단순히 추측에 불과하지만, 역사 속에서 인류가 어떻게 주술(마법)을 통해 자연을 통제하려고 했는지를 생각해보면 말도 안 된다고 할 수는 없다. 선사시대의 예술에는 정확한 의미가 알려지지 않은 추상적인 문양이나 손바닥 자국도 있지만, 서양의 조상들이 생존을 위해 의지했던 동물 그림은 놀라울 정도로 정교하다. 따라서 이 당시 동물 그림들은 추상 기호가 아니라 그저 사냥 의식을 위한 그림이라고 할 수 있다.

서양 조상들이 생각한 주술은 어딘지 신비로운데, 종교적 사고와는 중요한 점에서 다르다. 종교에서 인간은 신의 가호나 벌을 받는 존재지만, 주술에서 인간은 사냥감이든 작물이든 자연재해든, 그들이 통제하고자 하는 힘과 스스로를 동일 선상에 둔다. 자연 세계에 대한 궁금증이 더 커지고 자연을 이해할 새로운 방법을 찾으면서, 인류는 자연의 구성 요소와 작용을 묘사하기 위해 추상 기호들을 만들어 냈다.

석기시대에 그려진 스페인 칸타브리아의 알타미라 동굴벽화 중 들소 그림.

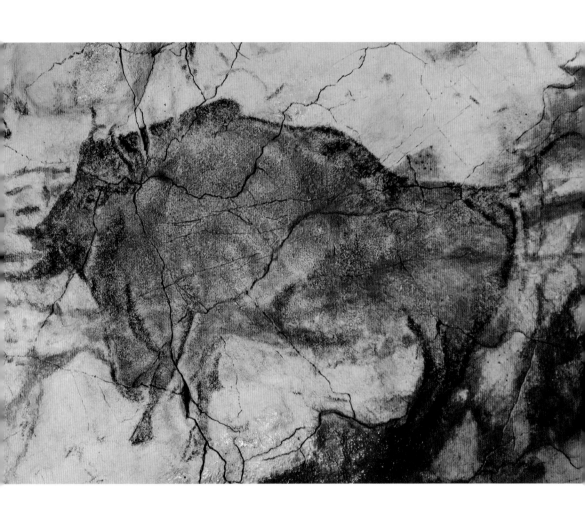

고대 원소

물, 불, 바람, 흙의 고대 원소 기호와 함께 - 그리스의 철학자이자 자연과학자인 아리스토텔레스가 에테르라는 다섯 번째 원소를 포함하긴 했지만 - 물리적 세계의 구성 원소들을 이해하려고 시도했던 초기 서구세계에 대한 탐험을 시작해보자. 중세 시대의 원소론은 유사과학인 연금술의 기초였고 이는 이후 화학의 기초가 되었으며, 현재까지 118개의 화학 원소가 발견되어 주기율표에 기록되어 있다.

4개 혹은 5개의 원소 개념은 많은 문화권에 있었지만, 서양에서는 고대 그리스에서 최초로 세상을 구성하는 물질에 대한 이성적인 설명이 등장했다. 그리스 철학자들은 관찰과 실험을 통해 모든 원소가 물, 불, 흙, 공기로 이루어졌다는 가설을 세웠다. 아리스토텔레스의 '에테르'는 변하지 않는 하늘의 원소로, 탄생과 변화, 부식으로부터 자유롭다. 이 이론은 르네상스 시대까지 물질을 이해하는 중요한 요소로 중세 연금술, 점성술, 체액이론의 기본 원리였다.

점성술에서 각각의 별자리는 네 원소 중 하나의 성질을 가진다. 예를 들어 양자리, 사자자리, 궁수자리는 불의 별자리로 구분되었다. 이런 구분은 사계절과 함께 별자리의 기본적인 본질을 설명하는 데에 쓰였다. 게자리, 전갈자리, 물고기자리 같은 물의 별자리들은 겨울과 함께 춥고 축축함을 나타냈다. 하지만 모든 별자리가 단 한 계절에만 나타나는 건 아니기 때문에 나타나는 시기에 따라 원소의 성질이 바뀌었다. 예를 들어 불과 봄의 별자리인 양자리는 고온건조와 고온다습한 성질을 모두 가진다.

이와 비슷하게, 중세 의사들은 4대 원소와 네 개의 체액을 서로 연관 지었다.(18페이지 그림 참조) 황담즙은 불, 흑담즙은 흙, 피는 공기, 가래는 물이었다. 더 나아가 체액을 건조함, 습함, 차가움, 뜨거움으로 나누었는데 이런 연관성은 원소론과 별자리들의 계절적 특성 등을 유사과학 체계와 밀접하게 연관시켰다. 이로 인해 존재 여부, 실제적 효용 등에 대한 증거가 전혀 없는데도 불구하고 한쪽에 대한 신뢰도가 높아지면 다른 쪽에 대한 믿음도 높아지게 되었다.

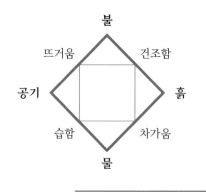

4대 원소와 4체액의 성질

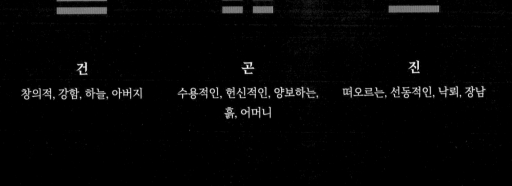

건
창의적, 강함, 하늘, 아버지

곤
수용적인, 헌신적인, 양보하는,
흙, 어머니

진
떠오르는, 선동적인, 낙뢰, 장남

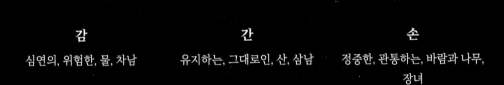

감
심연의, 위험한, 물, 차남

간
유지하는, 그대로인, 산, 삼남

손
정중한, 관통하는, 바람과 나무,
장녀

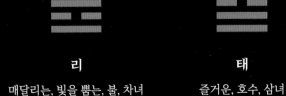

리
매달리는, 빛을 뿜는, 불, 차녀

태
즐거운, 호수, 삼녀

동 아 시 아 의 자 연 상 징

십이간지에서 12개의 동물 상징은 복잡한 우주의 개념을 나타내고, 실제 동물 자체와의 함축적 연관성은 중국 탄생점의 단순한 설명에만 존재한다. 중국인들은 이러한 연관성을 수천 년 동안 동아시아 전체에 걸쳐 전파하였고, 지역마다 기존의 동식물이 전통적으로 상징하는 바에 따라 상징 동물들은 바뀌고 융합되었다. 여기서는 특정한 의미를 지닌 공통적인 동아시아의 동물과 식물들을 살펴볼 예정이다.

새로운 종교의 유입과 인구 이동, 그리고 사회적, 경제적, 정치적 격변으로 인해 서양과 근동 지방의 문화가 계속해서 변화한 것에 비해, 중국은 공산혁명에도 살아남은 놀라운 언어적, 사회적, 문화적 항상성을 가지고 있다. 운세, 별자리, 풍수, 한의학, 태극권과 같은 중국의 전통들은 비록 문화대혁명이 있던 1960년대와 70년대에 잠시 억압받았지만, 이후 다시 그 명맥을 유지하고 있다. 수백만의 중국인들이 중국의 전통적인 상징으로 가득한 박물관, 고대 명소, 베이징의 자금성, 그리고 도교와 불교 사원과 사찰을 찾아온다. 그리고 똑같은 상징을 고대와 현대 중국 전역의 장식 예술과 옷감 등에서 볼 수 있다.

청동기, 첫 제국 왕조가 들어섰을 때부터 중국은 동식물 상징을 액운과 질병, 불행을 쫓고, 행운과 건강, 장수를 불러오기 위한 부적으로 사용했다. 그리고 이후 1,000년 동안 이러한 상징과 의미를 이웃인 한국과 일본, 티베트, 몽골, 베트남 등에 전파하였다. 상징 동물 중 몇 가지는 전파지에 원래 없었던 것도 있는데, 일례로 호랑이는 일본의 숲에서 발견된 적이 없다. 기린과 봉황 같은 동물은 상상 속의 신화적인 동물이기 때문에 역시 존재한 적이 없다. 하지만

일단 유입된 이후 이 상징들은 아시아 도상학의 일부가 되었고, 이후에는 광범위한 동아시아 이주 사회의 일부가 되기도 했다.

동아시아 기업이 득세한 지역을 방문한 서양인들은 가는 곳마다 동물과 식물 모티프를 볼 수 있을 것이다. 단순한 장식으로 생각할 수도 있지만, 사실 이는 동물과 식물을 상징하는 고대 동아시아 문자이다.

편복(박쥐)

행복과 장수. 화려한 장식용 상징으로 행복을
뜻하는 붉은색으로 칠해졌다.

묘(고양이)

빈곤의 징조. 불길한 징조이지만 또한 누에의
보호자로 알려져 있다.

관(두루미)

장수. 두루미는 영혼을 옮긴다는 의미로 관에
새겨져 있다.

견(개)

보호와 번영. 매서운 해태는 중국의 절과 궁
바깥에 수호를 위해 세워져 있다.

야호(여우)

변화와 술수. 여우는 사람의 모습으로 변화할 수
있는 능력이 있다.

봉황(피닉스)

아름다움과 선함. 봉황은 중국 황후의 옷 장식에
사용되었다.

호(호랑이)

용기와 금지. 호랑이는 전사의 방패에 새기는
부적이었다.

기린(유니콘)

온화함과 자애. 기린은 중국의 군 장교 옷에
새겨졌다.

연화(연꽃)

순수함과 영적 계몽. 명상하는 부처의
'연꽃 자세(결가부좌 자세)'를 상징한다.

도(복숭아)

결혼과 불멸. 천도는 불멸을 준다고 여겨졌다.

송(소나무)

장수와 노년. 천 년 된 소나무의 수액은
호박(보석)으로 변한다고 여겨졌다.

매(자두)

겨울과 장수. 현자인 노자가 자두나무 아래에서
태어난 것으로 알려져 있다.

신목 神木

흔하든 귀하든 모든 문화에서 나무는 상징으로 널리 쓰인다. 나무는 성장, 비옥함, 재생과 영혼의 각성 같은 자연의 긍정적인 면과 어두움, 위험, 손이 닿지 않은 야생, 금지된 것들 같은 부정적인 면을 동시에 나타낸다. 나무는 그 뿌리가 지하에 박히고 가지가 하늘을 지고 있는 세계를 상징할 수도 있다. 토속신앙의 설화에서 숲은 자연의 풍부함을 찬양하기 위해 신에게 바쳐진 장소, 혹은 희생과 피의 재물을 바치는 어두운 심연의 장소라는 두 가지 면을 가지고 있다.

우리는 크리스마스 때를 제외하고는 나무에 그다지 관심이 없다. 하지만 화려한 조명과 장식물을 두른 인조 나무더라도 크리스마스트리는 특별한 의미가 있다. 기원은 낮이 가장 짧은 날 한 해가 지나고 새로운 봄의 태양이 탄생과 재생을 가져올 것이라고 여기던, 희망을 상징하는 상록수와 겨우살이를 가져왔던 고대 켈트, 노르딕, 슬라브, 그리고 게르만 행사이다.

중국 설화에서 복숭아나무는 영원한 젊음과 불멸을 의미하고, 소나무와 자두나무는 노년과 장수를 의미한다. 불교적 윤회사상의 기원설에서 고타마 싯다르타는 무화과나무 아래에 앉아 삼 일 밤낮을 명상하던 중 깨달음(보디; 보리)을 얻었는데, 그의 영이 깨어난 순간 나무에 꽃이 피었다고 전해진다. 나무는 육체적, 정신적으로 모두 풍부하고 영양가 있는 열매를 맺을 수도, 금기시되거나 위험하거나, 혹은 치명적인 열매를 맺을 수도 있다. 유대교, 기독교, 그리고 이슬람교에 나오는 에덴동산의 생명의 나무는 신의 율법을 따를지 말지, 인간이 선택할 수 있는 자유를 상징한다.

또한 나무는 전 우주를 나타날 수도 있다. 노르딕 신화에서 위그드라실은 9개의 세계를 연결하는 거대한 물푸레나무로, 그 가지들 위에는 신들이 살고 있다. 이와 비슷한 세계를 관통하는 나무는 고대 이란, 인도, 그리고 콜럼버스 시대 이전의 미 대륙 등 다양한 문화에서 나타난다.

신목에 대한 네 가지 상징, 나무가 보편적으로 신성한 상징으로 쓰인다는 문화적 증거이다.

보디나무(깨달음의 나무), 불교

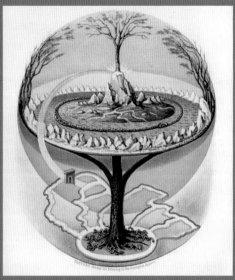

위그드라실, 노르딕 신화
(북유럽 신화)

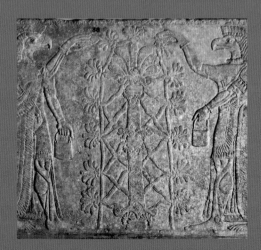

생명의 나무, 아시리아

생명의 나무, 기독교

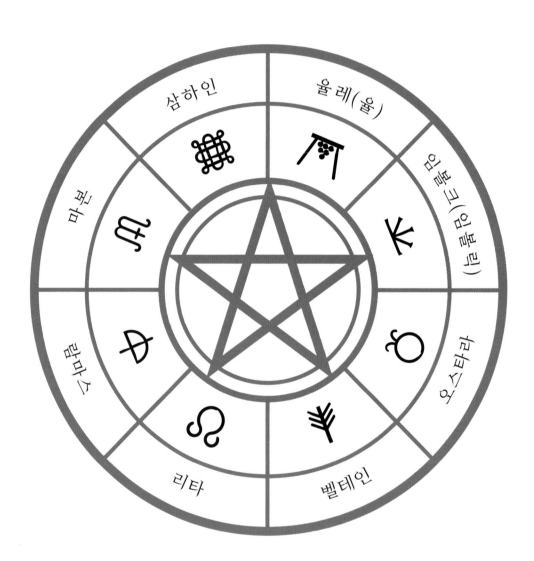

계절의 바퀴

신이교도, 신드루이드교, 로드노베리에(슬라브족의 종교), 그리고 위카 전통을 따르는 사람들은 '계절의 바퀴', 혹은 '한 해의 바퀴'라고 알려진 종교적 달력을 만들었는데, 이는 고대 켈트, 게르만, 그리고 슬라브족의 축제 날짜에 따라 한 해를 나눈 것이다. 바퀴의 여덟 개의 살은 하지와 동지, 춘분과 추분, 그리고 기독교 시대 이전 유럽의 네 개의 축제를 나타낸다.

고대 켈트, 게르만, 그리고 슬라브족이 계절의 바퀴만큼 복잡한 종교용 달력(전례력)을 관측했다는 증거는 거의 없다. 춘분, 추분, 하지와 동지 표기는 농사를 위한 것이 아닌 종교 의식을 위한 것으로, 이들은 자연 현상을 보며 봄철 씨를 뿌릴 시기, 아이를 갖고 낳을 시기 등을 점쳤다. 바퀴의 발명은 신이교도, 신드루이드교, 로드노베리에, 그리고 위카가 개인적인 주술 의식에서 더 넓은 사회와 신앙인들을 위한 공적인 의식으로 계속해서 변화했다는 것을 나타내는 증거이다.

앞선 페이지에 나오는 바퀴의 문양들은 4분기와 크로스-쿼터-데이를 포함한 고대 켈트족의 연중행사를 나타낸다.

율레

율레는 1년 중 낮이 가장 짧은 날인 동지를 기념하는 날이다. 다음날 새벽에 뜨는 태양은 새해의 시작과 생명이 돌아오는 전조를 상징했다.

임볼크

임볼크는 2월의 첫째 날 열리며 봄의 시작을 알린다. 정화의 시기로, 켈트 여신인 브리지드에게 바치는 행사이다.

오스타라

오스타라는 낮과 밤의 길이가 같은 날인 춘분을 기념하는 행사로, 따뜻하고 풍족한 날의 전조가 된다.

벨테인

5월의 날인 벨테인은 켈트족 달력에서 전통적으로 여름의 첫날을 알린다. 이는 비옥한 기운이 가장 강한 시기이다.

리타

리타는 하지를 기념하며 한 해의 반이 지남을 알린다.

람마스

8월 전야인 람마스는 수확의 시기를 알리는 위카 행사로, 켈트 신 루의 모습을 딴 빵을 먹는다.

마본

마본은 낮과 밤의 길이가 다시 한 번 같지만, 해가 저무는 시기인 추분을 기념하는 날이다. 대지의 풍족함을 기념하는 추수 감사 축제이다.

삼하인

할로윈이라고도 알려진 삼하인은 죽은 조상, 가족, 그리고 사랑하는 이들의 넋을 기리는 날이다.

오검 문자

켈트족은 청동기와 철기시대, 계속되는 침략에 흩어질 때까지 유럽을 장악했었다. 이들의 종교는 드루이드교라고 알려진 샤머니즘의 형태였는데, 자연과 나무의 힘을 보여주는 설화에 기반하고 있었다. 드루이드교인들은 나무나 돌로 사원을 짓지는 않았지만 신성한 나무를 향해 의식을 치렀다. 브리튼 제도의 켈트족들은 계속되는 침략과 탄압에 오검이라 불리는 신성한 나무 문자를 만들어 자신들의 설화와 비전 지식을 지켰다. 이들은 점을 치는데 사용한 비석과 나무 작대기에 오검 문자로 글을 새겼다.

켈트족은 로마인들이 침략해 들어온 기원후 1세기까지 브리튼 제도를 장악하고 있었다. 로마인들은 켈트족을 내쫓지는 않았지만 통치에 가장 방해가 된다고 여긴 드루이드교를 탄압했다. 로마인들이 영국을 떠난 후 켈트족은 앵글로색슨족과 바이킹, 이후 11세기에는 노르만족의 침략을 받으며 흩어졌다. 서서히 영국 땅의 가장자리인 웨일스, 콘월과 스코틀랜드로 내쫓겼지만, 켈트족은 아일랜드에서는 이후 몇 세기 동안 다수를 차지하고 지냈다. 하지만 5세기에 영국이 기독교로 개종을 하면서 이곳에서조차 드루이드교는 탄압을 받았다.

켈트족은 오검 문자를 만들어 자신들의 전통과 설화를 유지하려 했다. 아일랜드와 웨일스에 있는 가장 큰 오검 문자 비문은 4세기와 6세기로 거슬러 올라간다. 영국에 다시 드루이드교가 나타난 것은 19세기인데, 이때까지 오검에 대한 지식은 전승되기만 하고 실제로 사용되지는 않았었다.

우리는 로마와 기독교의 기록을 통해 드루이드교의 의식에서 나무가 중요한 역할을 했다는 것을 알 수 있다. 현자 플라이니(대략 기원후 23-79)는 드류이드교 신자들이

풍요를 준다고 믿은 신성한 참나무에서 어떻게 겨우살이를 잘라냈는지 묘사했다. 드루이드교인들은 참나무 같은 브리튼 제도의 다른 토속 나무들과 식물들이 신성하다고 믿었으며, 신비한 힘을 부여했다.

다음 페이지에 나오는 7가지 상징은 점 치는데 사용했던 나무 작대기에 새겨진 것으로, 각각의 나무와 오검 문자를 나타낸다. 제일 먼저 나무의 이름, 다음으로 오검 문자 이름, 그에 상응하는 알파벳, 요일과 그 의미를 나탄낸다.

자작나무

베허, B, 일요일, 새로운 시작. 자작나무는
재탄생과 정화의 상징이다.

버드나무

사일, S, 월요일, 직관. 버드나무는
배신으로부터의 보호를 의미한다.

호랑가시나무

틴, T, 화요일, 보호와 가족. 켈트 신화에 나오는
번개의 신 타라니스를 상징한다.

개암나무

콜, C, 수요일, 지혜와 정의.
금전과 공적인 거래에 도움을 준다.

참나무

두이르, D, 목요일, 강인함과 힘.
동지부터 하지까지의 왕이다.

사과나무

퀴트, Q, 금요일, 풍요와 불멸.
사과는 사랑과 성, 비옥의 상징이었다.

오리나무

페른, F, 토요일, 기반과 안전. 오리나무는 물 위에
집이나 다리를 지을 때 사용된다.

미국 원주민들의 치유의 바퀴

미국 원주민들에게 치유의 바퀴는 신성한 우주의 개념을 상징적으로 나타낸 것이자, 종교의식에 사용된 실제 석조 유적지(구조물)이기도 하다. 유목 생활을 하는 원주민들은 작은 돌들을 간단하게 배열해 임시로 만들거나, 유럽의 거석 유적처럼 거대하고 영구적인 의식용 구조물을 만들어 방위나 천문학 현상(태양, 달, 별들이 뜨거나 지는 것 등)을 함께 표시하기도 했다. 치유의 바퀴는 네 개의 '바람'을 나타내는 바깥 바퀴와 열두 개의 동물 상징을 나타내는 안쪽 바퀴로 나뉘어 있다.

신세계의 치유의 바퀴라는 이름은 바깥쪽의 테두리와 중심에서 뻗어 나온 살을 가진 동그란 모양에서 그 이름을 따왔는데, 이는 서양의 천문학 도표나 고대 중국의 황도십이궁의 모양과 매우 흡사하다. 지름 1-2미터에서 25미터까지 크기가 다양한 치유의 바퀴는 출생 점성술과 모양이 비슷하긴 하지만, 개념과 활용은 매우 독창적이다. 은유적 상징으로서의 치유의 바퀴는 끝없는 자연의 순환과 세대를 하나의 조화로운 공동체로 아우르는 '신성한 고리'를 나타낸다.

실재하는 구조물인 치유의 바퀴는 제의를 위한 춤과 의식 등을 치르기 위한 신성한 공간이자 하지와 동지, 그리고 천체의 일몰을 나타내는 달력이었다. 이는 시간을 측정하고 계절의 흐름을 나타내는 것 같은 의례적 용도와 실용적 용도로 모두 사용되었다.

치유의 바퀴에는 기본 형태가 없고, 여기에 나온 그림은 오늘날까지 전해지는 많은 원주민 전통을 하나로 모은 것이다. 바깥 테두리에는 네 개의 바람을 상징하는 동물들이 네 방향에 놓여 각각 4계절을 나타낸다. 동/봄은 독수리, 남/여름은 버팔로, 서/가을은 곰, 그리고 북/겨울은 늑대이다. 안쪽에는 12개의 신성한 동물(토템)들이 3개씩 나누어져 있는데, 서양 점성술의 별자리나 동양 문화의 십이간지와 같은 기능을 한다. 사람의 성격은 토템과 그 위의 바람과의 관계 해석을 통해 정해진다.

'바람'을 나타내는 네 개의 바깥쪽 동물들은 네 방향과 4계절을 나타내고, 안쪽의 12 동물은 각자의 토템을 의미한다.

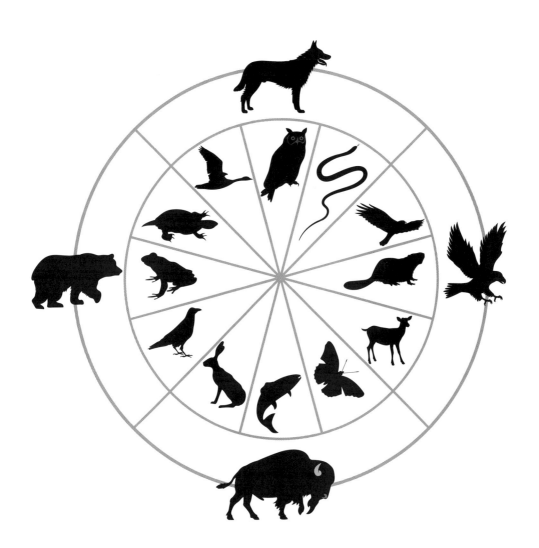

네 개의 바람과 열두 개의 토템

네 개의 바람은 12달을 계절에 따라 봄, 여름, 가을, 겨울 각각 세 달씩 나누어 주관한다. 각 바람을 상징하는 4대 동물과 12 토템 동물을 살펴보면 바람과 계절, 자연계 사이의 관계를 알 수 있다. 예를 들어 나비와 뱀은 변신의 서로 다른 면을 의미하고 토끼는 비옥함을 나타내며, 까마귀는 마법의 긍정적이고 부정적인 면 모두를 상징하는 식이다.

4대 동물

동 , 독수리 , 봄

독수리는 새로운 시작과 삶에 대한 접근법을 의미한다.

남 , 버팔로 , 여름

버팔로는 강인, 관대, 근면과 인내를 상징한다.

서 , 곰 , 가을

곰은 독립성, 자립성, 세밀한 계획을 나타낸다.

북 , 늑대 , 겨울

늑대는 후퇴, 휴식, 회복, 재건을 의미한다.

12 토템 동물

동

매

야망

비 버

인내

사 슴

공감

남

나 비

변신

연 어

영원

토 끼

적응력

서

까 마 귀

창조

개 구 리

비옥

거 북 이

참을성

북

흰 기 러 기

꿈

올 빼 미

보호

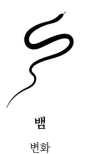

뱀

변화

호주 원주민들의 드리밍

'드리밍(Dreaming)'이라는 용어는 유럽 인류학자들이 만들어낸 말이지만, 많은 문화권에서 널리 쓰이고 있다. 이 단어는 신화와 초자연적 존재, 토템 조상, 관습, 의식, 역사와 소속과 정체성에 대한 호주 원주민들의 인식을 거대한 호주 대륙(물리적 세계)과 결합시킨, 원주민들의 우주에 대한 개념을 정의하기 위한 말이다. 본질적으로 '드리밍'은 역사적 기록이자 특정 지역의 랜드마크나 동식물상을 나타내는 물리적 세계의 지도 역할을 한다. 이런 다면적 우주론을 표현하기 위해 영어로 '언제(어디) everywhen', '세상의 새벽world dawn', '조상의 선물ancestral present' 등의 용어를 쓰기도 한다.

인류가 호주 대륙에서 살기 시작한 것은 지금으로부터 5만-6만 년 전이다. 17세기 유럽인들이 처음 도착해 18세기에 호주를 영구 식민지화 하기 전까지, 호주 원주민들은 다른 곳과는 완전히 단절된 채 살았다. 그리고 유럽의 작가들이 말하는 '드리밍'이나 '드림타임(몽환시)'과 같은 애매모호한 단어들로는 의미를 온전히 전달하기 어려운, 풍부하고 복잡한 그들만의 세계관을 만들었다.

호주 원주민들의 세계관을 영문으로 번역한 것 중 '언제(어디)나'(everywhen, 사전적으로는 '언제나'이지만, 여기에서는 시공간적 의미를 담고 있기에 '언제(어디)나'로 번역했습니다. *역자 주) 는 신화나 역사보다는 고급 이론물리학을 더 떠오르게 하는 방식으로 공간과 시간에 대한 개념을 전달한다. 드리밍은 최초의 초자연적인 존재들이 세상을 만들며 걸어오고 노래해온 '드리밍 트릭(혹은 노랫길)'을 동일하게 반복하는 영원한 창조 활동이다. '노랫길'은 인간의 기원, 땅과 성스러운 장소의 관련성, 기원이 궁금한 특정 동식물 토템과 그들이 어떻게 연관되는지에 대해 알려준다.

'점석(占石, divination stones)'이라고 부르기는 하지만, 꿈(everywhen)에서는 과거, 현재, 미래가 동시에 존재하고 시간과 장소가 구분되지 않기에 뒷장의 상징들로 미래를 예언할 수는 없다. 점석은 예언이라기 보다는 사람들이 앞일을 만들 수 있도록 하는 내면의 직관을 보여주는 것이다. 점석은 초자연적 존재와 토템 조상, 그리고 하나의 원리지만 두 가지 측면이 나타나는 자연현상(예를 들면 '햇빛이 비추는' 혹은 '그림자가 진' 등)이 짝을 이루는데 이에 서양에서 흔히 말하는 선과 악에 대응하는 함의는 없다. 마지막 점석은 형태가 없는 창조신인 '모두의 아버지(All-Father)'를 가리켜 비어져 있다.

대지의 자매가 그들을 잡아먹으려는 무지개뱀과 마주했다.

점 석
DIVINATION STONES

무 지 개 뱀 과 검 은 머 리 비 단 뱀

무지개뱀은 물과 관련이 있고 물웅덩이를 만든 것으로 알려졌다.
머리가 그을린 바다제비가 불에서 구해낸 무지개뱀은 검은머리비단뱀이 된다.

토 끼 왈 라 비 와 도 마 뱀 여 인

토끼 왈라비와 도마뱀 여인은 사랑의 다양한 면모를 상징한다.
왈라비는 어린 아이의 순수한 사랑을, 도마뱀 여인은 희생을 초래하는 사랑을 뜻한다.

딩고와 검은 개

딩고는 호주 원주민들에게 규율과 관습을 가져왔다고 한다.
검은 개는 반대로 규율과 관습 밖의 행동들을 상징한다.

얼룩뱀과 독사

얼룩뱀과 독사 모두 세상에서 가장 거대한 바위인 울루루(Uluru)와 관련이 있다.
두 뱀은 서로 다른 유형의 이타심을 상징한다.

검은목때까치와 스톰버드(바다제비)

때까치는 무지개뱀으로부터 '모두의 아버지'의 비밀스러운 지식을 지킨다.
바다제비는 화염에 던져진 무지개뱀을 구했다.

번개 형제와 대지의 자매

번개 형제는 그들의 아내 중 하나를 두고 싸워 폭풍과 비를 뿌린다.
대지의 자매는 무지개뱀에게 먹혀, 이후 뱀은 자매의 목소리로 말하게 되었다.

신 성 한 바 위 와 동 굴

신성한 바위는 정령(영혼)과 하늘의 영웅들을 위한 높은 왕국을 의미하는 반면,
동굴은 어머니인 대지의 자궁, 그리고 잠재의식과 꿈의 영역을 의미한다.

비 와 구 름

비와 구름은 남성과 여성이 결합할 때 나타나는
창조 현상의 두 측면을 의미한다.

모 두 의 아 버 지

모두의 아버지는 물리적 형체가 없는 순수한
정령이기 때문에, 창조의 힘을 나타내는 돌은
공란으로 두어 표현하지 않는다.

폴리네시아 문양

전 세계 인구의 극히 일부만 살고 있지만, 폴리네시아의 천 개의 섬은 태평양 중앙에서 남쪽까지를 아우르는 넓은 면적을 차지하고 있다. '폴리네시아 삼각형'은 하와이를 꼭대기에 두고, 아오테라오아/뉴질랜드와 라파 누이/이스터섬을 아래 양 꼭짓점으로 두고 있다. 이렇게 멀리 떨어진 섬들은 수천 마일의 바다로 나뉘어 있지만 사회적, 문화적, 언어적, 종교적으로 높은 유사성을 보이는데, 이는 보석이나 돌, 나무 조각, 직물 무늬나 문신 디자인 등에 쓰인 도상법에 잘 나타난다.

약 4천 년 전, 폴리네시아의 조상들은 타이완 섬을 떠나 4천 년 동안 지속될 이주를 시작했다. 이들은 바다에서 만난 큰 섬이나 육지에 정착하지 않고 태평양 제도를 찾을 때까지 계속해서 나아가 마침내 뉴질랜드/아오테라오아 섬에 정착했다. 이후 남아메리카의 서부 해안까지 간 것으로 보이는데, 이는 약 15,000년 전 아메리카로 이주했던 아시아계와의 재결합이었지만 어떠한 문화적 교류를 낳지는 않았다.

여행을 사랑했던 이 바다의 유목민들은 훗날 유럽 탐험가들의 항해 장치나 거대한 배 없이, 속도와 안전성을 위한 아웃리거(현외 장치)만 달린 작은 돛단배로 폴리네시아 삼각형 안의 라파 누이, 아오테라오아, 하와이와 타히티까지 이르렀다. 폴리네시아인들은 자신들의 신과 항해 기술에 대한 절대적인 믿음이 있었던 것 같은데, 덕분에 깨끗한 물과 물자를 다시 채울 수 있을 만한 곳이나 정착할 만한 새로운 땅에 다다를 수 있었다.

해풍과 해류, 천문항법에 능한 폴리네시아인들은 거북이나 가오리, 상어 같은 해양류에도 의존했는데, 이런 것들은 이후

문양으로 양식화되어 나무와 돌 조각, 직물, 또는 몸에 새겨졌고, 보호하는 부적과 사회적 지위를 나타내는 표식으로 사용됐다. 이와 함께 공동체와 식물 등 지상과 관련된 문양들, 또 고향이자 죽으면 돌아가게 될 저승이라고 여긴 바다 문양도 발견된다.

마나이아 (신화적 동물)

영혼의 전령이자 보호자. 새의 머리,
물고기의 꼬리에 사람의 몸을 가지고 있다.

망치상어

강인함과 투혼. 마오리족은 상어를
수호정령으로 여겼다.

고래 꼬리

바다에서의 보호자.
고래는 마오리족의 수호신이다.

고사리 잎

잎은 생명, 성장, 평화. 실버펀(고사리)의
어린 잎은 뉴질랜드에서 흔히 볼 수 있다.

낚싯바늘

강인함, 결단, 건강.
바다의 너그러움과 풍요를 의미한다.

성장하는 식물

우정과 사랑. 두 사람이나 두 문화의
영원한 결합을 나타낸다.

태 아

행운과 비옥함. 태어나지 않은 태아와
태초의 인류에 대한 상징이다.

노 랑 가 오 리

보호, 민첩함, 속도. 노랑가오리는
상어를 피해 모래 아래로 숨을 수 있다.

거 북 이

건강, 비옥함, 장수.
바다 여행과 항해를 의미한다.

도 마 뱀

행운과 불운, 징조. 신과 정령이
도마뱀의 형태로 나타난다.

에 나 타 (사 람 형 태)

인간성, 관계, 패배한 적. 남자, 여자,
간혹 신을 의미하기도 한다.

에나타(반복 패턴)

하늘, 조상신. 후손을 지키는 조상을 나타낸다.

바 다

죽음과 사후 세계. 사람들이
마지막 여정을 떠나는 곳을 나타낸다.

상어 이빨

보호, 이정표, 힘, 맹렬함,
또한 적응력의 상징이다.

창머리

전사의 영혼, 동물로부터의 위험.
전사의 용기와 동물의 침을 의미한다.

인도의 정묘 해부학

인도와 서양의 점성술은 모두 그리스-바빌론 점성술에 기반을 두는데, 기원전 4세기 인도에 온 그리스인들이 전달한 것이다. 하지만 알렉산더 대왕의 지배를 받았던 인도인들과 그 후손들은 우주론, 종교, 약학, 해부학 등의 영역에서는 그리스 방식을 수용하는 대신 독특한 관측법, 경전과 힌두교 서사에 기록된 신앙과 관습, 라자 요가의 영적 규율, 그리고 인도 전통 약학인 아유르베다 등을 발전시켰다. 요가와 아유르베다 수행의 핵심은 프라나와 차크라 같은 정묘 해부학의 개념들이다.

인도 전통에서 영원한 영혼, 즉 아트만(atman)은 뼈와 피로 이루어진 필멸의 몸인 슈툴라 샤리라와 불멸의 몸인 정묘체(신비체, 혹은 아스트랄체) 수크스마 샤리라, 정령체 카라나 샤리라로 되어 있다. 수행자들은 프라나야마(호흡)와 하타 요가(자세를 잡는 요가)를 포함한 요가의 여덟 자세를 통해 필멸의 몸과 불멸의 몸이 모두 모크샤(탄생과 죽음, 환생의 굴레에서 벗어나는 것)에 도달하고, 브라흐만이라는 초월적 신과의 결합 단계인 사마디(삼매三昧)를 달성할 수 있다. 수크스마 샤리라는 일곱 개의 에너지원인 차크라로 되어 있다. 차크라는 프라나(생명력)가 흐르는 중심 경로인 '수슘나 나디'로 서로 연결되어 있는데, 사람을 움직이게 하고 아트만에 영양을 공급하는 게 바로 프라나이다. 중심 나디(수슘나 나디)는 탄트라 수행을 통해 얻을 수 있는 쿤달리니라는 영적 에너지를 전달한다. 수슘나 주변에 엮인 두 개의 나디인 이다와 핑갈라가 필멸의 몸인 슈툴라 샤리라 전체에 비공에서 가져온 프라나를 퍼뜨린다.

차크라(직역하면 '바퀴')는 프라나를 주요 기관이나 팔다리로 나르는 미세한 나디들과 연결된 주요 위치에 수슘나 나디를 따라 자리잡고 있다. 각 차크라에는 특유의 색과 패턴, 원소와 만트라(진언)가 있다. 프라나야마, 하타 요가, 명상, 시각화(요가 명상의 한 종류*편집자 주)나 진언 같은 수행을 하면 프라나가 차크라로 흐른다. 하부의 차크라는 물리적인 것과 연결되어 있고 상부로 올라갈수록 더 높은 상태의 의식과 연결된다. 가장 높은 정점의 차크라는 사하스라라(인간과 브라흐만의 연결)로, 이는 수크스마 샤리라 안팎에 동시에 존재한다.

나디와 차크라로 이루어진 정묘체 (신비체)인 수크스마 샤리라는 피와 살로 된 슈툴라 샤리라 위에 묘사된다.

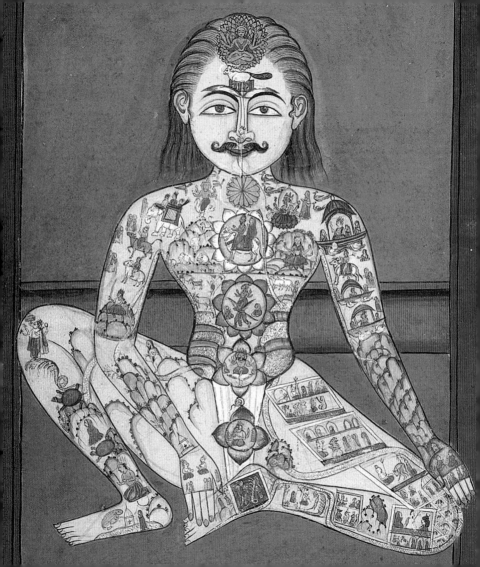

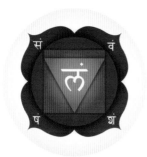

물라다라 차크라: 뿌리

색깔: 빨강, 원소: 흙, 만트라: 람, 꽃잎: 4장
척추의 가장 아래쪽에 위치한 불라다라 차크라는
인간과 대지의 연결을 나타낸다. 물리적인 몸을
지배하며 쿤달리니 영적 에너지의 기원이기도
하다. 네 개의 붉은 꽃잎에는 네 브리티(마음의
수식어)가 황금 글자로 적혀있다.

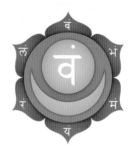

스와디스타나 차크라: 골반

색깔: 주황, 원소: 물, 만트라: 뱀, 꽃잎: 6장
생식기에 위치한 스와디스타나 차크라는 성감과
창의력을 주관한다. 이는 피나 소변, 그리고
애액과 같은 체액과 관련된다. 여섯 장 꽃잎
연꽃이 하얀 초승달을 담고 있는 모양은 물의 신
'바루나'와 연관된 것이다. 만트라 위에는 비슈누
신의 빈두(점)가 있다.

마니푸라 차크라: 명치

색깔: 노랑, 원소: 불, 만트라: 램, 꽃잎: 10장
명치에 위치한 마니푸라는 우리의 감정적 부분과
관련있다. 몸의 선천적인 부분과 신경 체계를
관리하며, 원 안의 역삼각형은 불의 원소를
의미한다. 종종 꽃잎은 하늘의 암운을 나타내기
위해 파랗게 묘사되기도 한다.

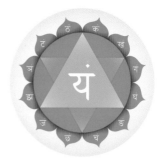

아나하타 차크라: 심장

색깔: 초록, 원소: 공기, 만트라: 얌, 꽃잎: 12장
심장에 위치한 아나하타는 관계와 매력을
주관하는 사랑의 차크라이다. 이는 대지의
차크라와 영적 차크라 사이를 조율한다. 서양에서
다윗의 별로 알려진 두 개의 겹쳐진 삼각형은
힌두교에서는 '샤트코나'라고 불린다.
이는 시바 신과 샤크티 여신을 나타낸다.

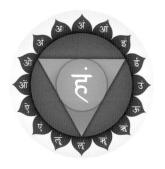

비슈다 차크라: 목

색깔: 파랑, 원소: 음(소리), 만트라: 함, 꽃잎: 16장

목(성대)에 위치한 비슈다는 소통과 판단을 주관한다. 성대와 갑상선을 포함한 목 주변의 모든 해부학적 구조를 다스린다. 16장의 꽃잎으로 둘러싸인 역삼각형 안에 보름달이 위치한 모양으로, 만트라 위의 빈두는 사다시바 신을 상징한다.

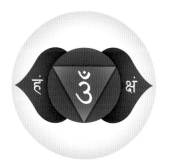

아즈나 차크라: 제3의 눈

색깔: 남색, 원소: 빛, 만트라: 옴, 꽃잎: 2장

이마 한 가운데에 위치한 아즈나는 직관, 영감, 예지력과 지혜를 상징한다. 뇌하수체와 솔방울샘 (대뇌에 있는 내분비 기관)과 관련있다. 아즈나 차크라의 두 꽃잎은 '나디 이다'와 '핑갈라'를 뜻하는데, 왼쪽은 시바 신, 오른쪽은 샤크티 여신을 상징한다.

사하스라라 차크라: 왕관

색깔: 흰색, 원소: 생각, 꽃잎: 무한대

머리의 왕관 바로 위에 위치한 사하스라라는 신성한 힘과 신과의 연결을 나타내는 차크라이다. 이는 또한 뇌하수체와 솔방울샘과도 관련이 있다. 모든 색을 담고 있는 동시에 아무 색도 담고 있지 않은 무한대의 꽃잎으로 되어있다는 이 차크라는 초월적인 신과의 결합을 의미한다.

부두 베베 VÈVÈ

16세기-19세기, 전쟁과 혹사, 유럽에서 온 질병 등으로 사망한 카리브의 원주민 노동력을 대체하기 위해 수백만의 흑인 노예들이 신대륙으로 들어왔다. 세월이 흐르고 이들은 자신들의 신과 신화, 의식에 카리브 토속 신앙, 가톨릭이 혼합된 새로운 종교를 만들었는데, 이것이 바로 아이티의 '영혼 섬김', 서양에서 말하는 '부두'이다.

아이티 부두의 기원은 나이지리아의 요루바, 베냉의 폰, 그리고 자이르의 콩고(현 콩고민주공화국) 지역을 포함한 아프리카인들의 종교와 의식으로 거슬러 올라간다. 백인들은 사탕수수농장에서 일하기 위해 서인도제로 강제이주된 아프리카인들을 지배하고, 그들끼리 연합해 자신들에게 대항하는 것을 막기 위해 그들의 언어와 종교를 금지하고 강제로 기독교로 개종시켰다.

이러한 억압 속에서도 들고 일어난 히스파니올라의 스페인령 섬(오늘날의 아이티와 도미니카 공화국)의 노예들은 힘겨운 독립전쟁에서 승리해 1804년 신대륙에 최초의 아프로-카리브인 공화국을 만들었다. 반란이 다른 곳으로 퍼질지도 모른다는 불안감에 휩싸인 노예주들은 (할리우드 덕분에 클리셰가 된) 악마 빙의, 마법, 좀비 같은 선정적인 비방으로 아이티 공화국과 그들의 토속 종교인 부두를 악마화 하려고 최선을 다했다.

부두 신들의 창조자인 본디예(프랑스어 본듀 Bon Dieu에서 파생)는 인간사에 직접 관여하지 않았다. 인간과 신의 왕국은 로아(loa, 혹은 lwa)를 매개로 연결되는데, 이는 '보둔'이라 불리는

서아프리카의 수호신에 기원한 초자연적인 존재이다. 로아 중 일부는 요루바 오리샤 (인도하는 영혼, 아프리카 신앙의 일부*편집자 주)와 관련이 있으며, 또 다른 일부는 가톨릭의 성자와 관련된다. 부두 의식에서 불러낼, 서로 다른 로아를 상징하는 양식화된 도식인 베베(vèvè)는 밀가루와 달걀 껍데기 가루, 옥수숫가루로 바닥에 그린다. 그림은 로아들이 나타나 신도들의 제물과 기도를 받기 위한 통로 역할을 한다. 오리샤와 마찬가지로 로아는 신자와 사제에게 빙의되어 자신들과 관련된 노래를 부르고 춤과 의식을 행한다.

파파 레그바
교차로의 신. 인간과 신성한
왕국을 연결한다. 베베는
교차로와 노인의 목발을
상징한다.

아그웨
바다, 바람, 천둥의 신으로 성
울리크와 관련이 있다. 베베는
돛단배이며 파랑과 흰색으로
상징된다.

담발라
하늘의 선한 뱀, 비와 시냇물,
강의 신. 베베는 뱀 두 마리로,
약학과 연금술의 상징인
카두세우스와 비슷하다.

에르줄리
여성성을 나타내는 아름다움의
여신. 베베는 고통받는 동정녀
마리아의 성심이 칼에 찔린
형상이다.

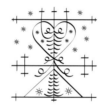

마만 브리짓
생명, 죽음, 무덤의 여신으로 성
브리짓과 관련이 있다. 베베는
기독교 십자가의 묘지 모티프를
포함하고 있다.

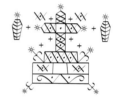

바론(남작) 사메디
마법과 주술을 관장하는 죽음의
로아인 게데 중 하나이다.
베베는 관과 무덤 모양이다.

바론(남작)
시메티에레(묘지)
죽음의 로아인 게데 중 또 다른
하나인 바론 시메티에레는
묘지의 수호신이다. 베베는
인간의 얼굴이 장식된 무덤
모양이다.

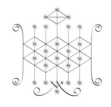

오고운
대지의 다양한 힘을 상징하는
전사들의 신. 대장장이
로아이다. 베베는 야자수
장식을 한 철창살 모양이다.

아즈텍의 신들

아즈텍인들은 - 더 정확히 멕시카(Mexica)인들은 - 52년 주기의 촐킨-하압 달력을 사용했지만(30 페이지 참조), 남쪽의 마야인들과는 달리 자신들의 언어인 나우아틀어를 위한 완벽한 문자 체계가 없었다. 이들은 흔히 '법전'이라고 알려진 책을 만들기는 했지만, 이는 읽을 수 있는 글이라기보다는 구전으로 전해지다 공공 축제에서 재연되는 것들을 보충해서 알려주는, 그림 형식의 설명서에 가까웠다. 아즈텍인들이 모신 수많은 신들은 그 모습에 따라 쉽게 구별이 가능하고, 삶의 모든 면을 관장하며, 피의 희생으로 생명력을 얻었다.

아즈텍인들은 약 1300년부터 스페인이 수도 테노치티틀란을 점령한 1521년까지 중앙 멕시코 지역을 장악하고 있었다. 그들은 신들이 삶과 자연의 모든 부분을 관장한다고 믿었다. 아즈텍의 우주론에서는 고위 신들이 네 개의 앞선 시대, '태양'을 창조했으며 각각의 시대는 모두 대격변을 맞아 파괴됐다고 한다. 그들은 다섯 번째 태양의 시대에 종말이 도래할 것을 두려워했는데, 종말은 서쪽 바다에서 깃털 달린 뱀신 케찰코아틀(Quetzalcoatl)이 돌아올 때와 같은 시기에 온다고 믿었다. 아즈텍의 마지막 지도자였던 모크테수마 2세는 스페인 정복자 에르난 코르테스를 케찰코아틀이라고 잘못 생각했고, 이것이 다섯 번째 태양의 종말을 미세하게 앞당겨 아즈텍 문명을 끝냈다.

멕시코는 지진, 화산 폭발, 홍수나 가뭄 같은 자연재해가 잦은 곳으로, 아즈텍인들은 이를 세상이 쉽게 파괴된다는 증거이자 곧 다가올 종말의 전조라고 여겼다. 그래서 인간의 개입 없이는 살 수 없는 신들과 상호의존적인 독특한 관계를 만들어냈다. 다섯 번째 태양에서 확실히 살아남기 위해 그들은 희생물을 통해 토날리

(생명력)를 바쳐 신들을 강력하게 유지해야 했는데, 제물은 주로 적장, 노예, 혹은 특정한 신에게 알맞은 제물로 선택된 아즈텍인들이었다. 이들은 제물로서 죽음을 맞으면 좋은 사후 세계를 보장받는다고 믿었다.

비록 일반적인 의미의 상형문자로 신들을 표현하지는 않았지만, 이 그림들은 자세나 속성, 상징이나 색으로 쉽게 구분되는 아즈텍 신들을 나타내는 기표 역할을 했다.

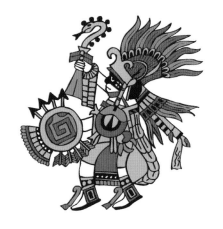

위칠로포치틀리

전쟁과 태양의 신, 아즈텍의 수호신.
벌새로 표현되거나 벌새의 깃털로 장식한
위칠로포치틀리는 뱀 모양의 투창인 아틀라틀
(atlatl)과 거울을 들고 있다. 아즈텍의
수호신으로서, 테노치티틀란의 템플로 마요르
(신전)에 모셔진 두 신 중 하나이다.

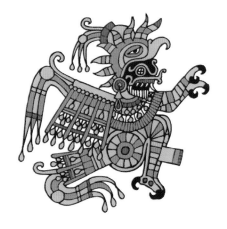

틀라로크

비와 비옥함, 물의 신으로 위칠로포치틀리
다음으로 중요한 신이자 템플로 마요르에 모셔진
두 번째 신이다. 틀라로크는 눈이 커다랗고, 비를
기원하며 신에게 어린아이들과 함께 제물로
바쳐진 재규어의 송곳니를 가지고 있다.

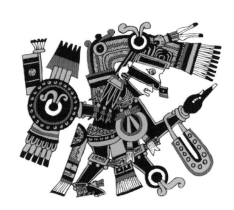

테스카틀리포카

허리케인, 마술과 마법의 신. 테스카틀리포카는 스모킹 미러(아즈텍
왕족들의 전유물이었던 가장 강한 종류의 각성용 풀*편집자 주)로 번역된다.
그는 흑요석과 관련 있는데 흑요석은 아즈텍인들이 무기나 신성한 의식에
쓰는 거울을 만들 때 사용했던 것이다. 노란색과 검은색 줄무늬로
얼굴이 가려져 있다.

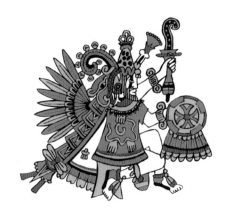

케찰코아틀

바람과 공기, 배움의 신. 깃털 달린 뱀의 모습인
케찰코아틀은 아즈테카 문명이 이 지역을
지배하기 전부터 중앙아메리카에서 오랫동안
숭배되어온 신이다. 기원후 150-200년경에
세워진 것으로 추정되는 케찰코아틀의 신전은
멕시코 유적지인 테오티우아칸의
주요 건물 중 하나이다.

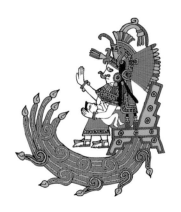

찰치우틀리쿠에

물, 시내, 폭풍의 여신. '옥으로 만든 치마를
입은 여인'의 모습인 찰치우틀리쿠에는 종종
물의 풍부함을 상징하며 치마 아래에서 물이
흘러나오는 모습으로 묘사된다.
또한 산파와 출산의 수호신이다.

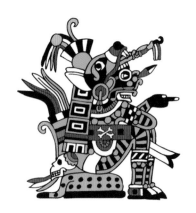

믹틀란테쿠틀리

죽음과 지하 세계의 신. 지하 세계의 주인에 걸맞게,
믹틀란테쿠틀리는 인간의 눈알로 만든 목걸이를 한 해골로
묘사된다. 오늘날 멕시코의 '죽은 자의 날'에 표현되는
망자의 모습의 시초이다.

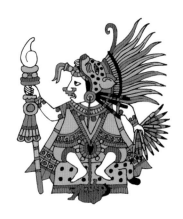

틀라졸테오틀

오물, 범죄, 정화의 여신. 틀라졸테오틀은 오물과 죄의 여신이자 정화와 용서의 여신이기도 하다. 성병과도 연관이 있는데, 죄악시되거나 금기된 사랑을 한 자들에게 질병을 옮기는 것으로 알려져 있다.

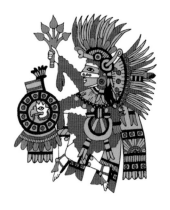

시 페 토 텍

봄과 재생의 신. 시페 토텍은 허물을 벗는 뱀이나 인간을 먹여살릴 옥수수 씨앗처럼 스스로 탈피를 한다. 자신에게 바쳐진 인간 제물 중 하나의 가죽을 입고 있는 것으로 표현된다.

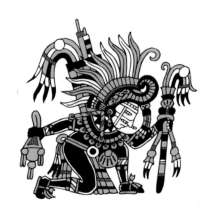

테크시스테카틀

달의 신. 테크시스테카틀이 태양이 되기 위해 다른 신과 경쟁해 태양이 두 개였다고 한다. 다른 신들이 그에게 토끼를 던지자 빛이 약해졌고 그는 표면에 토끼 모양이 남은 달이 되었다.

신 성 한 문 자

*

문자의 출현은 세상을 두 가지의 다른 방향으로 바꾸었다.
첫 번째는 지금까지 왜곡되거나 잊힐 수도 있는, 인간의
기억력으로 전해지던 역사와 전통을 문자로 충실하게
기록할 수 있게 됐다는 것이고, 두 번째는 무언가를
명명하는 행위가 그 대상을 부리고 통제하게 한다는
믿음을 바탕으로 엄청난 양의 마법과 종교 의식에 대한
기록을 남겼다는 것이다. 고대 사람들은 이런 기록 활동이
세상과 미래를 바꿀 수 있는 능력을 준다고 믿었다.

인간은 두 가지 서로 다른 목적으로 문자를 사용했는데, 첫째는 실용적인 이유로, 과세와 행정을 촉진하고 상업적인 계약과 소유권을 영구적으로 기록하기 위해, 둘째는 인간과 신의 관계를 규정한 신성한 전통과 의식을 보존하고 전달하기 위해서였다. 문자는 인간의 불완전한 기억의 한계를 해결해주었지만, 또한 왜곡시킬 수도 있는 새로운 수단이었다. 동시에 글은 마법과 의식으로 세상을 변화시키고 통제하는 중요한 매개체가 되었다.

우리는 기억에만 의존해 구전으로 지식을 전달하면서 의도적이든 아니든 내용이 잘못 전달되거나 혹은 완전히 잊혀지곤 했던, 문자가 없던 시절을 상상하지 못할 것이다. 첫 그림문자(픽토그램)는 재고나 판매량 기록을 위해 사용되었다. 예를 들어 소나 양 몇 마리, 혹은 얼마나 많은 곡물이 공물이나 세금으로 궁과 사원에 바쳐졌는지 기록한 것 등이다. 글을 읽지 못하는 목축업자나 농부들에게, 어떠한 공물을 얼마나 바쳐야 하는지를 나타내는 이 추상적인 글자들은 멀리서 온 세관들을 속일 수 없게 만든 신비롭고 (혹은 잔혹한)마법처럼 느껴졌을 것이다.

문자는 세상이 돌아가는 방법을 바꿨고, 이름을 적은 글자가 바로 그 사물 자체라고 믿기까지는 아주 작은 의식의 도약이 필요했다. 글자와 사물의 연관성을 통해 주문이나 저주, 부적같이 글자에 기반한 의식을 치르는 다양한 전승들이 생겨났다. 천년이 넘는 시간 동안 그림문자는 더 추상적으로 변했고, 한때 단어 전체를 뜻하던 표식은 음절이나 하나의 글자만 표현하게 되었다. 문자가 발달하면서 전달하는 언어의 문법과 철자도 발달했고, 동사의 시제, 명사의 성별과 숫자, 형용사 등으로 표현의 영역도 넓어졌다.

이집트 파라오와 아시리아의 왕들은 사원과 성벽의 돌에 그들의 성취와 승리를 새겨 기념했지만, 이것들이 정말 사실이라고 할 수 있을까? 우리에게는 그저 그들이 적어놓은 글만 있을 뿐이다. 사제와 주술사들은 성서와 의식(제의)에 대한 세밀한 설명을 영원한 기록으로 남겨 그들의 믿음과 의식을 수천 년간 유지했다. - 정말 강력한 마법이 아닐 수 없다.

기원전 6세기, 이라크 바빌론의 내부 도시로 들어가는 여덟 번째 관문인 이시타르 대문에 새겨진 문자.

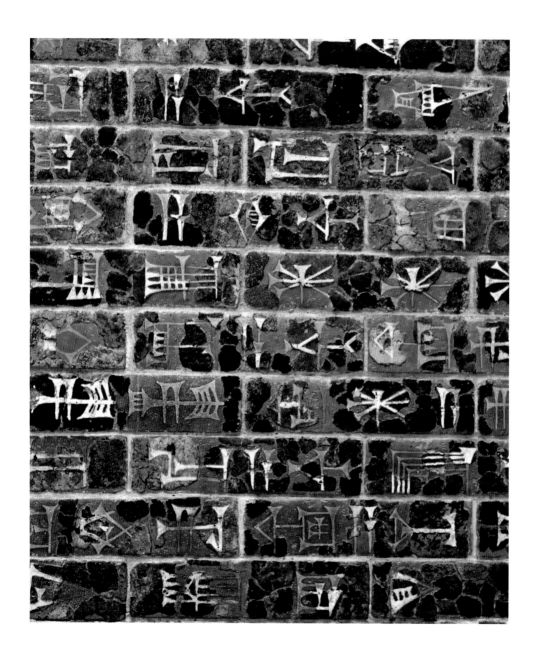

설형문자 (쐐기문자)

근동 지방의 수메르인들은 쐐기문자(설형문자)라는 첫 문자를 사용하였는데, 이는 3천 년 이상 사용 되며 인류사에 남은 가장 오래된 문자 형태 중 하나이다. 이 긴 시간 동안 설형문자는 여러 언어에 적 용되도록 다듬어졌고, 상업적, 법적 문서, 문학, 역사 연대기, 왕실 문서나 헌사, 점성술서와 역술서, 마법적 주문과 신을 향한 찬가 등 다양한 영역에서 널리 쓰였다.

오늘날 이라크에 해당하는 메소포타미아 최남단의 수메르는 오랫동안 도시 문명의 요람으로 여겨졌다. 기원전 3500년경에 만들어져 기원후 1세기까지 사용된 설형문자는 수메르어, 아카디아어, 히타이트어, 엘람어, 바빌론어, 아시리아어와 페르시아어 등 근동 지방의 언어를 표기하기 위해 사용되었다. 덧붙여 청동기시대 외교 서신에 주로 사용된 언어이기도 했다.

설형문자는 수메르인들이 판매 기록이나 상품, 곡물의 재고, 가축의 수 등을 점토판에 단순한 그림문자로 남긴 것에서 기원했다. 회계와 상업용이라는 다소 지루한 기원에도 불구하고, 기원전 3000년에 들어 설형문자는 근동 지방의 첫 추상문자로 발전했다. 메소포타미아의 많은 문맹인들에게 이는 신비로운 일로 보였을 것이다. 귀족과 사제들, 서기들이 '황소'나 '양'을 추상적인 기호로 나타내는 것을 보며 그들에게 동물을 다스리는 신비한 힘이 있거나, 혹은 이름을 불러 창조한 신 같은 능력이 있다고 믿었을 지도 모른다. 오랜 기간 동안, 마술 의식에서 초자연적 존재의 진짜 이름을 적는 것은 그 대상을 부르고 다스리는 능력과 동일시되었다. 덕분에 설형문자의 발명은 축문와 주문, 그리고 저주의

발달을 촉진시켰다.

일단 완성된 설형문자는 신성한, 혹은 세속적인 영역에서 광범위하고 빠르게 퍼졌다. 다음 페이지에 나오는 비석은 태양신 샤마쉬의 앞으로 인도된 간청자 바빌론 왕의 모습이다. 신좌 앞 제단에 샤마쉬의 불타는 태양 원반이 있고 머리 위에는 세 가지 신성한 상징이 있다. 달의 신인 신(Sin)의 원반, 샤마쉬 본인의 태양 원반, 그리고 금성의 여신인 이시타르의 팔각별이다.

태양신의 앞에 나아온 바빌론의 왕과 이곳에 있는 인물들, 그리고 왕실의 헌신을 묘사한 설형문자가 적혀있다.

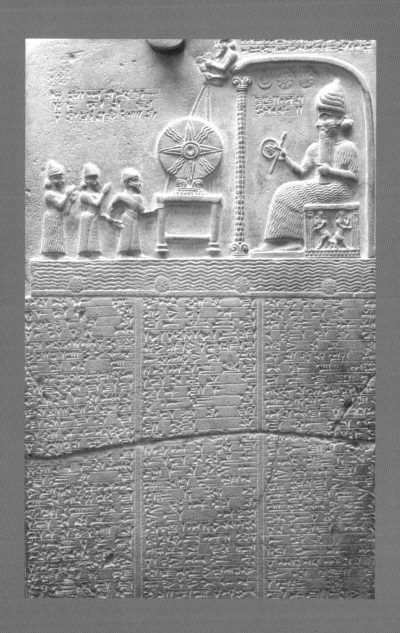

설형문자: 문자 형태

'설형문자(cuneiform)'라는 이름은 '쐐기'라는 의미의 라틴어 큐니우스(cuneus)에서 파생됐는데, 이는 기호가 쐐기 혹은 못 모양의 마크로 이뤄졌기 때문이다. 설형문자는 끝이 적당한 못으로 굽지 않아 말랑한 점토판에 눌러 썼다. 임시로 쓴 내용이라면 점토판에 물을 묻혀 지우면 됐다. 하지만 보관해야 할 내용이라면 점토판을 불에 구워 영원한 기록으로 남겼다. 현재까지 약 50만 개의 점토판이 발견되었고 매년 근동 지방에서 더 많은 기록들이 빌굴되고 있다. 때로는 건물에 사고로 불이 나거나 도시가 약탈당하고 불타면서 점토판이 우연히 구워지기도 했다.

최초의 수메르 그림문자는 둥근 철필로 쓰여 특징적인 쐐기 모양은 아니었다. 다음 페이지 첫 번째 열에 나오는 기호는 대상을 알아볼 수 있게 묘사된 그림문자이다. 기호들이 '운명'이나 '지배자' 같은 보다 추상적인 개념을 나타내더라도 시각적 연관성은 분명하다. '운명'은 하늘을 나는 새, '지도자'는 머리에 장식이나 왕관을 쓴 남자로 표현되는 식이다.

문자가 발전하면서 기호들은 90도 회전했다 (두 번째 열). 세 번째 열에서는 우리가 익히 아는 쐐기 모양 철필로 적힌 기호가 되었다. 기호들의 기본적인 형태는 모두 같지만, 점점 더 추상적이고 덜 명확하게 변했다. 마지막 두 열은 기호가 어떻게 숙련된 서기들만 해석할 수 있는 진정한 표의문자로 더욱 추상화되었는지를 보여준다.

문자의 구조는 더욱 추상적으로 변했다. 원래 그림문자에서 '황소'라는 글자는 황소라는 단어의 발음까지 의미했지만, 후기 설형문자는 음절이나 하나의 글자만 나타낼 수 있어 여러 개의 기호를 합쳐 원래 기호의 뜻과는 관련이 없는 단어나 이름을 만들 수 있었다. 오른쪽에 적힌 것은

'앗수르바니팔, 아시리아의 왕'이라는 글로, 위는 수메르 설형문자고 아래는 아시리아 설형문자다. 앗수르바니팔은 고대 수메르에서 설형문자가 발명되고 1,600년 후인 기원전 7세기, 아시리아 제국을 통치했다.

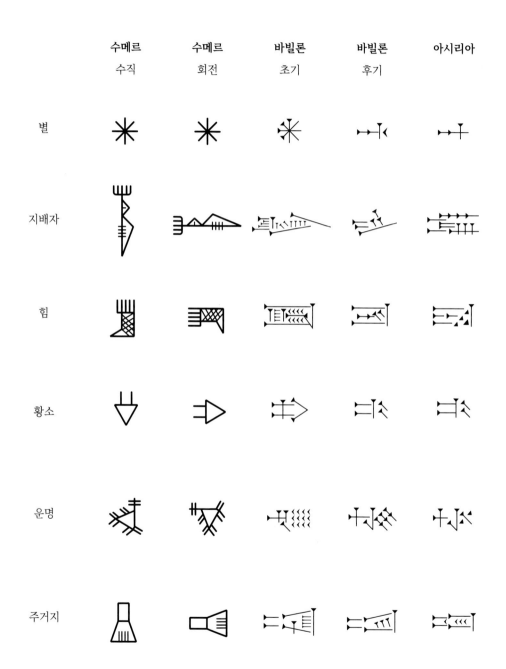

	수메르 수직	수메르 회전	바빌론 초기	바빌론 후기	아시리아
별					
지배자					
힘					
황소					
운명					
주거지					

메소포타미아 문명

수메르의 라이벌 도시국가들에는 저마다의 수호신이 있었다. 도시 중앙에 위치한 가장 중요한 건물은 가파른 피라미드 위에 지어진 '지구라트'라는 사원이었는데, 이는 도시 문명의 중심이자 도시 수호신들의 거처였다. 흔히 도시는 시민의 이익을 위해 만들어진 것으로 생각하지만 수메르인들에게 도시는 신들의 집으로, 왕과 대사제부터 가장 하층민인 장인과 농부까지 모든 시민들이 그들을 찬양하고 섬겨야 했다.

도시의 유일한 목적이 수호신들을 섬기고 찬양하는 것이라는 메소포타미아의 인식은 바빌론으로 전해졌다. 바빌론인들은 메소포타미아를 점령하고 지구라트에 모신 자신들의 수호신인 마르두크의 이름으로 도시를 단장했다. 지성소는 금으로 된 가구로 채워지고 신의 동상은 옷과 음식과 즐거움이 필요한, 살아있는 존재처럼 사제들을 돌봄을 받았다. 실질적으로 도시와 관련된 모든 것은 신에게 속하는 것이었기에 신성하게 여겨졌다.

'루갈'과 '엔시'라는 수메르식 호칭은 보통 수호신들의 하인으로 지정된 '왕'과 '대제사장'으로 번역하는데, 이들이 도시의 대표자이자 관리인으로 임명되었다. 이는 로마 교회의 수장이자 교황령의 실질적 통치자이며, 때로는 전장에서 군대를 이끌기도 했던 르네상스 시대의 교황들과 유사하다.

다음 페이지에 나오는 네 그림은 각기 다른 의식에 사용된 설형문자를 보여준다. 첫 번째는 모양 때문에 '손톱 뿔'로도 알려진 사원 헌정품이다. 토대에 매장되어 있던 이 물건은 도시의 수호신을 섬기는 공을 세운 왕을 위한 것이지만, 그를 지칭하는 단어는 '겸손한 신의 종'이다. 나머지 세 물건들은 예언에 사용했던 천문학, 점성학 문서들인데 이는 오늘날 우리가 주로 보는 개인적인 별자리 차트가 아니라, 도시의 대표이자 신의 주요한 신하인 지도자의 운명을 위한 차트이다.

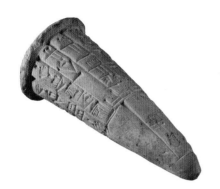

수메르 사원의 헌정품(손톱 뿔)

기원전 2200년 – 2100년

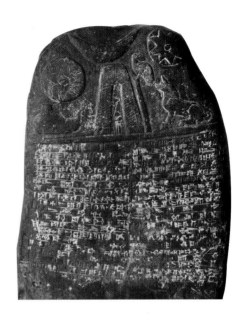

바빌론의 점성술 차트

기원전 3000년

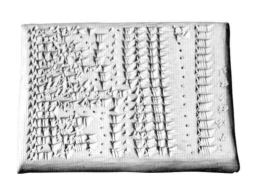

바빌론 별의 목록

기원전 400년 – 200년

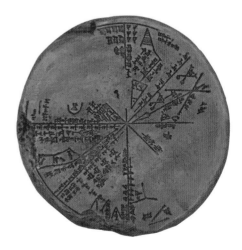

아시리아의 천국도

기원전 3400년 – 3300년

이집트 상형문자

고대 이집트가 정치적 독립성을 잃고 아시리아를 시작으로 페르시아, 그리스-마케도니아, 로마 등 유라시아 제국들의 일부가 된 후에도, 전통 예술과 건축양식, 종교, 매장 문화와 상형문자의 도상화 등에서는 뚜렷한 문화적 연속성을 보였다. 이집트는 수메르로부터 읽고 쓰는 방법을 배웠다고 알려져 있지만, 두 작문 체계는 기원전 4000년경에 각각 별개로 발생했을 확률이 더 높다.

상형문자는 단어 하나를 나타내는 로고그램(기호), 단음을 가진 한 글자, 그리고 소리를 위한 것은 아니지만 사람의 이름이나 문장의 문법 요소들 같은, 단어의 정확한 문맥을 전달하기 위한 한정사 등 약 900-1,000개의 다양한 기호들로 구성된 매우 복합한 작문 체계다. 이만큼 체계가 복잡했다는 것은 글을 제대로 읽고 쓸 수 있는 사람이 서기와 사제들뿐이었다는 것을 의미한다.

설형문자와 마찬가지로, 이집트 문자는 '히에라틱(사제를 위한 문자)'이라는 더 단순하고 추상적인 문자와 '데모틱'이라는 일상적인 문자를 발전시켰다. 고대 상형문자는 기념비적인 비문이나 《사자의 서》 같은 것들에 사용되었고, 그 주술을 무덤 벽과 석관 등에 새겨 망자가 지하 세계의 위험을 극복하고 사후에 영생을 얻게 하였다. 글에 신비함 힘이 함께 깃든다는 인식은 이집트에서 일반적인 것으로, 이는 산 자를 위한 수많은 호부(보호용 부적)나 붕대 속에 귀한 상형문자 부적을 붙인 이집트 미라 등을 통해 알 수 있다. 이런 관습은 도굴범들이 항상 무덤 속 미라를 훼손하고 머리를 자르고 붕대를 찢어 귀중한 부적을 훔쳤다는 것을 의미한다.

이집트식 무덤에는 망자의 이름이 항상 두드러지게 나타나는데, 그래야 신이 망자가 누구인지 확실히 알 수 있기 때문이다. 파라오 투탕카멘의 묘지에는 그의 이름과 존호를 담은 카르투슈(명판)들이 출입구와 벽, 관과 부장품들에서 발견되었다. 다음 페이지는 상형문자 견본으로, 신성한 의미를 담고 있다.

이집트인 부부가 집에서 쉬는 모습을 그린 무덤 벽화. 망자가 아내 옆에 앉아 체스 혹은 체커(말게임)를 두고 있는 모습을 표현하였다.

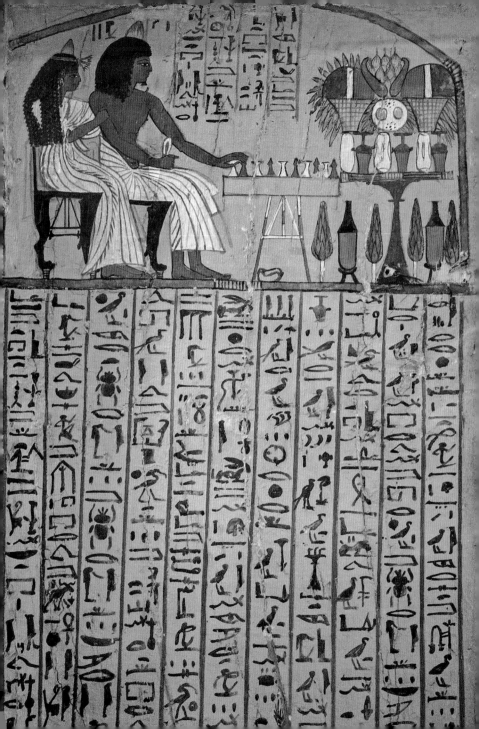

이집트 상형문자

앙크

삶과 부활

세네브

건강과 안녕

보트(배)

환생과 천상 여행

웨드자

물질적 번영

케페르

창조와 재탄생

네페르

선함과 아름다움

제드

안정과 힘

이브

생명의 힘의 원천

필로우(베개)

밤과 죽음으로부터의 보호

와제트

악으로부터의 보호

메나트

비옥과 기쁨

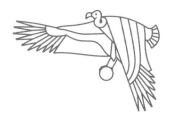

네크베트

정화와 재생(부활)

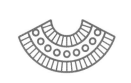

골든 칼라(황금 깃)

무심함과 포기

래더(사다리)

사후 세계로의 전환

셴

무한함과 영속성

미노스 문명의 그림문자 (파이스토스 원반)

파이스토스 원반이라고 알려진 물건은 크레타 섬에서 발견된 고고학 유물 중 가장 불가사의한 물건이다. 찰흙을 구워 만든 15cm 정도 지름의 원반은 진귀한 보석들이 박힌 금으로 된 고대 보물들을 기대했던 박물관 관람객들에게 그다지 큰 인상을 주지는 못할 것처럼 생겼다. 그럼에도 불구하고 이 물건은 특별함 하나로 그 고고학적 가치가 값을 매길 수 없을 정도다. 이와 유사한 물건은 지중해 동쪽 지역 그 어디에서도 발견되지 않았다. 더욱 불가사의한 것은, 1908년 첫 발견 이후 원반 양쪽에 찍힌 그림문자가 아직도 해독이 되지 않았다는 것이다.

파이스토스 원반의 이름은 원반이 발견된 그리스 크레타 섬의 미노아 궁이 있는 파이스토스에서 유래했다. 이 원반은 20세기 초 아서 에반스 경의 발굴 조사에서 발견됐는데, 그는 전설 속 미노스 왕이 황소머리로 태어난 자신의 아들 미노타우루스를 가둔 미로이자 크노소스의 미누아 궁전으로 알려진 유적을 발굴하고 있었다. 양면에 소용돌이 모양으로 그림문자가 찍힌 이 미스테리한 원반은 고고학자들과 학자들의 관심을 한 몸에 받았는데, 학자들은 게임판이나 종교적인 글이라는 설부터 알려지지 않은 크레타의 한 천재가 만든 가동 활자라는 설까지 기능과 기원에 대해 다방면으로 조사했다.

미노스 문명의 사람들은 선형문자A라고 알려진 음절 문자를 사용하였는데, 현재까지 해독되진 않았지만 이를 구성하는 문자들은 원반에 나온 기호들과는 다르다. 원반에는 241개의 그림문자가 있는데, 45개의 '알파벳' 기호들이 둘에서 여섯 개씩 선으로 나뉘어 나열되어 있어 이것들이 단어일 수도 있음을 암시한다.

여러 추론 중 양면에 새겨진 것은 글이라는 설이 가장 그럴 듯 했다. 게임판이라면 사각형으로 되어 있을 가능성이 더 높기 때문이다. 발견지 또한 원반이 귀중하고 신성한 물건이라는 것을 뒷받침한다. 원반은 제사에 바쳐진 동물들의 뼈와 재, 그리고 선형문자A로 적힌 판과 함께 파이스토스 궁전의 의식용 관문 아래에 묻혀 있었다. 진귀하고 신성한 매장품들은 해당 건물이 중요하며, 영적인 보호를 받는다는 것을 의미한다.

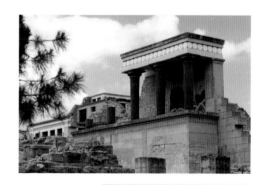

위 - 크노소스 궁전 유적, 그리스 크레타
오른쪽 페이지 - 크레타 섬에서 발견된 이후 1세기가 넘도록 원반은 아직 해독되지 않았다.

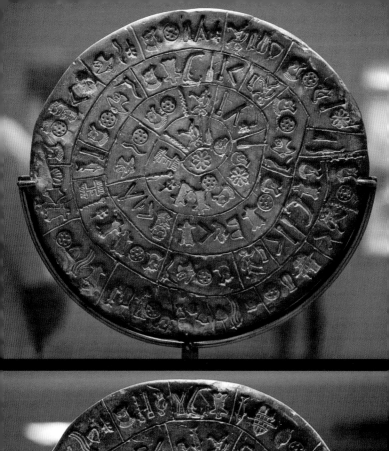
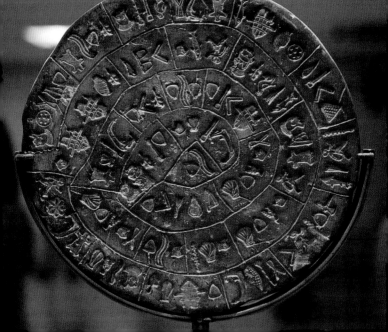

파이스토스 원반 그림문자

달리는 남자	화살	대패	말발굽	파피루스	장식 달린 투구
화살	항아리	고양이	꽃	문신한 얼굴	방패
빗	양	백합	포획	방망이	돌팔매
나는 새	황소의 등	어린아이	족쇄	망치	비둘기

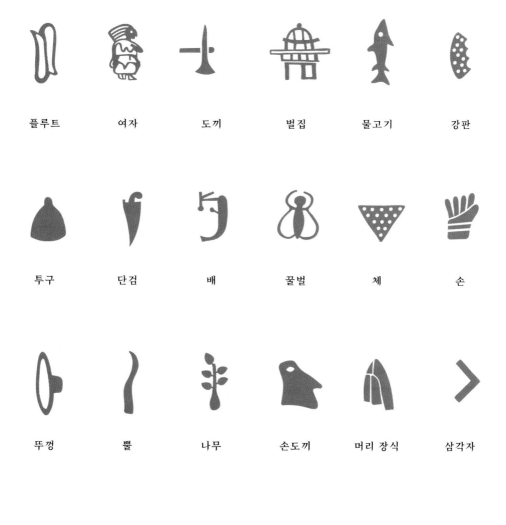

플루트	여자	도끼	벌집	물고기	강판
투구	단검	배	꿀벌	체	손
뚜껑	뿔	나무	손도끼	머리 장식	삼각자
소가죽	올리브 나무	물			

고대 그리스의 알파벳과 숫자

고대 그리스는 철학, 수학과 과학적 방법을 만들어낸 것으로 유명하다. 알파벳과 숫자가 왜 이 책에 포함되어 있는지 의아하게 생각할 수도 있지만, 합리성과 회의론은 고대 그리스의 세계관 중 일부만 보여줄 뿐이다. 종교적이며 미신에 심취했던 그들은 신들과 다른 초자연적 존재들을 두려워하며 살았고, 종종 마법과 예언, 점성술과 신탁에 의지하였다. 고대 그리스인들은 글 속에 마법적 힘이 내재된다고 믿었고, 또한 숫자를 이용한 오컬트 과학을 고안해 냈다.

그리스인들은 수메르나 이집트에 비하면 비교적 늦게 글을 사용하기 시작했다. 그들은 이미 만들어져 있던 페니키아의 알파벳을 자신들의 필요에 맞게 수정했다. 이러한 문화적 도용의 최고 이점은 페니키아 문자가 24개의 기호로 되어있어 기억하거나 읽고 쓰기 쉽고, 복잡한 그림문자나 표의문자를 문자 체계로 사용하는 문화권보다 더 쉽게 사용할 수 있었다는 점이다. 고대 그리스에서는 서기나 의식 전문가가 아니더라도 글자와 숫자를 모두 나타내는 그리스 알파벳으로 마법 같은 조합을 만들 수 있었다.

그리스 알파벳은 지금은 수학과 과학에 주로 사용되지만, 고대에는 우주를 이해하려는 자연과학과 이를 통제하려는 마법과 의식 관례의 구분이 모호했다. 이런 과학적 사고와 주술적 사고가 융합한 예로 기원전 6세기의 수학자이자 신비주의자인 피타고라스가 있다. 오늘날 우리는 그를 피타고라스의 정리로 기억한다. 하지만 그는 알파벳과 숫자를 사용한 점술을 고안했으며, 이름의 글자마다 숫자를 달아 출생연도와 합치면 그 사람의 성격과 운명을 알 수 있다고 믿었다.

그리스어는 그리스가 오스만 이슬람 제국에 점령되고도 오랫동안 기독교의 신성한 언어로 남아있었다. 가장 오래된 것으로 알려진 신약성경의 초기본은 그리스어로 쓰여 있다. 그리스어 버전의 복음은 가장 권위 있는 것으로 여겨지며, 라틴어 번역본의 기초였으며, 오늘날까지도 신약의 번역과 주해(해설)에 쓰이고 있다.

(돌판 등에)새겨진 그리스 문자는 대문자를 사용하였고, 손글씨에는 대문자-소문자를 혼용했다.

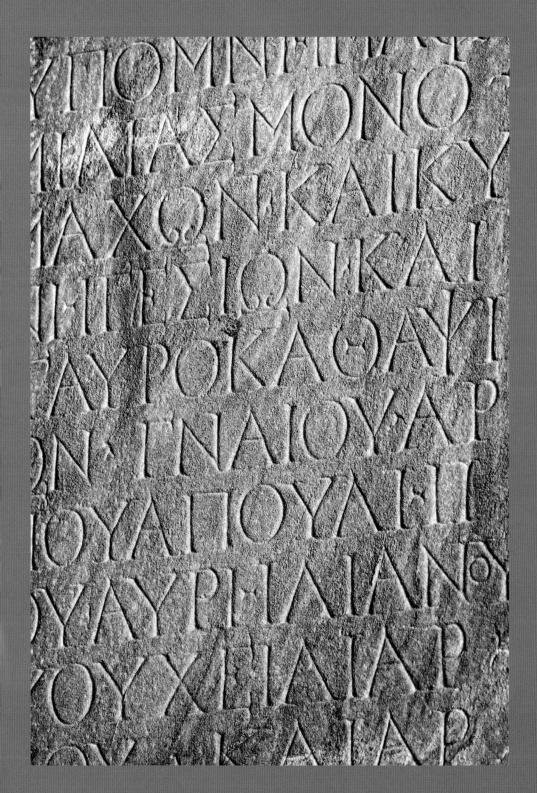

그리스 알파벳

Αα′	Ββ′	Γγ′	Δδ′	Εε′
알파	베타	감마	델타	엡실론
Ζζ′	Ηη′	Θ θ′	Ιι′	Κκ′
제타	에타	테타	요타	카파
Λλ′	Μμ′	Νν′	Ξξ′	Οο′
람다	뮤	뉴	크시	오미크론
Ππ′	Ρρ′	Σσ′	Ττ′	Υυ′
파이	로	시그마	타우	웁실론
Φφ′	Χχ′	Ψψ′	Ωω′	
피	카이	프시	오메가	

그리스 숫자

α′	β′	γ′	δ′	ε′
1	2	3	4	5
ϛ′	ζ′	η′	θ′	ι′
6	7	8	9	10
κ′	λ′	μ′	ν′	ξ′
20	30	40	50	60
ο′	π′	ϟ′	ρ′	σ
70	80	90	100	200
τ′	υ′	φ′	χ′	ψ′
300	400	500	600	700
ω′	ϡ′			
800	900			

켈트족의 상징과 매듭

문화적, 언어적, 종교적 유사성이 있는 다양한 이교도들로 구성된 켈트족은 서쪽 이베리아 반도에 서부터 동쪽 소아시아에 걸쳐 살았다. 이는 그들이 유럽 대륙의 대부분을 지배했던 긴 시간과 맞먹는 넓은 영토이다. 오늘날 켈트족은 '켈트 매듭'이라는 복잡하게 엇갈린 디자인으로 기억되는데, 켈트 매듭은 원래 이교도의 것이었지만 이후 기독교인들이 자신들의 목적에 맞게 고쳐 사용하였다.

5세기에서 11세기 사이 침략하러 왔다 정착한 앵글로색슨족과 북유럽의 침략자들을 피해 켈트족은 조금 더 고립되고 방어가 수월한 브리튼 제도의 서쪽 지역으로 이주했다. 그래서 영국에서 켈트 문화는 스코틀랜드, 아일랜드, 웨일즈, 콘월 같은 '켈트 변두리(Celtic fringe, 상기한 지역, 혹은 그 지역에 사는 사람들. 켈트 주변인*편집자 주)'와 관련이 깊다.

켈트족의 문양은 매우 고대의 것으로 선사시대까지 거슬러 올라가며, 광범위한 영역에서 나타난다. '트리스켈리온'과 '트리케트라'와 같은 켈트 디자인은 고대 그리스와 로마의 예술 작품에서도 찾을 수 있고, 이후 로마제국으로 이주하며 원래의 켈트 주민들과 로마 군주들을 쫓아낸 게르만족에게도 이어졌다.

원래 이교도의 것이었던 켈트 문양은 5세기 아일랜드에서 처음 기독교적 목적으로 사용되었다. 이후 켈트 기독교의 독특한 전통으로 발전했고, 이는 7세기 로마 교회의 선교사들에게 교화된 앵글로색슨의 영국으로도 이어졌다. 잘 알려진 켈트 기독교의 상징으로는 트레이드마크인 원광(혹은 후광)이 십자가의 교차점에 놓인 '켈트 십자가'와 켈트교의 여신 브리짓을 아일랜드 교회가 전용한 '성 브리짓의 십자가'가 있다.

종종 '켈트 매듭'이라고 불리는 겹겹이 엇갈린 선 모양의 문양은 밧줄과 바구니를 짜는 매듭에 기반한 것이다. 중세 시대에는 고딕 양식의 장식 요소로써 초기 기독교 경전의 채색 필사본, 교회의 조각 장식품, 켈트 땅과 유럽의 십자가와 비석에 널리 사용되었다.

위 - 켈스의 서의 채색, 기원후 800년.

선원 매듭

트리스켈리온

트리케트라

켈트 십자가

보웬 매듭

솔로몬 매듭

성 브리짓의 십자가

생명의 나무

라우부루 십자가

결혼식 매듭

앵글로색슨족의 룬 문자

룬 문자는 유럽의 문화와 민족의 흐름(지도)을 새롭게 만든, 기원후 천년에 걸친 이주의 역사를 담은 유물이다. 첫 번째 격변 때는 5세기 네덜란드와 덴마크 지방에서 건너온 앵글로색슨족이 브리타니아(영국) 지방을 포함한 서로마제국을 휩쓸었고, 두 번째 격변기에는 노르드인들이 서유럽 해안을 급습해 영국 동쪽에 데인로(Danelaw, 데인족이 만든 데인법, 혹은 그 법이 시행되는 지역*편집자 주)를 만들있다.

150년경 처음 나타난 룬 문자는 서유럽과 중앙 유럽에서 8세기까지 존속되었고, 북유럽에는 12세기까지 남아있었다. 문자는 크게 세 번의 변화와 몇 번의 작은 변화를 겪었다. 150년-800년까지 유지되었던 구(舊) 푸사르크(Elder Futhark) 룬 문자는 800년-1100년까지 신(新) 푸사르크(Younger Futhark) 룬 문자로 대체되었다. 앵글로색슨족은 더 많은 30개의 글자로 된 푸사르크(Futhorc) 룬 문자를 만들었는데(다음 페이지 참조), 이를 11세기 노르만족에 정복 당할 때까지 사용했다. 룬 문자는 표준어가 아니었기 때문에 해당 번역은 추측에 근거한 것이다. 유럽 전역에서 기독교와 라틴어를 받아들인 후에도, 룬 문자는 13세기 이후 아이슬란드와 스칸디나비아에서 편찬된 바이킹족의 서사시 선집에 계속해서 등장한다.

1세기 로마의 역사가 타키투스는 그의 저서 《게르마니아》에서 룬이라는 단어를 쓰거나 게르만 예언자들이 사용한 상징의 형태에 대해 설명진 않았지만, 룬 문자가 주술적으로 사용되었을 가능성에 대해 말했다. 룬 언어의 주술적 사용이 더 확실히 입증된 것은 8, 9, 10세기의 시를 모은 《고(古)에다(Poetic Edda, 운문에다)》에서 이다.(102페이지 참조).

〈시그드리푸말(Sigrdrífumál, 시그드리파가 말하기를. 시그드리파는 발키리의 다른 이름이다. *편집자 주)〉에서, 승리와 전투의 여신 발키리는 영웅에게 룬 주술을 알려준다. 전투에서의 승리를 위해 게르만의 제우스(주신)를 뜻하는 룬 글자 티르(Tyr, 테이와즈Teiwaz라고도 함)를 새기라고 알려준 것이다. 다른 룬 문자들은 영웅을 사악한 마법으로부터 지켜주며 그의 배가 침몰하는 것을 막아주었다.

룬 문자는 북유럽과 게르만 세계 전역의 무덤 비석에서 발견된다. 비문은 무덤에 함께 묻힌 진귀한 물건과 갑옷, 무기 등을 훔치려는 자는 끔찍한 형벌과 느리고 고통스러운 죽음을 맞이할 것이라고 경고한다.

룬 문자

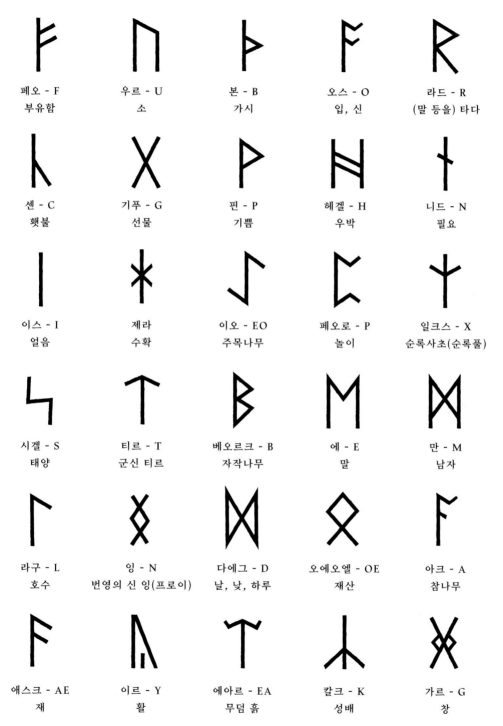

페오 - F
부유함

우르 - U
소

본 - B
가시

오스 - O
입, 신

라드 - R
(말 등을) 타다

센 - C
햇불

기푸 - G
선물

핀 - P
기쁨

헤겔 - H
우박

니드 - N
필요

이스 - I
얼음

제라
수확

이오 - EO
주목나무

페오로 - P
놀이

일크스 - X
순록사초(순록풀)

시겔 - S
태양

티르 - T
군신 티르

베오르크 - B
자작나무

에 - E
말

만 - M
남자

라구 - L
호수

잉 - N
번영의 신 잉(프로이)

다에그 - D
날, 낮, 하루

오에오엘 - OE
재산

아크 - A
참나무

애스크 - AE
재

이르 - Y
활

에아르 - EA
무덤 흙

칼크 - K
성배

가르 - G
창

아 이 슬 란 드 문 양*

아이슬란드의 마법 문양인 갈드라스타피르(Galdrastafur)는 14세기에서 17세기 사이 아이슬란드에서 쓰인 '마법의 인장' 같은 것이다. 그보다 이전 시대, 게르만과 노르딕의 룬 마법 전통과도 관련이 있지만, 1000년경 룬 문자가 라틴어로 대체될 때 아이슬란드가 기독교로 개종되며 연관성이 미약해졌다. 갈드라스타피르의 진짜 기원은 옛 바이킹이 아니라 르네상스 시기의 마법 의식과 기독교 상징의 융합에서 찾을 수 있을 것이다.

갈드라스타피르는 그림문자와 표의문자가 시각적 상징과 교차하는 회색지대에 있다. 문자, 음절 혹은 표의문자처럼 읽을 수는 없지만, 중세시대 후반부터 초기 근대 시기까지의 아이슬란드 사람들에게 알려진 각각의 문양은 고정된 의미를 전달하는 이름을 가지고 있다. 갈드라스타피르를 마법의 '글자' 항목에 포함시킨 가장 큰 특징은 그 사용법에 있다. 이 문양은 나무나 집의 문 기둥, 혹은 돌에 새겨졌으며, 목도장 같은 휴대용품이나 신발, 옷에 숨길 수 있는 나무조각이나 껍질에도 사용되었다.

갈드라스타피르는 17세기 혹은 그 이후에 만들어진 아이슬란드 마도서(grimoire 그리모어, 213p 참조)를 통해 알려졌다. 몇몇 구성 요소들은 기독교의 상징에서, 나머지는 르네상스 신비주의에서 파생되었으며, 1000년경 아이슬란드가 기독교로 개종될 때까지 사용한 노르딕과 게르만의 룬 문자와도 미약하게나마 연관성이 있다. 노르딕 룬 문자와 갈드라스타피르 사이 400년의 공백은 그 둘의 연관성이 실제보다는 상상에 가깝다는 것을 뜻한다.

하지만 한 가지 예외가 있다. 고대의 서사시들을 모은 13세기 《고(古)에다》에 언급되는 〈경외(공포)의 투구(Ægishjálmur)〉는 영웅 시구르드가 어떻게 용 파프니르를 죽이고 경외의 투구를 얻었는지를 이야기하는데, 이것은 머리에 쓰는 것이 아니라 적을 물리칠 수 있게 해주는 보호 기운의 일종이었다. 다음 페이지에 있는 문양들은 보호나 행운을 비는, 훨씬 수수한 목적의 부적들이다. 가팔두르(Gapaldur)와 긴팍시(Ginfaxi) 두 개의 갈드라스타피르는 신발에 새기는데(오른발 뒷꿈치 아래, 왼발 발가락 아래), 싸움에서 상대를 이길 수 있게 해준다.

* 아이슬란드 스탭은 보통 '아이슬란드의 마법 지팡이' 정도로 국내에 소개되고 있다. 하지만 문양의 형태로 보아 'staves'는 '지팡이(막대)'보다는 '바퀴 살'에 가까우며, 이는 한국어로 대치하기가 어렵다. 이에 본 도서에서는 '문양'으로 통칭해 사용하였다.

긴팍시

싸움에서 승리

가팔두르

싸움에서 승리

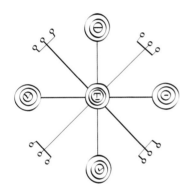

베료스타푸르

낚시에서 행운

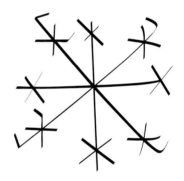

죠파스타푸르

강도로부터 보호

애기샬무르

경외의 투구

베그비시르

나쁜 날씨로부터 보호

아 딘 크 라

가나의 아샨티 지역에서 대량 생산되는 직물을 장식하는 아딘크라 모티프는 이웃 코트디부아르 자만(Gyaman) 왕국의 왕들만을 위한 디자인에서 기원했다. 아샨티 왕조가 자만을 정복했을 때 아샨티의 왕들은 아딘크라 직물의 제조와 사용권을 전용했다. 아딘크라는 순수하게 장식을 위한 것이 아니라 식물이나 동물, 혹은 일상 용품 같은 것들을 상징하는 알파벳으로, 왕실이나 일상과 관련된 경구를 재미있게 나타내거나, 또한 보호용 부적으로 기능하기도 한다.

아딘크라 직물의 문양들은 왕족들이 입었다는 것 외에 왕족들이 디자인한 것이라는 특징이 있다. 18세기 자만 왕국의 지도자였던 '나나 콰두오 아기에망 아딘크라(Nana Kwadwo Agyemang Adinkra)'는 그의 이름을 딴 옷감 문양을 디자인했다. 아샨티 왕국은 자만 왕과 그 후계자에게서 아딘크라 직물의 제작과 디자인에 대한 비밀을 빼앗아 차지했다.

아딘크라는 서아프리카 지역에서 권위를 뜻하는 도자기, 의례용 황금 휘장, 조각된 나무 의자 등에 이미 사용되고 있었기 때문에, 나나 콰두오 왕이 아딘크라 문양 자체를 만들었다고는 할 수 없다. 아딘크라 직물은 그가 중요한 국가 행사에서 입을 개인적인 목적으로 만들어, 이후 고위 관료들에게로 퍼져나갔다. 초기 디자인은 오늘날 아딘크라의 특징인 밝고 화려한 색감보다는 훨씬 절제되어 있었다.

자만 왕실의 아딘크라 직물은 조롱박으로 만든 도장으로 나무 뿌리나 껍질로 만든 단색 잉크를 손으로 직접 천에 찍어 만드는데, 행사의 성격이나 입는 사람의 역할에 따라 붉은색이나 어두운 갈색, 혹은 검은 옷감을 사용했다. 19세기 초반 영국의 방문자가 입수한 초기 직물은 왕이 장례식에서 상복으로 입었던 것으로, 단색 바탕에 검은색으로 16개의 네모난 아딘크라 문양이 찍혀 있었다.

다음 페이지에 나온 견본 문양들은 일상에서 자주 보이는 문양과 아딘크라의 전통적인 수호 상징들을 섞어 놓은 것이다.

아딘크라 문양이 찍힌 현대적이고 화려한 색상의 가나 켄테(kente) 옷감

아딘크라

아반

왕을 위한 문장

아코마 은토아소

하나된 심장

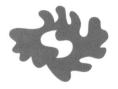

비 은카 비

남을 해치지 말 것

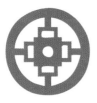

다메 다메

지성과 독창성

히에 오 은히에

방화범은 불에 타지 않는다

무수데이디에

악을 물리침

은콘손콘손

사슬 혹은 수갑

기에 니아메

오로지 신을 위하여

은코팀세푸오푸아

궁녀의 머리 모양

은 시 레 와

개오지 조개껍질
(통화로 사용)

은 소 로 마

신의 아이

마 시 에

비밀 유지

니 아 메 듀 아

천신을 위한 제단

니 아 메 누 나 마 우

니아메(신)가 나보다 먼저 죽기를*

오 헨 투 오

왕의 총

산 코 파

과거를 통해 배움

은 키 임 킴

꼬인 밧줄

세 파 우

유죄를 선고받은 사람이 왕을
저주하는 것을 막기 위함

* 이들은 사람이 죽으면 영혼의 일부가 신과 함께 한다고 믿었다. 즉 '신이 나보다 먼저 죽기를'은 곧
'신이 죽지 않는 한 나도 영원하다'는 뜻이 된다. 때문에 이 문양은 영원성과 신의 전능성을 상징하기도 한다.

중국 갑골문자

중국 최초의 점술은 기원전 1600년부터 약 600년간 중국 동북부를 지배했던 상왕조(은나라)로 거슬러 올라간다. '갑골문'으로 알려진 문자는 동물 뼈와 거북이 등껍질의 표면을 닦고 그 위에 글을 새긴 것으로, 이는 오늘날 중국 외에도 한국과 일본에서도 쓰이는 표의문자인 한자(漢字)의 기원이 되었다.

중국에서 오늘날까지 사용되는 역경 같은 점술과는 달리, 갑골문을 이용한 점술은 기원전 1000년경 이후 더 이상 쓰이지 않았다. 전성기는 기원전 2000년경이었는데 그 당시에도 갑골문자는 왕과 왕족 등 상왕조의 고위 계층만이 사용했다. 그러다 점점 사용하지 않게 되었는데, 이는 점을 치는 방법이 부분적으로 복잡하고, 값비싼 재료가 필요했기 때문이다. 갑골문점을 치려면 다 자란 황소의 어깨뼈와 거북이 등껍질이 필요했는데, 등껍질은 바닷가에 자리잡은 나라들이 상왕에게 조공으로 바치던 것이다. 고대 중국의 문화는 매우 수준 높았지만 은나라 시기에는 왕실 귀족들과 서기, 그리고 의식을 행하는 사람들만 읽고 쓰기를 배울 여유가 있거나, 혹은 배워야만 했다.

점을 치려면 뼈나 껍데기가 필요했다. 살을 바르고 매끄럽게 닦은 후에 일정한 간격으로 여러 줄의 구멍을 파냈다. 마지막으로 여기에 피를 바르고 의식을 행한 날짜를 새기면 준비가 된 것이다. 점 칠 내용은 갑골문으로 껍질과 뼈에 새겼고, 간혹 붓과 먹으로 쓰는 경우도 있었다.

점 칠 내용은 질병과 죽음 같은 왕과 왕족의 개인사에서 국운에 이르기까지 다양했다. 가장 흔한 것은 조상을 기리는 의식의 올바른 절차에 대한 질문이었다. 이때 제사장이나 왕은 달궈진 쇠붙이 같은 뜨거운 물건을 갖다 대어 글이 새겨진 뼈나 껍질이 쪼개지게 하였다. 이를 어떻게 해석했는지는 알려지지 않았지만, 그들은 갑골문자와 유사하게 생긴 쪼개진 모양을 보고 답을 얻었다.

거북이 등껍질에 새겨진 갑골문자
(상왕조, 기원전 1766 - 1122)

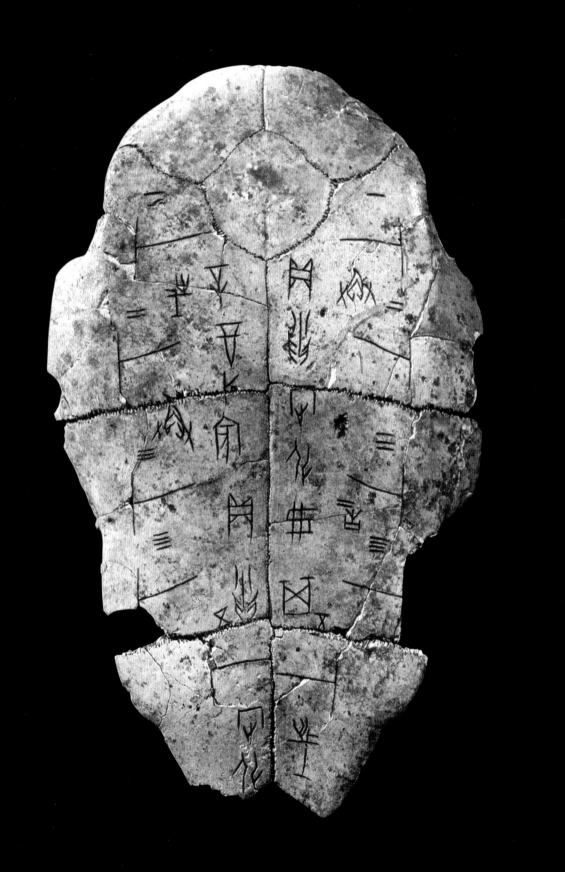

갑골문자 문양

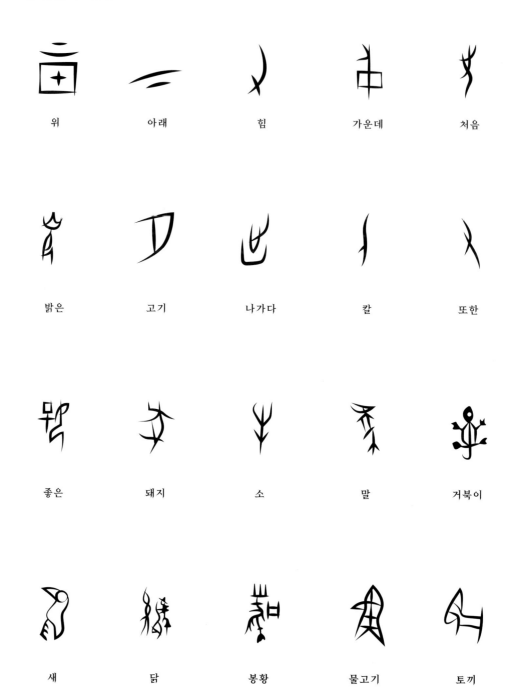

위	아래	힘	가운데	처음
밝은	고기	나가다	칼	또한
좋은	돼지	소	말	거북이
새	닭	봉황	물고기	토끼

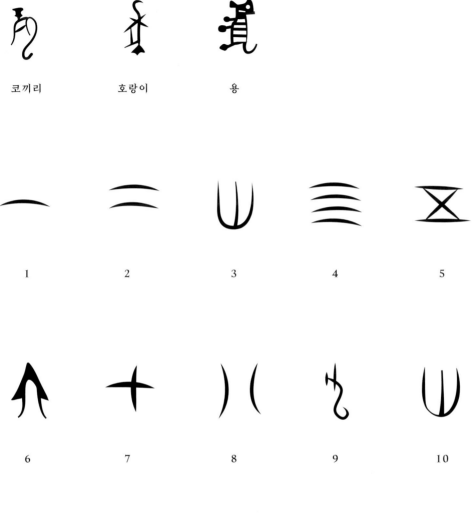

코끼리 호랑이 용

1 2 3 4 5

6 7 8 9 10

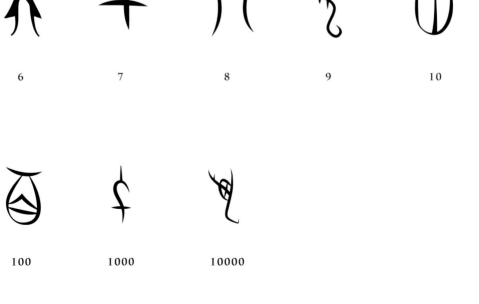

100 1000 10000

롱고롱고 문자

1722년 처음 라파 누이에 도착한 유럽인들은 자신들이 발견한 것을 보고 놀라움과 당혹스러움을 금치 못했다. 수백 개의 모아이 석상을 보며 감탄하며, 수천 명의 가난한 사람들이 어떻게 이 황량하고 척박한 땅에 이 석상을 만들었는지 궁금해했다. 반면 유럽인들은 라파 누이에 재앙만을 가져왔다. 질병과 사회 갈등, 노예 착취와 고래잡이들의 공격은 1860년대까지 이곳의 인구를 111명으로 줄였다. 애석하게도 이곳의 신성한 설화와 폴리네시아인들이 만든 유일한 문자 롱고롱고를 읽는 방법은 후대에 그 비밀을 전하지 못한 채 사라졌다.

라파 누이인을 거의 멸종시킨 책임을 유럽인들에게 지우는 것은 쉽지만, 사실은 섬 사람들 스스로도 쇠락의 길을 걷고 있었다. 그들의 조상들은 1200년 즈음, 인류가 도달한 마지막 장소 중 하나인 이 섬에 처음 도착했다. 나무가 우거지고 야생동물이 많은 이곳은 3,200km 이상을 항해해온 지친 폴리네시아 뱃사람들에게는 완벽한 정착지였다. 그들은 이곳에 정착하여 거대한 모아이 석상을 세운 뛰어난 문화를 발달시켰고 폴리네시아의 유일한 문자인 롱고롱고를 만들었지만, 바로 그 성공 때문에 스스로 멸망의 길을 갔다.

인구가 늘어나면서 라파 누이 사람들은 섬의 제한된 자원을 점점 소진하기 시작했다. 섬의 동물들이 멸종했고 토양은 황폐화되었다. 나무를 모두 잘라 없애버려 바다로 나갈 배를 만들 수 없게 된 그들은 감옥처럼 섬에 갇히게 되었다. 18세기 유럽 탐험가들과 19세기 호전적인 고래잡이들, 페루 노예상들은 한때 번영했던 역동적인 문화의 몰락을 촉진시켰을 뿐이다.

20세기, 라파 누이 섬의 인구수와 경제가 되살아났는데 이는 관광객 덕분이었다. 하지만 불행히도 전통 문화와 롱고롱고 문자의 비밀은 마지막 라파 누이의 원로들, 족장들, 제사장들과 함께 소멸하고 말았다. 라파 누이의 역사와 문화, 롱고롱고에 대해 알려진 것들은 세대를 거쳐 전해진 것이 아니라 인류학자, 고고학자, 역사학자들이 재구성한 것이다.

위 - 새 사냥꾼 암면조각, 라파 누이 오롱고
다음 페이지 - 모아이 석상, 거대한 석상은 화산석으로 만들어졌고, 중요한 라파 누이 족장들을 기리는 것으로 알려졌다.

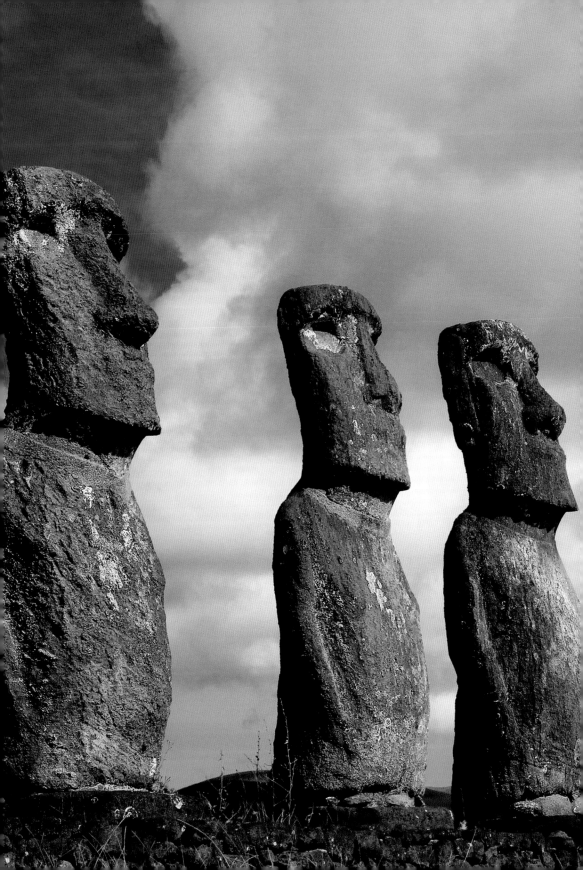

롱고롱고 문자

다양한 식물

군함새

바다거북

애벌레

V형 무늬

서 있는 남자

앉아서 먹는 남자

가재

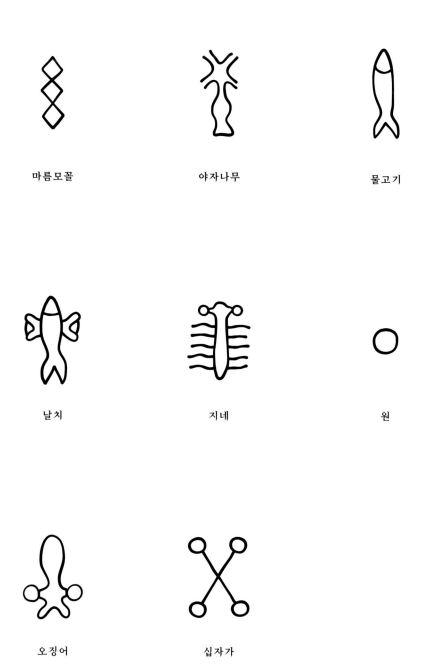

마름모꼴

야자나무

물고기

날치

지네

원

오징어

십자가

마야 문자

고대 마야는 중앙아메리카에서 가장 정교한 달력을 만들었고, 아메리카 대륙에서 유일한 문자(혹은 상형문자)를 만들었는데, 이를 기반으로 출생점과 예언에 대한 방대한 양의 책을 제작했다. 불행히도 16세기 스페인 정복자들이 마야의 문화와 종교를 없애버려 대부분의 기록이 불타 사라졌다. 하지만 다행히도 완전히 성공하지는 못한 덕분에 마야는 전통 신앙과 점술 의식의 일부를 지킬 수 있었다.

3-10세기 중앙아메리카에 살았던 마야인들은 두 가지에 집착했다. 바로 피와 시간이었다. 그들은 희생의 피가 없으면 신이 죽고 우주가 무너질 것이라고 믿었다. 인간 제물에 대해 민주적인 접근을 했던 멕시코의 아즈테카 문명과는 달리, 마야인들은 신이 왕실의 피를 필요로 한다고 믿었다. 게다가 마야인들은 평화를 사랑하고 퇴폐적이었던 뉴에이지 천문학자들과는 달리 부족한 자원을 두고 서로 끊임없이 전쟁을 벌인 전사들이었다(가장 부족한 것은 왕족 포로의 피였다). 효과적인 의식과 희생을 위해서는 정확한 시간을 찾는 것이 매우 중요했고, 그래서 정확한 달력이 필요했다.

마야는 시간이 순환하며 과거의 사건은 필연적으로 미래에 다시 일어날 것이라고 믿었기 때문에 강박적으로 시간을 계산했다. 이는 단순히 몇 주, 몇 달, 혹은 몇 년 같은 짧은 기간을 넘어, 먼 과거에서부터 먼 미래에 이르기까지 장기력(long count)을 포함했다. 기원전 3114년에 시작된 마야의 '장기력' 주기는 2012년 12월에 끝나는데, 몇몇 예언자들도 이 시기 지구의 멸망을 예언했다. 수많은 사이비 과학과 매체들이 지구 멸망에 대해 떠들었지만, 예언의 날이 지난 지금까지도 인류는 아직 무사히 생존 중이다.

마야 달력은 출생점에도 사용됐다(30p 참조). 260일 주기인 촐킨 달력은 20일 단위로 13주기가 있는데, 각 주기는 **칸**(노랑), **물루크**(흰색), **익스**(검정), **카와크**(빨강)의 네 방위점의 수호신들 중 하나가 주관하였다. 각 날은 표의문자(혹은 상형문자)로 나타났는데, 서양 점성술이나 중국 별자리의 동물 상징과 마찬가지로 특정한 의미를 가지고 있었다. 마야 시간의 반복적인 성격은 달력이 개인의 인생을 예측하는 데에 쓰일 수도 있었다는 것을 의미한다.

이믹스, 악어

육아, 동

이크, 바람

다양성, 북

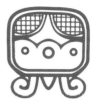

아크발, 집

안전, 서

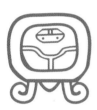

칸, 도마뱀

전환, 남

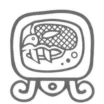

치크찬, 뱀

변신, 동

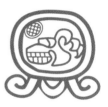

키미, 죽음

전통, 북

마니크, 사슴

관계, 서

라마트, 토끼

모험, 남

물루크, 물

감정, 동

마야 문자

오크, 개

충성심, 북

추웬, 원숭이

호기심, 서

에브, 풀

회복, 남

베엔, 갈대

소통, 동

익스, 재규어

힘, 북

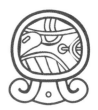

멘, 독수리

환상, 서

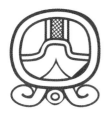

키이브, 독수리

현실(주의), 남

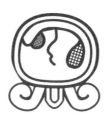

카브안, 지진

움직임, 동

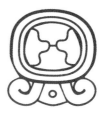

엣츠나브, 돌칼

결단, 북

카와크, 비

쇄신, 서

아저우, 꽃

성취, 남

오컬트 과학

근대 이전의 사람들은 자연에 암호로 숨겨진 지식을
찾음으로써 우주의 목적을 이해할 수 있다고 믿었다.
그들이 자연 속 암호를 풀기 위해 만들어낸 것이
연금술, 수비학(숫자점), 풍수지리, 그리고 신성한 기하학
같은 오컬트(신비주의) 과학이다.

호기심은 모든 영장류가 가지고 있는 특징이다. 호기심은 경고나 공포, 상식을 넘어 인간을 만물의 영장으로 만든 원동력이다. 선사시대의 동굴벽화를 보면 서양의 먼 조상들이 생존에 필수였던 사냥의 성공을 기원하며 의식을 치렀음을 알 수 있다. 하지만 인간이 정착을 하고 사회가 점점 복잡해지면서, 의식과 주술(마법)로 세상을 통제하려는 시도 또한 다양해졌다. 이번 챕터에서는 다양한 경로로 발전한 신비주의(오컬트) 과학에 대해 알아볼 것이다.

인류는 세상을 이해하고 존재에 대한 기본적인 질문들의 답을 찾기 위해 항상 노력해왔다. 이는 지식 그 자체를 위해서가 아니라 위험하고 불확실한 세상에서 운명을 통제하기 위한 탐구였다. 주요 식량인 초식동물 무리를 따라다니며 사냥과 채집을 했던 유목민 조상들의 주술 의식은 정착 후 도시 공동체를 발전시키면서 더욱 정교한 의식과 주술로 발전했다. 농사를 통해 잉여 자원이 생기면서 신과 인간 사이를 관장하는 전문 계층이 생겨났고, 그들은 약학과 야금학 같은 신기한 능력을 보여주었다.

수메르 서사시에 나오는 영웅 길가메시는 도시 국가 우룩의 강력한 왕으로, 신들에게 거부당한 단 한 가지, 영생의 비밀을 찾아 떠났다. 하지만 피할 수 없었던 그의 실패와 죽음이 남긴 교훈도 길가메시처럼 헛된 여정을 떠난 중국, 인도, 아랍과 서양의 연금술사들을 단념시키지 못했고, 이는 간혹 그들과 그들을 후원했던 왕족들에게 참혹한 결말을 가져오곤 했다.

끊임없이 복잡해지는 세상을 통제하기 위해서는 먼저 세상을 이해해야 한다. 이전 챕터에서 우리는 문자의 발명이 어떻게 세상을 설명하고 만들어갔는지, 또 어떻게 문자를 기반으로 한 새로운 마법이 생겨났는지 살펴봤다. 이번 챕터에서는 인류가 어떻게 오컬트 과학을 사용해 자연과 자연현상 속에서 발견한 수수께끼들을 해독했는지 알아볼 차례다.

연구실에서 일하는 연금술사들. 중세와 근세 초기에 사용했던 도구와 장비를 보여준다.

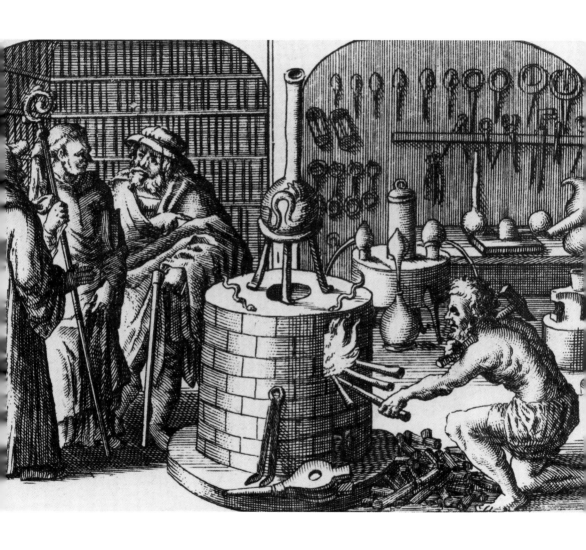

연 금 술

연금술에 대한 고대의 기원은 철의 추출과 제련, 제약과 합금을 만드는 것 등의 초기 과학 자료에서 찾을 수 있다. 18세기까지 기술과 약학, 과학과 혼합되어 있었던 연금술은 중세와 르네상스 시대에는 기초 금속을 금으로 만드는 법과 영생의 묘약의 제조법을 찾아 헤맨 오컬트 과학인 동시에, 극소수만이 독점하는 지식으로 자리 잡았다. 또한 영혼을 변화시키고 신과의 결합을 추구하는 영적인 의식이기도 했다.

고대에는 중국, 인도와 그리스-로마 근동 지방, 이렇게 세 개의 주요한 연금술 계보가 있었다. 각 문명들은 '실크로드'로 알려진 상업 네트워크를 통해 서로 연결되어 있었지만, 자연과 인간의 해부학적 구성 요소에 대한 관념이 서로 달랐다는 것으로 알 수 있듯이, 각자 독립적인 문화를 가지고 있었다. 이들을 연결한 것은 야금술과 약학에 대한 관심이었는데 이는 세 문명의 연금술이 동일하게 추구하던 지식이었다.

고대가 끝나면서 중국과 인도의 연금술은 별다른 걸림돌 없이 계속 발전했지만, 이슬람의 연금술은 7세기 이집트와 근동 지방을 점령하며 새로운 시기를 맞게 된다. 이슬람 연금술 (아랍어: 알키미야)은 이집트 헬레니즘의 철학과 과학, 연금술 지식을 이어받았다. 이슬람 연금술사들은 실제적인 실험으로 이론을 확인하는 것의 중요성을 강조함으로써 연금술 의식을 체계화하였고, 이는 훗날 현대 과학방법론의 기초가 되었다.

연금술은 12세기 무슬림 스페인을 통해 서구 기독교권으로 유입되었고, 곧 기존의 의식만으로는 이룰 수 없었던 신과의 영적 결합을 위해 비밀의 지식을 찾고 있던 유대교 신비주의 전통과도 결합하였다. 가톨릭 교회는 초기에 이 해석을 받아들였고 금속을 금으로 바꾸고 영생을 주는 현자의 돌을 찾는 것과 결합한 '영적 연금술'이라는 관념을 장려했다. 하지만 17세기, 교회는 연금술을 부정하고 음지로 몰아냈다. 그리고 계몽주의 시대에 과학과 분리되면서 연금술은 물리적 세계를 다루는 유사과학이자 기독교 교리를 부정하는 변이적 영적 의식인 오컬트의 영역이 되었다.

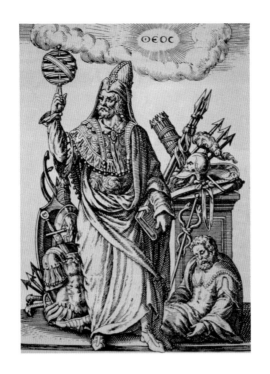

헤르메스 트리스메기스투스

연금술의 창시자로 알려진 인물.
그리스의 헤르메스, 이집트의 토트와 관련이 있다.

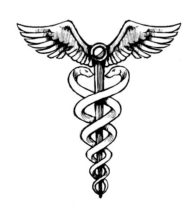

카두세우스

그리스 신 헤르메스와 서양의 연금술, 약학의 상징

중국 연금술(연단술)

도교의 연단술은 기존 물질(베이스메탈, 비금속. 공기 중에서 쉽게 산화하는 금속)을 금으로 만드는 것보다 약의 개발과 불사의 영약을 만드는 것에 더 집중했지만, 아이러니하게도 그 과정에서 금속, 특히 수은을 많이 활용하였다. 중국 연금술은 인체 외부의 물질을 이용하는 외적 연단술인 외단(外丹)과 호흡, 운동, 명상과 같은 인체 내부적 수행을 통해 생명력인 기를 얻는 내적 연단술인 내단(內丹)으로 구분되어 있다. 영생을 위한 외단은 독성 물질들로 만들어졌기 때문에 때로는 죽음을 몰고 왔다. 중국 최초의 황제인 시황제(진시황)는 영생에 집착하여 수은과 곱게 간 옥으로 만든 영약을 먹다 미쳐 죽었다고 알려져 있다. 그럼에도 불구하고 중국 연단술은 한의학(약초학)이나 침술 같은 중국 전통 약학의 기초로 남았다.

도사(道士)

육체적, 영적 영생을 얻기 위해 단전에 기를 모으는 도사

인도 연금술

인도의 연금술은 유럽보다 몇 세기 앞서 순도 높은 철과 강철을 만들던 고대 인도의 선진 야금술에 기원을 두고 있다. 중국과 이슬람, 서양 연금술과 마찬가지로 인도 연금술에서도 수은을 중요한 요소로 여겼는데, 산스크리트어로 연금술을 '라사사스트라', '수은의 과학'이라고 부른 것을 통해서도 알 수 있다. 수은의 매력은 적정 온도와 압력을 가하면 액체가 된다는 흔치 않은 특성에 있다. 고대 인도의 대체 의학법인 아유르베다에서는 수은과 비소를 포함한 독성물질이 치료제로 처방되어 안타까운 결과들을 낳았다. 이후 (적어도 서방에서는)아유르베다 약전에서 독성을 없애 라사사트라가 확립한 기본적인 연금술 원칙의 명맥을 개선된 방법으로 이어 나갔다.

산스크리트

아유르베다 약학의 원리를 설명하는 산스크리트
'수슈루타 삼히타(Sushruta Samhita)' 페이지

이슬람 연금술

이슬람 연금술은 7세기 아랍 군대가 이집트를 정복할 때 그리스-이집트의 연금술 지식을 이어받았다. 프톨레마이오스 왕국(헬레니즘 시대 이집트)은 이슬람 정복 전에는 비잔티움(동로마제국)의 일부였지만 이슬람 연금술사들은 과거 이집트의 파라오 시대와 그 당시 사제들이 발전시켰던 선진적인 야금술과 연금술에 대해 연구하였다. 이들의 주요한 업적은 고대 연금술의 이론과 시행을 체계화했다는 것이다.

이슬람은 헤르메스 트리스메기스투스(삼위의 헤르메스, Thrice-Great Hermes)가 만든 것으로 알려진 《헤르메티카》를 통해 서기 초부터 내려온 그리스의 철학, 피타고라스학, 연금술, 그리고 그노시스에 대한 방대한 지식을 이어받았다. 신화적 존재인 헤르메스 트리스메기스투스는 모세와 동시대를 살았다고 하며, 고대 이집트의 지혜의 신인 토트와 그리스 신 헤르메스라고도 한다. 헤르메스의 지팡이인 카두세우스는 서양 연금술과 약학의 상징이 되었다.

'연금술(Alchemy)'이라는 단어는 이슬람 학파에서 유래한 것으로, 이들이 10세기에 최초로 알키미야(Al-kimiyah)라는 말을 사용했다. 연금술에 대한 관심은 이집트 정복 이후 발전한 것이다. 7세기 칼리드 이븐 야지드(Khalid ibn Yazid) 왕자는 헤르메스의 자료를 아랍어로 번역하여 이슬람 학자들이 활용할 수 있도록 지시했다. 이후 두 세기 동안, 서양에서는 '게베르와 라제스'로 알려진 '아부 무사 자비르 이븐 하이얀(Abū Mūsā Jābir ibn Hayyān)'과 '아부 바크르 무하마드 이븐 자카리야 알라지 (Abū Bakr Muhammad ibn Zakariyā al-Rāzī)'가 이어서 그들의 연구와 실험을 체계화하였다. 게베르는 연금술에 정말로 통달하려면 모든 것이 온전한 과학적 기초 위에서 이루어져야 하며, 이는 복잡한 그리스-이집트의 연금술 이론도 연구실 기반의 실험을 거쳐야 한다는 뜻이라고 설명했다. 게베르는 다른 연금술사들처럼 유사과학적인 목표를 가지고 있었지만, 원칙에 따른 체계적인 접근과 그에 따른 발견으로 '화학의 아버지'로 불리게 되었다.

알키미야의 성과로는 크게 두 가지를 꼽는데, 강한 질산 혼합물로 금, 백금, 수은을 포함한 금속을 용해할 수 있는 '왕수' 같은 혼합물의 발견, 그리고 뜨거움과 차가움, 건조함과 습함과 같은 성질을 4대 물질과 짝지어 조절하면 비금속을 '고결한 물질'로 만들 수 있다는 믿음 같은 비과학(유사과학)적 이론들이다. 이는 서양 연금술의 성배라고 할 수 있는 현자의 돌을 찾는 여정의 기초가 되었는데, 현자의 돌은 가상의 물질로 비금속을 금과 은으로 바꿔주며 영원한 생명을 준다고 알려져 있다.

아부 무사 자비르 이븐 하이얀의 서양 초상화. 서양에서는 게베르(Geber)로 알려져 있다.

중세 & 르네상스 연금술

이슬람에서 기원했음에도 불구하고 연금술은 초기 가톨릭 교회의 환영을 받아 13세기에는 기독교 관습으로 정착되었다. 하지만 교회의 호의적인 태도는 오래가지 않았다. 르네상스 인문주의와 종교 개혁 이후, 가톨릭 교회는 이도교적인 믿음과 관습을 모두 버렸다. 마법과 점성술과 관련되어 있었고, 이미 사기라고 비난받으며 본질이 퇴색되었던 연금술은 결국 금지되었다. 연금술사들은 이단자로 내몰려 감옥에 갇히고 화형에 처해졌다. 계몽주의 시대에 부상한 신흥 과학 단체들은 의식적으로 연금술적 기원과는 거리를 두었다.

무슬림 스페인을 통해 서유럽에 연금술이 소개되고 5세기가 지난 후, 종교와 과학, 오컬트 간에 연금술의 정수를 두고 삼파전이 벌어졌다. 중세 교회는 학문의 강력한 지지자로 처음에는 아랍어를 번역한 연금술의 연구를 장려했다. 점술과 점성술이 교회의 가르침에 모순되지 않는다고 여겨지던 시대에는 연금술이 널리 받아들여졌다. 이는 기독교의 연금술과 유대 신비주의(카발리즘)의 발전을 가져왔고(카발리즘은 헤르메스 트리스메기스투스의 기록에서 파생된 것으로 알려져 있다. 230페이지 참조), 이는 만병통치제인 현자의 돌과 기독교적 구원의 개념인 영적 연금술을 결합시켰다.

가톨릭과 개신교가 연금술에 등을 돌리자 연금술을 행하던 사람들은 비밀 조직을 통해 스스로를 보호했고, 아무런 방해 없이 자신들의 기술을 가르치고 행할 수 있었다. 18세기, 한때 연금술에 기반을 두었던 자연과학자들과 천문학자, 의사들은 적극적으로 연금술에서 빠져나와 그들만의 학회를 만들었고, 유사과학인 연금술 추구는 오컬트(신비주의) 과학자들과 사기꾼들의 전유물이 되었다.

연금술은 점성술과 많은 상징들을 공유하는데 이는 두 유사과학이 가까운 관계임을 보여준다. 상징들은 간단한 기호 체계로 되어 있으며, 연금술의 비밀을 지키고 소수만 아는 지식이라는 자부심을 위해 이러한 기호를 사용했다. 이러한 고의적인 애매모호함에 대한 대응으로 과학자들은 완전히 새로운 화학, 물리학, 수학 표기 체계를 만들어야 했다.

세피로트

크리스티안 크노르 본 로젠로스(Christian Knorr
von Rosenroth, 1636-89)의 《카발라 데누다타
(Kabbala Denudata)》에 나오는 '세피로트',
유대교 신비주의인 카발라에 대한 기독교 해석.

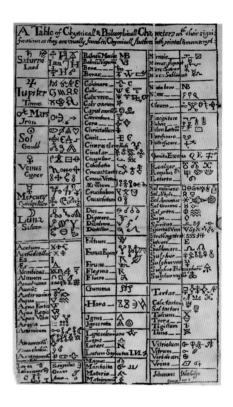

연금술 기호

16세기 독일 수도승 바실 발렌타인(필명)의
《마지막 유언과 언약(The Last Will and
Testament)》에 나온 연금술 기호표.

4 대 원소

고대 그리스인들 사이에는 숫자와 고대 원소에 대한 절대적인 합의가 없었다. 챕터 2(36페이지)에 나왔던 5대 원소는 물질에 대한 아리스토텔레스의 이론으로, 고대와 중세시대에 일반적으로 받아들여진 이론은 아니었다. 아리스토텔레스의 스승인 플라톤은 색, 성질, 그리고 '플라톤의 다면체(정다면체)'라고 알려진 신성한 기하학적 형태와 연관 지은 4 원소론을 지지했다. 5세기 그리스 철학자인 데모크리투스는 물질은 너무 작아 우리 눈으로 직접 볼 수 없는 다양한 종류의 '원소'로 이루어져 있다고 주장하였고, 이는 현대 화학물질에 대한 이해와 훨씬 밀접한 것으로 증명되었다.

불

빨강이나 주황, 남성적, 뜨겁고 건조함.
빨강은 피의 색으로 남성의 야성을 상징한다.

흙

녹색이나 갈색, 차갑고 건조함.
토양과 초목의 색으로 표현되었다.

공기(바람)

하양, 파랑이나 회색, 뜨겁고 습함.
정삼각형은 공기의 상승하는 성질을 나타낸다.

물

파랑, 여성스러움, 차갑고 습함.
역삼각형은 물의 아래로 흐르는 성질을 나타낸다.

트리아 프리마
： 세 가지 제1질료(3원질료)

8세기 이슬람 연금술사인 게베르는 앞선 4대 원소에 두 개의 새로운 원소, 수은과 유황을 각각 금속과 가연성의 성질을 가진 원소로 추가하였다. 16세기 스위스 연금술사이자 의사인 파라켈수스는 세 번째 새로운 물질인 소금을 추가하여 '트리아 프리마'라고 불리는 세 가지 제1질료라는 개념을 만들어 모든 질병의 원인과 치료법을 설명했다. 그는 유황, 수은, 소금을 그 자체로 원소로 설명하지 않고 화학적, 영적 특성을 모두 지닌 네 가지 고전 원소에 작용하는 세 가지 금속성 원소로 설명했다.

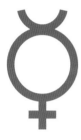

수은

수성과 금속 물질인 수은을 상징하며 변덕을 의미한다. 제1질료 중 하나로, 영생의 힘을 나타낸다. 십자가와 황소자리 문양을 결합한 모양이다.

유황

유황은 수은과 소금의 중간자 역할을 하는 질료이다. 유황은 가연성과 인화성, 증발과 소멸을 상징한다. 십자가와 부를 상징하는 삼각형을 결합한 모양이다.

소금

더 이상 화학 원소로 인정되지 않는 혼합물이지만 소금은 삶에 필수적이다. 소금은 견고함, 압축, 결정화를 상징하고, 더 넓은 의미에서 물리적 신체의 근원적인 본질을 나타낸다. 가운데가 나눠진 원 모양이다.

은

철

수은

주석

구리

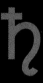

납

금

행성 금속

중세와 르네상스 시대 천문학과 점성술에서는 일곱 개의 천체인 태양, 달, 수성, 금성, 화성, 목성, 토성이 각기 서로 다른 금속의 속성을 지녔다고 여겼는데, 이를 '행성 금속'이라 일컫는다. 각각의 행성들은 신체의 일부, 요일, 그리고 약초들과도 관련이 있다. 예를 들어 금성은 신장과 관련이 있는데, 마찬가지로 금성과 관련된 타임, 민트, 우엉, 알타이아(접시꽃, 무궁화), 익모초, 질경이는 신장 질환에 좋다고 여겨졌다. 아래는 일곱 개의 행성 금속의 상징들로, 각각의 관할자(지배자), 신체 부위, 그리고 두 종의 약초를 정리한 것이다.

은

초승달, 월요일, 뇌, 히솝과 서양흰버들. 태양과 구분하기 위해 초승달 모양으로 상징한다.

납

토성, 토요일, 비장, 코리달리스(괴불주머니)와 냉이. 독성이 강한 납은 상징화된 H를 십자가와 합친 문양으로 표현한다.

철

화성, 화요일, 쓸개, 용담과 마늘. 화살표는 남근의 남성성과 무기를 상징한다.

금

태양, 일요일, 심장, 캐모마일과 애기똥풀. 가운데 점이 있는 원으로 표현되기도 하는 금은 몇몇 문화권에서 태양의 '땀'으로 여겨졌다.

수은

수성, 수요일, 허파, 버베나와 발레리안. 광석일 때는 고체였다가 순수한 형태일 때는 액체인 변화하는 금속.

주석

목성, 목요일, 간, 민들레와 참나무. 동의 구성 요소인 주석의 상징은 양식화된 4 모양이다.

구리

금성, 금요일, 신장, 타임과 민트. 주석과 결합해 동을 만드는 구리는 인류가 처음으로 사용한 금속이다.

일상 원소

몇몇 '평범한' 원소들을 발견한 연금술사들은 이들이 4대 원소로 이루어졌다고 생각했지만, 우연히도 이들은 현대 화학 주기율표에서 찾을 수 있는 원소들이다. 이 우연한 발견의 진짜 중요성을 알지 못한 연금술사들은 이 일상 원소들을 현자의 돌과 만병통치약을 찾는 데에 사용했다. 각각의 원소들은 이를 잘 모르는 사람들에게 깊은 인상과 신비로운 느낌을 주기 위해 고안된 상징을 가지고 있다. 특정 원소들은 중국의 십이간지와 비슷한, 동물과 관련된 상징적 연상 기호 체계를 가지고 있다.

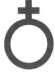

안티몬

안티몬은 인간의 야성 혹은 동물적
본성을 나타내며 종종 늑대로도
표현된다. 문양은 금성을 상징하는
문양을 위아래로 뒤집은 모양이다.

비소

비소는 모습을 바꿀 수 있는 준(반)금속
물질이다. 독으로 알려진 이 물질은
새끼일 때는 못생겼다가 다 자라면
우아하게 변하는 백조와 관련이 있다.
문양은 서로 맞물린 두 개의 삼각형
모양이다.

비스무트

연금술에서 비스무트의 용도는 잘 알려져 있지 않으며, 18세기까지 주석이나 납과 종종 혼동되었다. 문양은 황소자리와 동일하다.

마그네슘

마그네슘은 자연에서 순수한 형태로 발견되지 않으며, 연금술사들은 마그네슘 알바라는 흰색의 무수염 탄산마그네슘 합성물에 이를 사용했다. 문양은 가운데가 갈라진 알파벳 D 모양이다.

인

인은 빛을 내는 물질로 알려져 있다. 하얀 인은 산화하면서 녹색 빛을 내는데 이 빛 때문에 영혼을 상징한다. 불 원소를 포함하며, 인화물질이다.

백금

백금은 별개의 금속 원소와는 다르게 금과 은을 섞은 것으로 여겨졌는데, 이 때문에 문양도 태양과 달의 상징을 합친 모양이다. 초승달이 태양을 상징하는 원판과 연결된 모습이다.

포타슘

포타슘(칼륨)은 자연 상태에서 원소로 존재하지 않으며 연금술사들은 포타쉬(칼리) 라고도 부르는 탄산포타슘 혼합물을 사용했다. 상징은 직사각형이 십자가를 덮고 있는 모양이다.

아연

연금술사들은 아연을 태워 산화아연을 만들었는데, 이를 닉스 알바, '백설', 혹은 '철학자의 양털'로 부르기도 했다. 문양은 알파벳 Z의 아래 부분에 세로로 선을 그은 모습이다.

연금술의 혼합물과 단위

현자의 돌과 만병통치약을 찾기 위해 연금술사들은 갖은 노력을 기울였다. 특히, 변환을 위한 기본 재료인 원료를 다루기 위해 실험실과 장비, 용광로, 시약 등이 필요한 복잡한 기술을 발전시켰다. 그리고 작업을 숨기기 위해 시약, 알코올, 합금, 시간과 측정의 단위 등을 추상 기호로 적은 연금술 표기법을 만들었다.

살 암모니악

염화암모늄은 이집트의 태양신 아문-라에서 이름을 따온 것이다.

아쿠아 포르티스

질산은 이슬람 연금술사들이 최초로 발견했다.

아쿠아 레지아

왕수(질산과 염산의 혼합물)는 이슬람 연금술사들이 금, 은, 백금을 용해시키기 위해 사용한 것이다.

아쿠아 비타이

아쿠아 비타이는 농축된 에탄올 수용액으로, 술의 영혼으로도 알려져 있다.

아말감

아말감은 수은과 다른 금속의 혼합물이다.

신나바르

황화수은(진사)은 수은을 만드는 주요 재료이다.

비트리올

비트리올은 여러 색깔을 띠는, 다양한 금속의 황산염 결정을 일컫는다.

단위

시간

드램과 반 드램

온스와 반 온스

Э

스크뤼펄

♄

파운드

마그눔 오푸스와 현자의 돌

연금술의 마그눔 오푸스(걸작, 또는 위대한 업적)는 현자의 돌을 만드는 것으로, 현자의 돌은 비금속 (베이스메탈)을 귀금속인 은, 금, 백금으로 만들어 주며 영생을 준다고 알려진 물질이다. 영적인 연금술을 추종하는 자들에게 현자의 돌은 영원한 영적 정화와 구원, 그리고 비밀스러운 방법으로 이루어지는 신(신격)과의 결합을 의미했다. 초기 마그눔 오푸스에는 3-4단계가 있었으나 이후 7, 12, 혹은 14단계로 증가했는데, 이는 원료를 다루거나 영적인 훈련을 시작하는 여러 단계로 여겨졌다. 아래에 나열된 12단계의 마그눔 오푸스에 사용된 기호는 서양 점성술에서 사용하는 것이다.

마그눔 오푸스의 12단계

♈	♉	♊
하소	응고	고착
♋	♌	♍
용해	소화	증류
♎	♏	♐
승화	분리	창조
♑	♒	♓
발효	배가(증식)	투영

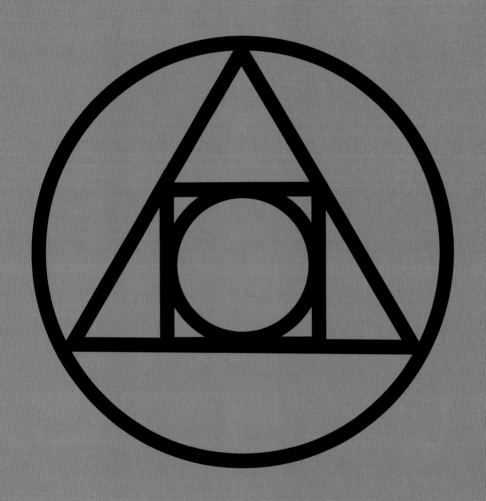

현자의 돌

이 기호는 17세기부터 쓰이기 시작했다. 원과 사각형, 삼각형으로
이루어진 이 기호는 현자의 돌을 구성하는 4원소를 나타낸다.

다른 연금술 기호

라이벌들의 눈을 피해 비밀을 지키는 것에 집착하고, 순진하고 잘 속는 이들에게 강한 인상을 주기를 원했던 연금술사들은 기본 요소, 과정, 실험에 필요한 재료를 포함한 유사과학의 모든 것에 기호를 붙였다. 이번 페이지에서는 연금술사들이 그림문자와 추상 기호로 나타냈던 평범한 재료들을 소개한다.

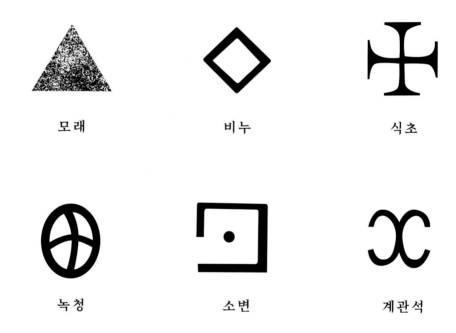

모래 비누 식초

녹청 소변 계관석

기름

고무(진)

염화암모늄

재

수정

수지

헤나(고벨화)

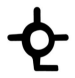

밀랍

사슴뿔

연백(백연)

수 비 학

그림문자가 먼저 생겼을까 숫자가 먼저 생겼을까? 대체로는 이 둘이 같은 시기에 발명됐다고 하는데, 이는 고대 서기들이 소와 양, 곡식들을 점토판에 그림문자로 새길 때 각각 얼마큼 운송되었는지를 표시해야 했기 때문이다. 표의문자, 상형문자, 그리고 글자들과 마찬가지로 숫자는 세상을 나타내는 새로운 방법이자 인간이 통제하고자 한 새로운 형태의 점술과 마법의 기초가 되었다.

인류가 사냥과 채집생활을 할 당시, 수를 세거나 더하고 빼려면 열 손가락으로 충분했다. 하지만 자연은 주로 10단위로 떨어지지 않았기에 우리 조상들은 10진법 혹은 발가락까지 동원한 20진법에 안주하지 않았다. 인간이 정착을 하고 농사를 짓기 시작하면서 성장하는 도시 문명의 복잡함을 따라갈 수 있는 정교한 숫자와 수리 방법이 필요해졌다. 바빌론인들은 시간을 재고 하늘의 움직임을 표기하기 위해 60진법을 개발했는데, 이는 왜 한 시간이 60분인지, 왜 원 한 바퀴의 각도가 360도로 떨어지는지를 설명한다.

숫자는 인간에게 세상을 이해하고 통제할 새로운 도구가 되었다. 고대 그리스인과 히브리인들은 알파벳과 숫자에 동일한 기호를 사용했는데, 이는 수비학 기술인 그리스 '이솝세피(isopsephy)'와 히브리 '게마트리아(gematria)'의 기초가 되었다(둘 모두 단어 속 글자에 수치를 대입해 계산하는 방법을 사용한다). 수비학의 선두주자였던 고대 이집트의 수학자 피타고라스는 음표와 숫자의 관계를 발견한 최초의 인물이다. 7음계와 같이 1에서 7까지 숫자에 상징적 의미를 더한 것 외에도, 그는 각각의 글자에 수치를 부여한 체계를 만들었으며

이는 고대와 중세시대에 널리 통용되었다. 상대적으로 과학적 실험을 고집했던 이슬람 연금술사 게베르도 물질들의 아랍어 이름들 사이의 복잡한 수리적 관계에 따라 연구의 틀을 잡았다.

동양에도 중요한 수비학적 관습이 있는데, 달력에 있는지 없는지, 홀수인지 짝수인지, 혹은 부정적인 뜻의 단어와 발음이 같은지 등의 이유로 특정 숫자가 행운이나 불행을 가져온다고 생각했다. 동양 수비학만의 특이한 점은 사람의 이름을 쓸 때 글자 획 수에 오컬트적 의미를 담는다는 것이다.

문자로 숫자를 표기하는 다양한 방법. 1부터 5까지의 숫자는 주로 손이나 손가락 모양을 닮았다.

	설형문자	이집트	중국	라틴	아랍
1	𒁹	\|	一	I	١
2	𒈫	⼞	二	II	٢
3	𒐈	⼳	三	III	٣
4	▽	⼲	四	IV	٤
5	▽▽▽	𐎟	五	V	٥
6	▽▽▽▽	⼄	六	VI	٦
7	▽▽▽▽	乙	七	VII	٧
8	▽▽▽▽	⼰	八	VIII	٨
9	▽▽▽▽	𐎟	九	IX	٩
10	〈	⼈	十	X	١٠

이솝세피와 게마트리아

그리스의 이솝세피와 히브리의 게마트리아는 다음 페이지 상단의 도표에 따라 계산한 숫자 값이 비슷한 단어들 간의 연관성을 연구했다. 이 수리학 기술을 흡수한 이슬람 학자들은 이름과 사건, 생각들 사이에 오컬트적 연관성을 드러내기 위해 주로 이 기술을 사용했다. 이런 기술 중 가장 유명한 것은 성경의 '요한계시록'에 나오는 짐승(악마)의 숫자이다.

666

밧모(Patmos) 섬으로 추방됐던 성 요한이 기원후 96년경에 요한계시록을 작성한 이후, 1,900년 동안 오컬티스트들은 짐승의 숫자를 부여받은 사람을 밝혀내려고 했다. 네로 황제부터 아돌프 히틀러를 포함한 세계의 주요 지도자들 모두가 탄생 자체로 지구의 종말과 심판의 날을 예고하는 적그리스도와 연결됐었다. 초기 대상은 주로 로마 황제들이었는데, 특히 네로는 매우 잔인했던 크리스천 박해로 유명하다. 하지만 이름을 어떻게 표기하는지에 따라 네로의 게마트리아 숫자는 달라진다.(Nearon Casear, 666, Nero Caesar, 616) 교부들은 616보다 더 사악해 보이고, 또 마땅히 그렇게 인정되도록 그의 숫자를 666으로 정했다.

성명판단

사람의 이름을 기반으로 한 수비학은 '성명판단'으로 알려져 있다. 피타고라스와 바빌론 체계에서는 알파벳 글자마다 1부터 9까지 숫자 중 하나를 가지고 있다. 더 개선된 체계에서는 사람의 출생일에서 숫자를 가져오기도 한다.(다음 페이지 하단 참조) 한 자리 숫자가 나올 때까지 글자들을 더하고, 사용한 체계에 따라 해석하는 방식이다. 각각의 숫자들은 인물의 다양한 면모를 드러내며, 하루 중 행운의 시간이나 행운의 해를 알려주기도 했다.

네로 클라우디우스 카이사르(Nero Claudius Caesar)라는 이름은 숫자 9로 귀결되고, 그의 출생일인 37년 12월 15일은 숫자 1로 귀결된다.

십진법	히브리어	아랍어	그리스어
1	א	أ	A α
2	ב	ب	B β
3	ג	ج	Γ γ
4	ד	د	Δ δ
5	ה	ه	E ε
6	ו	و	ϛ' F
7	ז	ز	Z ζ
8	ח	ح	H η
9	ט	ط	Θ θ
10	י	ي	I ι
20	כ	ك	K κ
30	ל	ل	Λ λ
40	מ	م	M μ
50	נ	ن	N ν
60	ס	س	Ξ ξ
70	ע	ع	O o
80	פ	ف	Π π
90	צ	ص	Ϙ'
100	ק	ق	P ρ
200	ר	ر	Σ σ
300	ש	ش	T τ
400	ת	ت	Υ υ
500	ך	ث	Φ φ
600	ם	خ	X χ
700	ן	ذ	Ψ ψ
800	ף	ض	Ω
900	ץ	ظ	Ϡ'

1	2	3	4	5	6	7	8	9
a	b	c	d	e	f	g	h	i
j	k	l	m	n	o	p	q	r
s	t	u	v	w	x	y	z	

행운의 수 & 불행의 수

어떤 수가 행운이나 불행을 뜻하는지, 무슨 의미인지는 문화와 시대에 따라 크게 달랐다. 피타고라스는 자신의 수학적, 기하학적 발견들의 영향으로 고대에서 최초로 체계적인 수비학을 만든 인물로 알려졌다. 피타고라스 수비학은 중세시대에 들어 더욱 복잡한 체계로 발전했다. 주변 문화권들 사이에 정확히 합의된 기준은 없지만, 동아시아에서는 행운과 불행의 수를 비교적 분명하게 나누는 모습이 발견된다.

피타고라스 숫자

A

1

단일성, 더 작은 부분으로 나눌
수 없는 신을 나타낸다.

B

2

다양성과 무질서, 반대 원칙과
악. 여성을 뜻하는
숫자이기도 하다.

Γ

3

조화, 1과 2의 합, 단일성과
다양성을 상징한다. 남성을
뜻하는 숫자이기도 하다.

Δ

4

우주, 첫 제곱수(2x2)로 중요한
숫자이다.

E

5

여성과 남성의 숫자를 합한 5는
파트너십을 상징한다.

다른 중요한 수들

7

7은 행운의 숫자로, 사람들이 가장 좋아하는 숫자로 자주 뽑힌다. 하지만 일상생활에 있는 7(일주일의 날 수, 사람의 나이 등) 때문이 아닌 한, 이 숫자가 행운을 뜻하는 이유는 분명치 않다.

63

중세 수비학에서 7과 9, 그리고 각각의 홀수 배수들(21, 27, 35, 45, 49 등)은 매우 불길한 숫자로 여겨졌다. 특히 7과 9를 곱한 63은 중세의 사람들은 거의 도달하지 못하는 나이로, '대액년'으로 알려지기도 했다.

13

노르딕 신화에서는 아스가르드의 열두 신들이 참석한 연회에 초대받지 못한 신 로키가 나타나 손님들 중 한 명을 죽인다. 이후 기독교 최후의 만찬에 참석한 사람 수에 대한 이야기가 더해져 점차 불길한 수로 여겨졌다.

八

8은 중국에서 행운의 숫자로 통하는데, 돈을 '번다'는 '빠(发)'와 발음이 같기 때문이다. 88은 발음이 '두 배의 행복'과 같아 행운이 두 배이다.

四

4는 한국과 중국, 일본에서 '죽음(사, 死)'을 의미하는 글자와 발음이 같다. 중국의 호텔에서는 4가 들어간 방이나 4층이 없는 경우도 있고, 14나 74도 '죽었다', '이미 죽었다'와 발음이 같아 기피한다.

九

일본에서는 숫자 9가 가장 불길한 숫자인데, 이는 '고통, 괴로움(苦)'을 뜻하는 단어와 발음이 같기 때문이다. 반대로 중국에서는 행운의 숫자로 여겨지는데, 9가 장수와 영원함을 상징한다고 믿는다.

	25	42	61
남자	二十五	四十二	六十一

	19	33	37
여자	十九	三十三	三十七

일본에서 특히 불길하게 여기는 나이를 야쿠도시(厄年)라고 한다.
남자는 25, 42, 61세, 여자는 19, 33, 37세가 해당한다.
야쿠도시에 가까워지는 사람은 불운을 쫓기 위해
신사에 가 정화 의식을 하기도 한다.

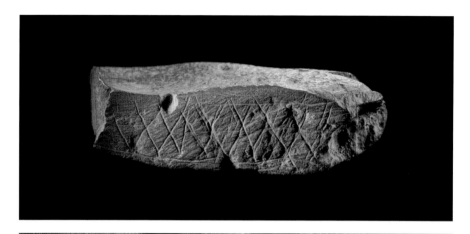

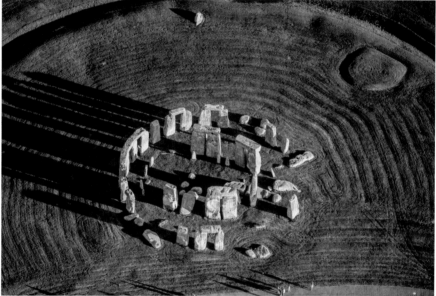

신 성 한 기 하 학

오래전 조상들이 기하학적 패턴을 그리기 시작했을 때, 인간의 지적 능력은 다른 단계에 도달했다. 그 패턴들의 의미를 지금 사람들은 절대 알 수 없지만, 추상 기호의 창조는 그들이 다른 동물 종에서는 한 번도 발견되지 않은 형태의 논리적 사고를 했다는 것을 뜻한다. 그 이후 천 년 동안, 인류는 방위기점(동서남북)이나 천체의 위치에 맞춰 풍수와 오컬트의 원칙에 따라 기하학적 패턴으로 거석기념물과 건물들을 지었다. 그 정점이 물질의 구성 요소를 설명하고 우주를 시각적으로 보여주기 위한 기하학적 형태이다.

한때 고대 인류가 완전한 지적 능력을 갖춘 시기는 유럽의 동굴에 동물 벽화를 그리기 시작한 40,000년 전으로 알려졌다. 하지만 최근의 발견들로 인류의 지적 발달과 진화가 훨씬 이전에 이루어졌다는 것이 증명되었다. 왼쪽 페이지의 첫 번째 사진은 인류 최초의 추상 패턴으로 알려져 있다. 남아프리카공화국의 케이프 프로빈스에 있는 블롬보스 동굴에서 발견된 것으로, 약 73,000년 전에 만들어졌다. 돌조각에 그어진 패턴은 자와 각도기를 사용한 것처럼 정밀하지는 않지만 삼각형과 마름모가 맞물린 모양으로, 자연에는 존재하지 않는 형태이다.

블롬보스 황토 조각은 전 세계 선사시대 유적지 중, 최초로 발견된 기하학적 문양과 추상 패턴의 예시이다. 라스코 벽화와 알타미라 동굴벽화를 보면 알 수 있듯이 우리 조상들은 그림을 잘 그렸기 때문에, 블롬보스의 문양이 미숙한 솜씨로 실재하는 뭔가를 표현하려고 한 시도는 아니라고 확신할 수 있다. 죽음, 신, 사후의 영혼 같은 물리적 형태가 없는 무언가를 표현하려 했을지도 모른다.

스톤헨지(왼쪽 페이지 중간 사진)와 카르나크 열석 같은 거석기념물을 세울 때 신중하게

고려한 돌의 정렬, 배치, 모양 같은 기준들은 이후 앙코르와트(왼쪽 페이지 마지막 사진) 사원 단지의 배치에 적용되었고, 신비주의, 마법, 점술, 우주론적 개념 등을 도식화 하는 기하학적 원칙 확립의 기반이 되었다.

남아프리카공화국 블롬보스의 황토조각, 지금으로부터 약 73,000년 전 (기원전 71000년).

영국 윌트셔의 스톤헨지, 기원전 3000년.

캄보디아 앙코르와트, 기원후 1110-50년

테트락티스

테트락티스는 피타고라스학파의 주요 상징으로, 학파의 입회식이나 새로운 멤버의 취임식 등에 사용되었다. 도형은 1부터 10까지의 기수를 상징하는 10개의 점들을 연결해 서로 엮인 9개의 정삼각형들을 만드는데, 약 73,000년 전 블롬보스 동굴에서 그려진 것과 비슷한 모양이다. 신입 회원들은 돌아가며 점점 큰 정삼각형들을 만들었다. 여기서 10개의 점과 4줄은 음표, 숫자, 그리고 기하학 형태 사이의 오컬트적 연관성을 상징하는 것으로, 이는 피타고라스와 그의 추종자들이 지지하는 우주론적 신념의 기반이었다.

정다면체 (플라톤의 다면체)

고대 그리스 철학자인 플라톤은 우리가 감각을 통해 경험할 수 있는 현실이란 인식할 수는 있지만 직접적으로 확인할 수 없는 영적 차원의 완벽한 '형태'가 불완전하게 반사된 것이라고 주장했다. 같은 맥락으로, 기원전 4세기에 저술한 철학적 대화인《타미이오스》에서 플라톤은 5대 원소와 이 원소들의 물리적 특성을 반영하기 위해 선택된 다섯 개의 이상적인 기하학적 입체들(플라톤의 다면체)과의 직접적인 관계를 제시했다. 그는 흙은 정육면체, 공기는 정팔면체, 물은 정이십면체, 불은 정사면체, 그리고 에테르는 정십이면체와 연결 지었다.

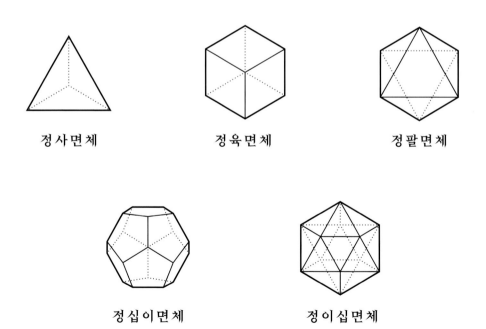

정 사 면 체 정 육 면 체 정 팔 면 체

정 십 이 면 체 정 이 십 면 체

만다라 & 얀트라

만다라와 얀트라는 이상적인 기하학 형태에서 만들어진 우주의 개념을 도상학적으로 나타낸 것으로, 힌두교와 불교의 소수 탄트라 전통에서 사용되었다. 만다라는 특히 티베트 불교에서 두드러지게 나타난다. 얀트라는 힌두교 의식(푸자)과 명상(디야나)에서 정신을 집중하기 위해 사용된다. 만다라가 두루마리나 벽에 그리거나 다양한 색의 모래로 그렸다가 의식이 끝나면 지우는 2차원의 디자인이라면, 얀트라는 돌, 나무, 혹은 금속 등을 이용해 3차원으로도 만들 수 있다.

만다라는 전우주와 생명, 죽음과 환생, 깨달음의 굴레에서 영적 자유를 얻기 위해 통과해야 하는 단계를 모두 나타낸다. 티베트의 만다라는 마치 실재하는 장소에 걸어 들어가는 것 같은 상징적 공간을 의미한다. 명상자는 만다라의 바깥 가장자리에서 시작해 두 개의 원을 지나야 하는데, 하나는 불길이고, 다른 하나는 바즈라(금강저, 무구)이다. 원 안에는 '순수한 궁전'을 상징하는 정사각형이 있는데, 상서로운 문양들로 장식된 네 벽에는 4방위를 나타내는 네 개의 입구가 뚫려 있다. 벽 안의 신들은 중심에 있는 부처의 신성을 상징하며, 명상자가 부처를 보면 그의 마음과 영혼이 만다라와 하나가 된다.

얀트라는 우주와 각각 고유한 패턴을 가지고 있는 힌두교의 신들을 나타내는 기하학적 형태이다. 얀트라는 명상과 찬팅(Chanting, 독경)에 쓰이는 신성한 소리인 만트라를 시각화한 것으로, 얀트라와 만트라가 합쳐지면 특정 신의 힘을 부여 받는다고 한다. 가장 강력한 얀트라는 스리 얀트라로 아홉 개의 서로 겹치는 삼각형으로 이루어져 있으며, 그중 다섯은 여신 샤크티를, 넷은 남신 시바를 나타낸다. 이들은 연꽃잎으로 장식된 다섯 개의 원과 네 개의 문이 있는, 중심점이 같은 세 개의 직사각형으로 둘러싸여 있다. 얀트라는 깨달음에 닿기 위한 수단이지만, 보호, 바라는 것의 성취, 그리고 누군가를 통제하거나 적을 죽이는 등의 기초적인 주술적 목적도 함께 있다.

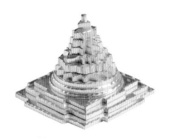

위 - 3차원의 금속 얀트라, 메루산.

오른쪽 페이지 - 원과 사각형 안의 다양한 금강불을 통해 부처의 우주를 나타내는 티베트 만다라.

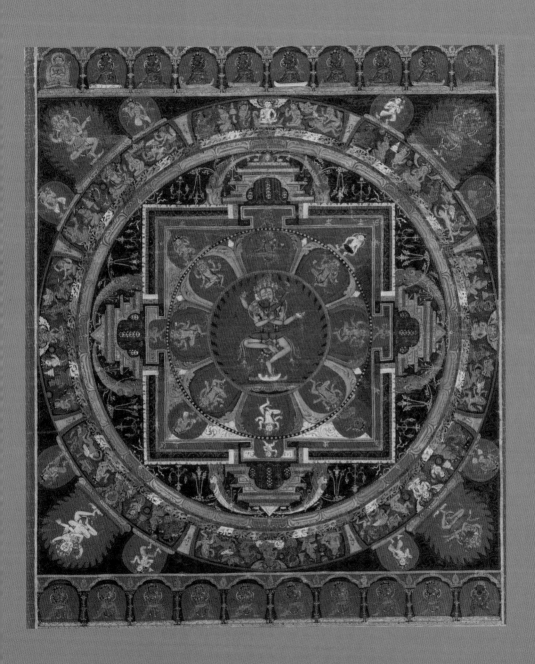

얀트라

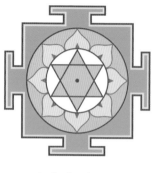

카말라 얀트라

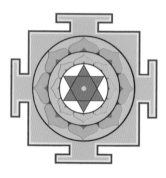

부바네슈와라 얀트라

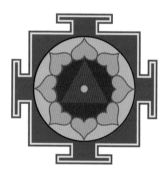

타라 얀트라

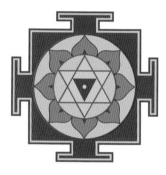

바갈라-무키 얀트라

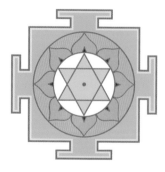

마탕기 얀트라

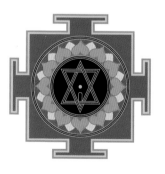

트리퓨라-순다리 얀트라

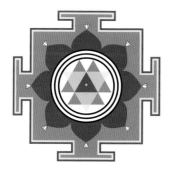

두르가 얀트라

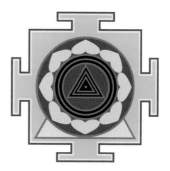

칼리 얀트라

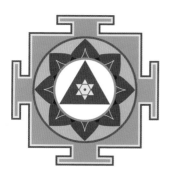

가네샤 얀트라

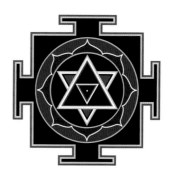

시바 얀트라

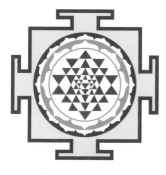

스리 차크라 얀트라

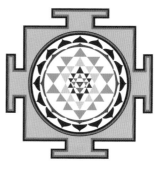

스리 얀트라

풍수 나경(패철)

영적 에너지를 내뿜는다는 '리 라인(Ley Line)'은 스톤헨지나 글래스턴베리 같은 신성한 유적지들을 잇는다고 알려져 있다. 풍수는 '리 라인' 같은 원리를 체계화한 오컬트 과학으로, 중국인들은 기의 흐름과 지형, 도시와 건물들 안에서의 조화를 통해 건강, 조화, 길운 등을 극대화하고자 했다. 나경은 풍수 나침반으로 남극을 기준으로 최대 40개의 동심원으로 중국 우주론의 기초 개념을 나타낸다.

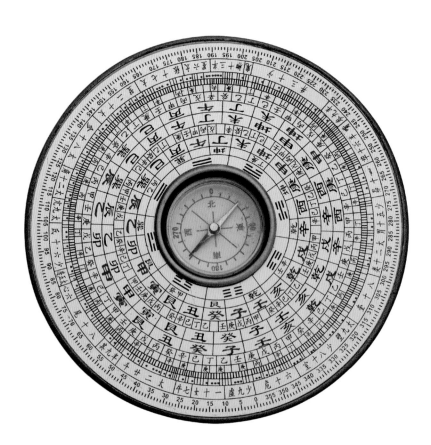

천단

하늘에 제사를 지내기 위해 베이징에 거대한 천단 사원 부지를 조성하고 건축하는 데 14년이 걸렸다.(1406-20) 사원은 풍수지리학의 원칙에 따라 신중하게 건설되었으며, 동짓날에 황제가 중국의 우주를 물리적으로 보여주는 천단에 올라 다음 해 제국의 평화와 번영을 기리는 제를 올렸다. 천단에는 숫자 9와 그 배수들과 관련된 요소들이 많다. 3층으로 된 기단의 동서남북에는 각각 3단으로 된 계단이 있고, 9개의 동심원 모양으로 대리석 포석을 깐 상부 단상에는 단상을 두르는 81개의 돌과 원의 360도를 상징하는 360개의 난간 지지대가 있다.

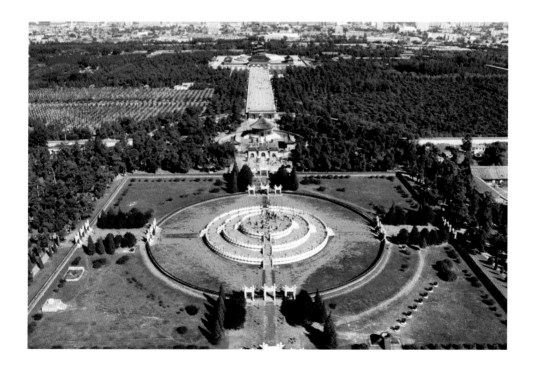

백 마 법 과
카 드 점

---　✳　---

백마법은 더 나은 인류와 구원을 위해 기독교 교리에
따라 행해지던 서양의 오컬트 관습이다.
여기에는 18세기 카드점도 포함되는데, 당시에는 카드나
타로로 하는 예언을 무해한 놀이로 여겨 유행했었다.

21세기 관점에서, 오컬트와 마법은 신앙이나 종교 의식과는 대척점에 있어야 한다. 구약성경에서 모세는 파라오의 예언자들을 물리쳤으며 이 외에도 신성이 악마와 이교도 신들의 사악한 힘보다 위대하다는 많은 예가 있다. 하지만 근대 초기만 하더라도 하나님과 그의 천사들, 예언자들과 독생자 예수 그리스도의 기적을 통해 입증된 백마법이라는 것이 있었다.

백마법을 이해하기 위해서는 과학적 이성이 아닌 성경(구약과 신약)의 계시들에 입각하여 세상을 바라봐야 한다. 유대교와 기독교가 보여주는 세계관은 서로 다르다. 유대교에서는 아직 메시아가 오지 않았으며, 메시아의 도래는 세상의 종말을 가져올 것이라고 해석하는 반면, 기독교에서는 예수를 세상의 종말을 먼 미래의 심판의 날로 미룬 메시아로 인정한다. 이 때문에 두 종교는 종종 충돌하곤 한다.

중세와 르네상스의 오컬트는 유대 카발라의 영적 세계관을 흡수했는데,(본래 카발라의 영문표기는 'Kabbalah'이지만, 기독교화 되면서 'Cabala'로 바뀌었다) 이는 오컬리스트들이 교회가 승인하지 않은 마법과 오컬트 관습을 탐구할 수 있도록 허락한 정통 기독교의 가르침과의 불화를 불러왔다. 승인하지 않았지만 금지하지도 않았다는 게 중요한데, 이는 카발라가 처음 소개되었을 때에는 기독교의 교리와 어긋나지 않아 보였기 때문이다. 중세 교회의 고위층들은 물질적으로나 정치적, 영적으로 오컬트 과학인 연금술과 점성술의 가능성에 관심이 많았다. 르네상스 당시 요하네스 트리테미우스, 하인리히 코르넬리우스 아그리파, 존 디 같은 학자들은 마법을 사악한 힘과 결합한 불경한 것으로 보지 않았다. 그들은 악마학이나 강령술과 병행하여, 더 나은 인류와 구원을 향한 영적 발달을 위해 사용할 수 있는 오컬트적인 무언가가 있다고 믿었다. 물론 백마법과 흑마법에는 분명한 선이 있었지만, 종종 신비주의자들은 의도적으로 그 선을 넘곤 했다.

18세기 계몽주의 시대에 기독교의 계시는 그 절대성을 잃어버렸고, 신비주의와 마법은 카드와 타로를 사용한 놀이 같은 새로운 형태로 나타나게 되었다.

사탄을 물리치는 대천사 미카엘,
루카스 킬리안 작, 1588년.

테베 문자

'호노리우스의 글자'로도 알려진 테베 문자는 고대 라틴 문자와 매우 흡사한데, 이는 테베 문자가 라틴어 텍스트를 옮겨 적기 위한 암호로 사용되었을 수도 있음을 암시한다. 테베 문자는 16세기 신비주의자들의 연구에서 처음 나타났다. 당시의 다른 마법 문자나 암호들과 마찬가지로 기원은 의도적으로 숨겨졌고, 문자의 속성 또한 만들어진 것이다. 문자 자체는 독특하지만, 글자들은 같은 시대 점성술, 연금술의 기호들과 비슷하다.

테베 문자의 유래는 13-14세기에 쓰여진 《호노리우스 마법서》의 저자라는 것 외에는 알려진 것이 없는 '테베의 마법사 호노리우스'에게서 찾을 수 있다. '테베의'라는 수식어는 르네상스 시대 마법의 중심지 중 하나였던 고대 이집트의 수도 테베, 혹은 비슷한 이름의 고대 그리스 도시와 연결되어 호노리우스에게 그럴싸한 '오래된' 느낌을 주었다. 하지만 테베 문자는 《호노리우스 마법서》에는 나오지 않고 베네딕토회의 수도원장이자 신비주의자인 요하네스 트리테미우스(1462-1516)의 글에 처음 등장한다.

요하네스 하이덴베르크라는 이름으로 태어난 트리테미우스는 뛰어난 지성의 소유자였다. 양아버지가 공부를 못하게 하자 17살에 가출한 그는 성직자가 된 후 하이델베르크 대학에서 공부했다. 21살에 졸업한 후 스폰하임에 있는 베네딕토회 수도원의 수도원장이 되었는데, 이곳을 배움의 전당으로 바꾸었지만 신비주의자로서의 명성 덕에 수도원장에서 물러나야 했다. 이후 뷔르츠부르크의 또 다른 수도원에 들어가 남은 생을 보냈다. 오컬티스트인 하인리히 코르넬리우스 아그리파 폰

네테스하임과 연금술사이자 의사인 파라켈수스가 그의 제자이다.

테베 문자는 트리테미우스의 사망 후인 1518년에 출간된 그의 저서 《폴리그라피아》에 처음으로 나오며, 제자 하인리히 코르넬리우스 아그리파의 글에 재등장한다. 실제로 존재하는 문자를 신화 속 존재인 테베의 호노리우스, 혹은 7세기 교황 호노리우스 1세나 13세기 교황 호노리우스 3세가 만들었다는 것은 그럴듯해 보이지 않는다(테베 문자를 교황이 만들었다는 설은 이후 로마가톨릭에 대한 개신교의 적대감 때문에 생겼을 것이다). 문자는 이후 위카(Wicca) 주술사들이 주로 사용했다.

테베 문자를 만들었다고 여겨지는 요하네스 트리테미우스.

테베 문자(알파벳)

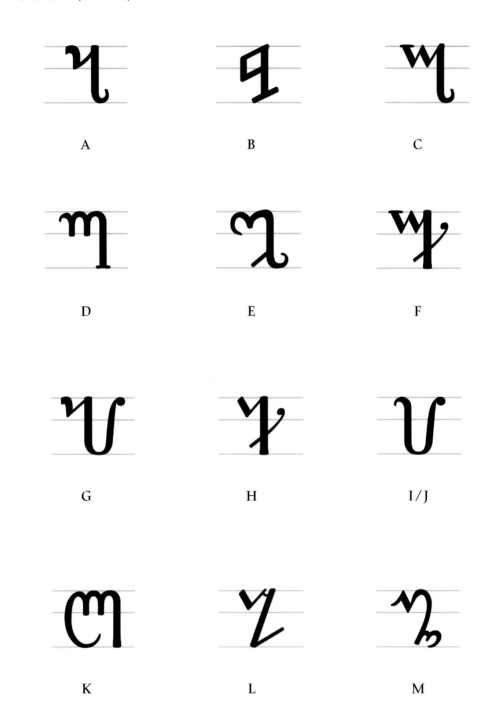

A

B

C

D

E

F

G

H

I/J

K

L

M

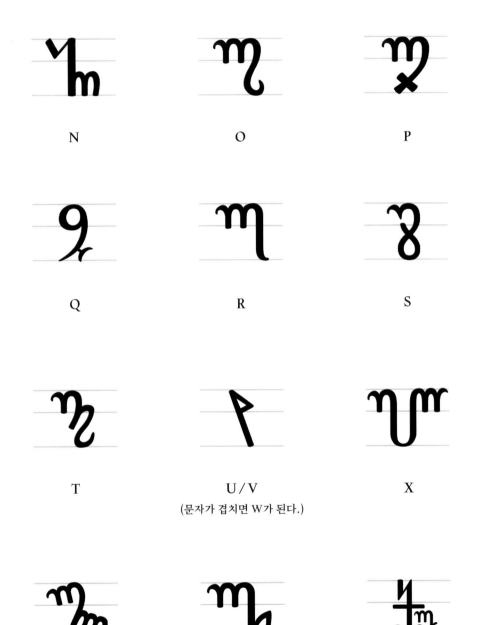

N

O

P

Q

R

S

T

U / V
(문자가 겹치면 W가 된다.)

X

Y

Z

문장의 마침

오 컬 트 철 학 론
DE OCCULTA PHILOSOPHIA

'말라킴', '천상', 그리고 '강류(江流, Passing of the River, 이하 강류로 표기)'로 알려진 세 알파벳은 1510년경에 완성해 1531년에야 출간된 하인리히 코르넬리우스 아그리파의《오컬트 철학론》3부 (De Occulta Philosophia Libri III, Three Books of Occult Philosophy)에서 처음 묘사되었다. 아그리파는 알파벳들이 고대의 것이며, '천상의 알파벳'의 기원은 신성하다고 주장했지만, 사실 이 알파벳들은 아그리파 본인이 만들었거나 그의 스승인 요하네스 트리테미우스, 혹은 다른 알려지지 않은 16세기 신비주의자가 만들었을 가능성이 높다.

하인리히 코르넬리우스 아그리파(1486-1535)는 수많은 전문 분야를 아우른 르네상스의 뛰어난 지성인 중 한 명이었다. 그는 신학자, 군인, 외교관, 의사, 변호사, 오컬티스트로 살았지만, 주로 오컬티스트로 기억된다. 네테스하임 (오늘날의 노르트라인 베스트팔렌주)의 작은 독일 귀족 가문의 아들로 태어난 그는 13세가 되던 해 가까운 쾰른 대학에 들어가 16세에 석사 학위를 따고 졸업했다. 아그리파가 어린 영재였다는 것은 아니다. 당시 대학은 오늘날의 고등학교와 비슷한 수준이었기 때문이다.

쾰른에서 처음 시작된 마법에 대한 관심은 이후 파리에서 공부하며 더욱더 깊어졌는데, 그곳에서 오컬트를 연구하는 비밀 조직에 가입했다고 알려져 있다. 1508년에 공부를 잠시 중단한 그는 신성로마제국의 황제 막시밀리안 1세를 위해 용병이 되려 스페인으로 떠났다. 1509년 (오늘날의 프랑스 동부인) 부르고뉴의 돌(Dole) 대학에서 강의하며 교수 생활을 다시 시작했지만, 주술에 대한 불경스러운 견해와 마법과 카발라에 대한 관심으로 대학에서 쫓겨났다. 1510년에는 요하네스 트리테미우스 밑에서 공부했고 거기서《오컬트 철학론》을

저술했는데, 스승은 절대 출간하지 말 것을 조언했다고 한다. 이후 20년 동안 외교관, 신학자, 군인, 의사로서의 파란만장한 경력을 이어가며 몇 번의 감옥 생활도 했지만, 든든한 인맥 덕분에 매번 풀려났다. 1531년에 드디어《오컬트 철학론》을 출간했고, 책은 출간 즉시 로마가톨릭으로부터 파문 당했다. 가톨릭 교회와의 갈등에도 불구하고 그는 한 번도 심각한 박해를 받은 적이 없다. 그는 두 번, 1525년과 1533년에 공개적으로 마법에 대한 관심을 부정한 적이 있지만, 이는 단순히 자신에게 반대하는 기독교 광신도들에게 보여주기 위한 기민한 행동이었을 것이다.

하인리히 코르넬리우스 아그리파

말 라 킴

《오컬트 철학론》에 나온 세 문자의 이름과 형태는 히브리어에 기반을 두거나 파생되었지만, 정확한 기원은 알려지지 않았다. 말라킴은 '전령' 혹은 '천사'를 뜻하는 히브리어 말라(Mal'ach)의 복수형이다. 모세와 예언자들이 이 문자를 사용했다는 아그리파의 주장은 거짓이라고 볼 수 있는데, 이 문자들은 아그리파가 스승인 요하네스 트리테미우스에게 바친 1510년 작《오컬트 철학론》에 처음 등장하며, 명백히 모세 이후에 발명된 것이기 때문이다. 테베 문자의 창시자로 꼽히는 트리테미우스가 말라킴, 강류, 천상 문자를 만들었을 가능성도 있다. 몇몇 학자들은 강류 문자는 이미 1523년과 1529년, 1530년에 출간된 다른 신비주의자들의 책에도 언급되었다고 지적하지만, 이들은 1510년에 완성된 아그리파의 저서를 보고 책의 출간 시기인 1531년보다 앞서 출간한 것일 가능성이 높다. 아그리파는 또 천상 문자의 기원이 천사들의 신성한 언어이며 강류 문자는 '별들의 모양을 딴' 것으로, 고대 점성술사들의 연구에서 파생된 것이라는 그럴듯한 주장을 했다. 강류(江流)라는 이름은 라틴어로 트란시투스 플루비(Transitus Fluvii)인데, 이는 바빌론 포로가 되었던 히브리인들이 돌아오며 유프라테스 강을 건넜던 것을 뜻한다고 한다.

말 라 킴 문자

제 인

바 우

히

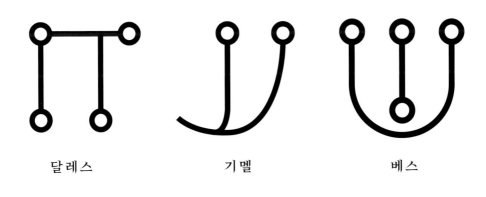

달 레 스 기 멜 베 스

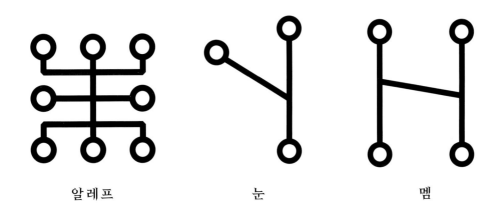

알 레 프 눈 멤

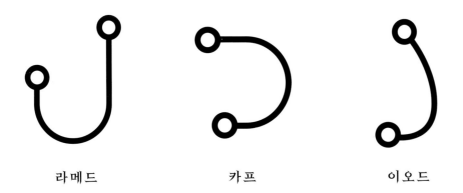

라 메 드 카 프 이 오 드

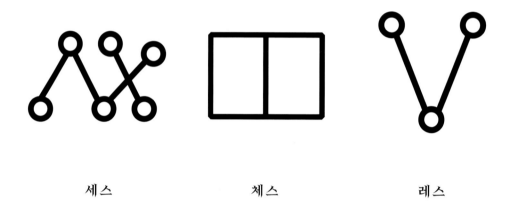

세스　　　　　　　체스　　　　　　　레스

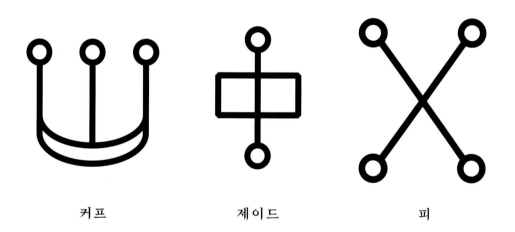

커프　　　　　　　제이드　　　　　　　피

아 인 사 테 크 사 메 크

타 우 신

강류 문자

강류 문자의 이름과 형태는 히브리어에 화려함을 더한 것 같다.

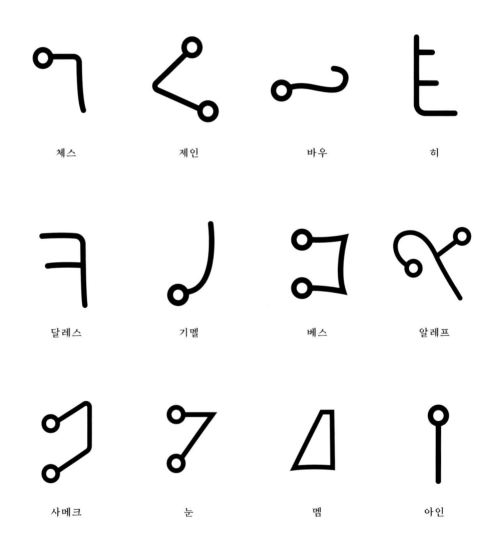

| 체스 | 제인 | 바우 | 히 |

| 달레스 | 기멜 | 베스 | 알레프 |

| 사메크 | 눈 | 멤 | 아인 |

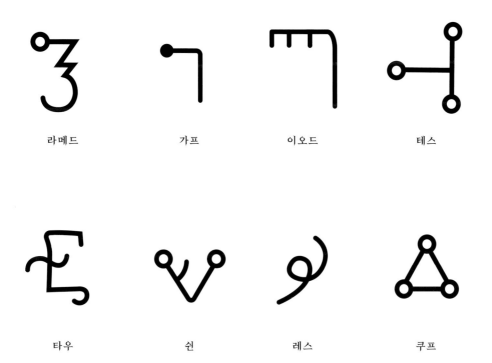

라메드 가프 이오드 테스

타우 쉰 레스 쿠프

제이드 피

천상 문자

하인리히 아그리파의 천상 문자는 다른 두 문자와 같은 원리로, 히브리어에서 파생된 것이다. 아그리파는 천상 문자가 고대 천문 설화에서 나온 것이라고 강조했다.

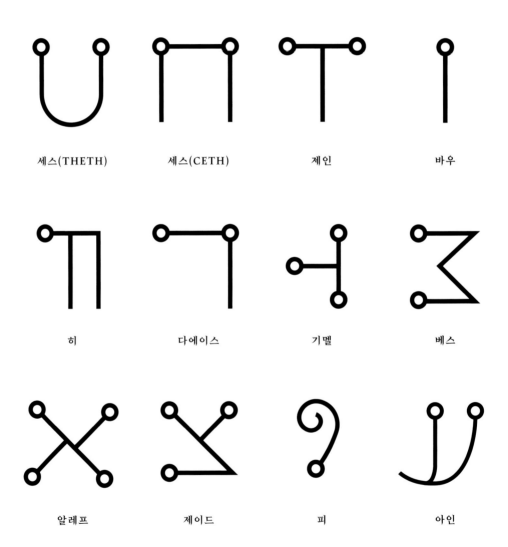

세스(THETH) 세스(CETH) 제인 바우

히 다에이스 기멜 베스

알레프 제이드 피 아인

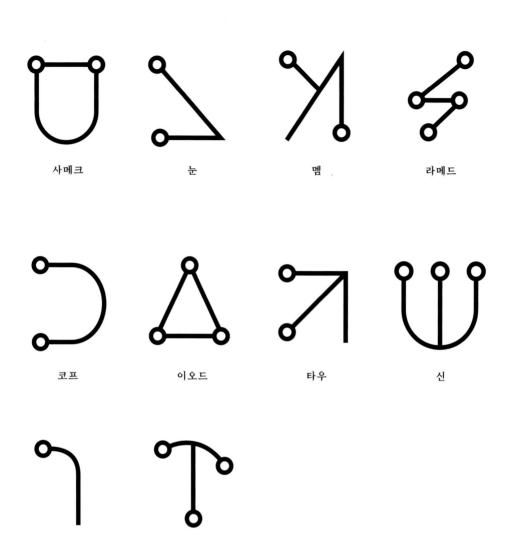

사메크 눈 멤 라메드

코프 이오드 타우 신

레스 쿠프

에녹어

'천사의 말'이 있다고 믿지 않는 한 에녹어는 완전한 사기이지만, 정확히 누가 사용한 문자인지는 아직 알 수 없다. 에녹어는 16세기 신비주의자인 존 디의 작업에 처음 사용됐는데, 동료이자 영매인 에드워드 켈리와 함께 만든 문자인지, 존 디가 켈리에게 사기를 당한 것인지는 미스터리로 남아있다.

1521년, 스페인에서 철을 금으로 바꾸는 비밀을 알아냈다. 연금술 대신 미대륙 원주민들을 약탈하고 죽이는 방법이었다. 장기적으로는 이러한 약탈이 결국 스페인의 몰락을 불러왔지만, 16세기까지만 하더라도 스페인은 라이벌이었던 영국을 매우 불리하게 만들었다. 영국 왕 헨리 8세가 로마가톨릭과의 결별을 선언하며 사태는 더욱 악화되었다. 그는 죽으면서 개신교 후계자에게 파산 난 국가 재정, 내전, 교황의 지원을 받는 스페인 왕국의 언제 있을지 모를 침략 위협을 물려주었다.

존 디(1527-1609)는 왕실 천문학자이자 점성술사, 수학자, 연금술사, 오컬티스트이자 애국자였고, 엘리자베스 1세 여왕의 충실한 신하였다. 만약 그가 1세기 뒤에 태어났더라면 영국 왕립학회의 회원이 되었겠지만, 그는 천사와 대화하기 위한 노력에 경력의 대부분을 바쳤다. 1582년, 그는 사기꾼 에드워드 켈리(1555-1598)를 만났는데 켈리는 자신이 천사의 말인 에녹어(語)로 초자연적인 존재들과 대화를 나눌 수 있는 영매라고 디를 설득했다. 디는 헌신적으로 켈리가 전한 말을 기록했고 문자를 만들 때도 켈리의 지침을 따랐다.

7년에 걸친 둘의 협업은 비극으로 끝났다.

디는 경제적으로 파산했고 그의 어린 아내는 켈리의 아이를 낳았으며, 켈리는 신성로마제국의 루돌프 2세와 약속한 현자의 돌의 공식을 찾지 못해 스스로 목숨을 끊었다. 이제 디가 켈리의 공범이었는지 피해자였는지 살펴보자. 디는 어느 정도 켈리가 사기꾼이라는 것을 알았을 것이다. 하지만 천사와의 대화에 너무 집착한 나머지 켈리를 믿을 수밖에 없었을 것이다. 1603년 엘리자베스 1세의 사망으로 왕실의 후원을 잃은 디는 빈곤과 불명예 속에 죽었고, 영국은 금을 만들기에는 무역이 마법보다 더 확실한 방법이라는 것을 깨달았다.

천사와의 대화가 평생의 과업이었던 존 디(위)와, 그의 동업자이자 영매인 에드워드 켈리.

Edw: Kelly Prophet or Seer to D.r Dee.

에녹어

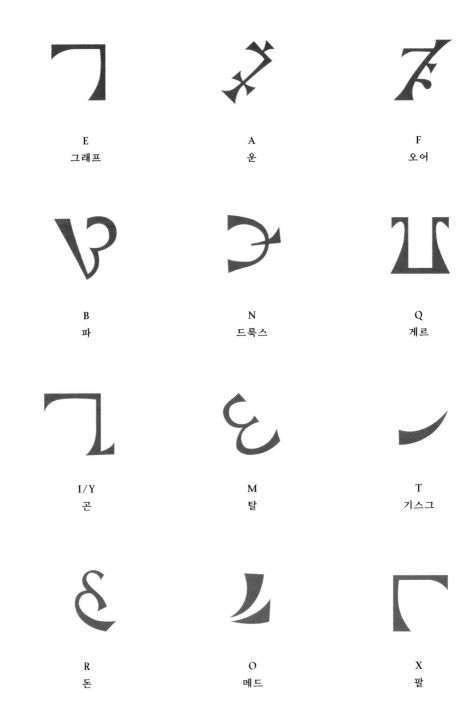

E
그래프

A
운

F
오어

B
파

N
드룩스

Q
게르

I/Y
곤

M
탈

T
기스그

R
돈

O
메드

X
팔

D
갈

G/J
게드

C/K
베흐

P
말스

L
우르

H
나

S
팜

U/V
반

Z
세프

사토르 마방진

사토르 마방진(혹은 로타스 마방진)은 다섯 글자로 이루어진 오행 오열로, 다섯 글자 단어들은 가로로 읽으나 세로로 읽으나 똑같이 읽힌다. 사토르(sator), 테넷(tenet), 오페라(opera), 로타스(rotas)는 의미가 있는 라틴어 명사, 동사지만, 아레포(arepo)는 그렇지 않아 고유명사로 해석되어왔다. 하지만 단어들이 어떤 의미가 있는 문장이 되는 것은 아니다. 아무 의미가 없음에도(혹은 그렇기 때문에), 사토르 마방진은 고대부터 악마를 쫓는 부적으로 사용되었다. 이를 장신구처럼 착용하기도 했고, 건물에 새기거나 그려 화재나 강도, 다른 재앙에서 사람들을 보호했다.

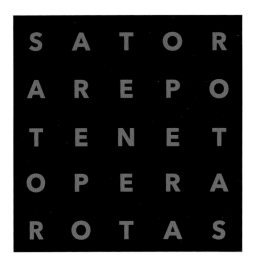

애 뮬 릿

가장 오래된 형태의 백마법은 액운이나 타인의 악의를 쫓기 위해 호신용 부적이나 장신구를 착용하는 것이다. 중국의 도교 신자들은 특별 제작된 동전을 부적처럼 지니고 다녔는데, 이를 편안한 사후세계를 바라며 조상에게 바치는 '노잣돈'으로 쓰기도 했다. 부적들은 신체의 모양을 따 만들기도 하는데 '파티마의 손'이라고 불리는 중동의 함사, 남근을 상징하는 로마의 파시누스와 이탈리아의 코르니첼로, 그리고 재앙을 쫓는 눈인 북아프리카의 나자르(악마의 눈) 등이 있다. 글자로 만들어진 애뮬릿에는 '살아있는'이라는 뜻의 히브리 부적 '차이'와 '집안의 안전'이라는 뜻을 가진 일본의 '카나이 안젠'이 있다.

파시누스

코르니첼로

도교 주화 부적

함사

나자르

카나이 안젠

차이

시질 SIGILS

초자연적 존재의 힘을 소환하기 위해서 마법사는 흔히 알려진 이름이 아니라 그 존재의 진짜 이름을 알아야 한다. 때문에 중세 르네상스 시대에는 시질을 담은 마법서가 널리 확산되었다. 시질(Sigil)이라는 단어는 '작은 표시' 혹은 '표식'이라는 뜻의 라틴어 '시질룸'(sigillum)에서 기원한 것으로, 소환해 다룰 수 있는 천사나 악마들의 진짜 이름을 나타낸다. 현대 이전에는 밀랍 봉인에 사람이나 기관을 나타내는 문장을 찍어 서류의 진위를 증명했는데, 마법사들이 같은 원리를 적용해 행성의 정령이나 천사, 혹은 대천사를 위한 표식이나 인장(seal)을 만든 것도 자연스러운 일이었다.

흔히들 중세 르네상스의 마법은 악마 연구나 강령술 같은 '흑마법'과 관련이 있다고 상상하는데, 이에 대한 상징은 다음 챕터에서 다룰 예정이다. 흑마법과 악마학이 실제로 존재하긴 했지만, 천사나 대천사, 행성의 정령 같은 선한 존재들을 소환하고 소통하려는 '백마법'도 있었다. 신비주의자들이 만든 또 다른 강력한 시질에는 천사 소환과 악마를 다스리는 법에 대해 여러 권의 책을 썼다는 솔로몬의 인장과 시질룸 데이(Sigillum Dei, 신의 문장) 등이 있다.

대천사들은 유대교 성경인 타나크(Tanach)의 에녹서와 토비트에 처음 언급되는데, 하나님을 대신해 인류를 관장하는 일곱 '감시자'들로 묘사되어 있다. 히브리어로 천사는 '전령'을 뜻하는 말라크(mal'ach)이고, '앤젤(angel)'이라는 영어 역시 전령을 의미하는 그리스어 앙겔로스(angelos)에서 유래했다. 기독교와 이슬람교에도 대천사가 등장하지만 정확한 수나 권능, 이름에 대한 내용은 서로 다르다.

다음으로 볼 내용은 르네상스 시대에 만들어진 두 대천사의 인장이다. 첫 번째는 1604년 크리스토퍼 말로의 연극 〈닥터 파우스트〉로 악명이 높아진 요한 게오르그 파우스트(1480-1540)의 작품으로 알려져 있고, 두 번째는 황금여명회 교단의 창시자인 영국의 신비주의자 사무엘 리델 맥그레거 매더스(1854-1918)가 번역해 악명을 떨치게 된 17세기 프랑스의 《아르마델의 마도서》에 나온 것이다.

다니엘서에서 나오는 '용을 베는 대천사 미카엘'을 묘사한 테오도르 포울라키스(1620-90)의 성화.

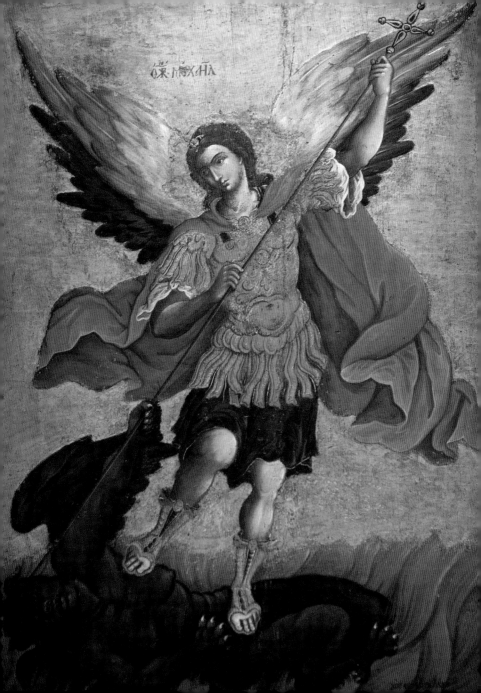

행성의 인장
PLANETARY SEALS

《오컬트 철학론》2권에서 하인리히 코르넬리우스 아그리파는 각 천체의 '지능'과 '영혼'을 식별한 '천문 수표(천체 숫자표)'를 사용하여 어떻게 행성의 인장을 그리는지에 대해 말한다. 또 각 인장들을 각기 다른 금속에 새겨 어떻게 주술적 용도로 쓸 수 있는지에 대해서도 설명했다. 예를 들어 납에 새겨진 토성의 인장은 어떻게 사용하는가에 따라 부와 권력을 통해 누군가를 성공하게 할 수도, 혹은 모든 기반을 잃고 망하게 할 수도 있다.

태양의 인장

달의 인장

목성의 인장

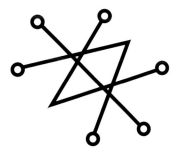

토성의 인장

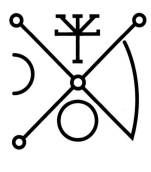

금성의 인장

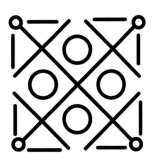

수성의 인장

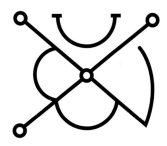

화성의 인장

대천사의 시질(문장)

하인리히 코르넬리우스 아그리파의 행성 인장 디자인이 상대적으로 간단한 것과 달리, 파우스트와 아르마델의 대천사의 시질은 훨씬 복잡하다. 대천사의 시질은 행성과 황도십이궁을 포함한 점성술 설화들에 나온 상징들과 그리스어, 라틴어, 히브리어의 요소들을 포함한다. 시질들은 호신용 부적으로 쓰이거나, 오컬티스트의 목적을 위해 대천사의 힘을 소환하는 마법 의식에 사용되었다.

《아르마델 마도서》에 따른 대천사들의 시질

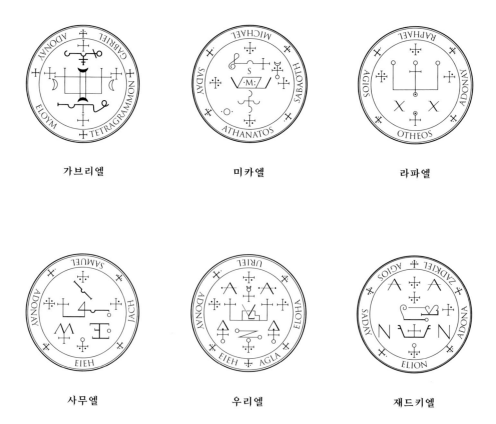

가브리엘 미카엘 라파엘

사무엘 우리엘 재드키엘

요한 게오르그 파우스트에 따른
대천사들의 시질

카시엘

가브리엘

미카엘

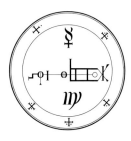

라파엘

사키엘

사마엘

시질룸 데이(신의 문장)

오늘날 '하나님의 이름으로 마술을 행하는 오컬티스트들'은 모순적이다. 우리가 보기에 마법과 종교는 정반대 지점에 있기 때문이다. 오컬트에 대한 관심에도 불구하고 진지한 과학자이자 독실한 기독교인이었던 존 디에게 백마법은 더 나은 인류를 위해 그가 활용할 수 있는 지식의 한 갈래였다. 하나님과 대천사들의 이름이 담긴 시질룸 데이의 자세한 내용은, 이를 '천사들에게 직접 받았다'고 주장한 에드워드 켈리가 알려주었다. 게다가 디는 신의 진노를 사지 않고 시질로 미법을 쓸 수 있다고 믿어 의심치 않았다.

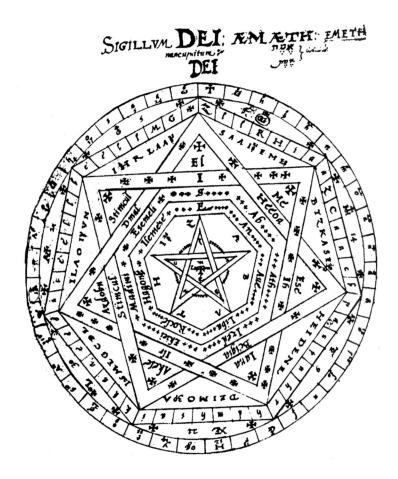

솔로몬의 인장

이슬람 민담에서 알라는 솔로몬 왕에게 진(djinn)이라는 사악한 존재를 다룰 수 있는 힘을 주었다 ('지니'라는 이름은 진에서 파생된 것이다). 우리에게 친숙한 디즈니 캐릭터 램프의 요정 지니와는 다르게, 진은 매우 포악한 존재로 사람을 돕기보단 해를 끼쳤다. 전설에 따르면 솔로몬의 힘은 마법의 반지를 통해 발현되었는데, 철과 황동으로 만들어진 이 반지에는 우리가 유대교와 이스라엘의 상징인 '다윗의 별'로 잘 알고 있는 육망성이 새겨져 있었다. 신비주의자들은 솔로몬의 인장을 악마와 흑마법으로부터 자신들을 보호하기 위한 부적으로 사용했다.

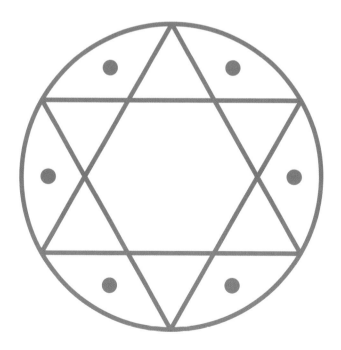

카드 점

카드놀이는 14세기 후반 유럽에 처음 소개되자마자 즉시 교회의 반감을 불러왔는데, 카드점 때문이 아니라 더럽고 추악한 도박의 쾌락 때문이었다. 카드를 통한 예언은 그보다 훨씬 이후인 18세기 후반에 나타났는데, 당시 카드점은 금지된 오컬트 지식을 탐구하기 보다는 유명 연예인에 가까웠던 새로운 부류의 신비주의자들의 성장을 가져왔다.

카드점이 등장하며 오컬트적 관행과 교회, 그리고 더 광범위한 세상 사이의 관계에 대한 새로운 정의가 생겨났다. 이전 세기에 오컬트와 마법은 흑마법 백마법 할 것 없이 고대의 지식이나 연금술 이론에 기반한 새로운 신학과 우주론적 설명으로 기독교에 정면으로 도전했다. 하지만 18세기에 들어 교회는 성서를 따르는 종교적 믿음과 마법이나 오컬트에 대한 미신을 같다고 여기는, 계몽주의 철학과 과학적 발견 같은 것들로 무장한 더 큰 이성적 도전을 마주하고 있었다.

카드점의 오컬트적 기반은 매우 깊다. 프랑스 개신교 목사이자 프리메이슨으로, 가톨릭이 우세했던 혁명 이전의 프랑스에서 이미 괄시 받던 앙투안 쿠르 드 제벨랭(1725-84)이 처음으로 제시한 것이다. 제벨랭은 자신의 저서인 《원시의 세계》에서 고대시대 이전에 이미 선진적인 문화와 언어가 존재했다는 것을 이론화했다. 언어학에도 큰 기여를 했지만 제벨랭은 오늘날 타로에 대한 글을 쓴 것으로만 기억되는데, 그는 타로가 (상상 속 책에 가까운) 고대 이집트의 《토트의 서》의 정수를 모은 것이라고 설명했다.

이름을 거꾸로 해 에텔라(Etteilla)라고 불렸던 장-밥티스트 알리트(Jean-Baptiste Alliette; 1738-91)는 제벨랭의 사망 1년 후인 1785년에 타로점에 대한 첫 책을 출간해 제벨랭의 작업을 자신의 것이라 주장했다. 그는 집에서 할 수 있는 무해한 놀이라는 점을 강조하며 카드점을 대중에게 친숙하게 만들었고, 첫 번째 전문 점술가로서 점술과 카드점에 대한 책을 팔아 생활했다. 하지만 카드점을 통해 진짜 부를 쌓은 사람은 마리 앤 르노르망(1772-1843)이다. 노르망디 포목상의 딸이었던 그녀는 앞선 두 인물이 모두 죽은 뒤 자신이 로베스피에르, 나폴레옹과 조세핀, 차르 알렉산더 1세 등의 점을 봐줬다고 주장했다.

타로에 사용된 전통적인 패턴. 여기에는 메이저 아르카나(Major Arcana)만 있다.

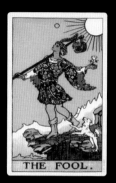

THE FOOL.

THE TOWER.

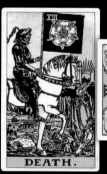

DEATH.

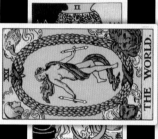

THE HIGH PRIESTESS

STRENGTH.

JUDGEMENT.

THE CHARIOT.

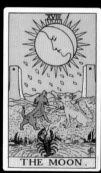

THE MOON.

THE WORLD.

타 로 메 이 저 아 르 카 나

타로는 이탈리아의 놀이용 카드에서 유래했으며 이집트의 카드에 사용되는 컵, 마법지팡이(원래는 폴로 채), 검, 동전 등의 상징과 같은 모양을 사용한다. 타로는 각각 10장의 숫자 카드와 4장의 궁정 카드(왕, 여왕, 기사, 시동)로 구성된 4가지 슈트 카드와, '광대' 카드를 포함한 22장의 카드(혹은 조커를 포함한 트럼프 카드)로 구성되어 있다. 4가지 슈트 카드와 22장의 메이저 카드는 타로 점에서 각각 마이너 아르카나, 메이저 아르카나로 부른다. 이 책에 실린 카드는 영국의 오컬티스트인 아서 에드워드 웨이트(1857-1942)와 파멜라 콜먼 스미스(1878-1951)가 디자인한 것이다. 그들은 프랑스 신비주의자인 엘리파스 레비(1810-75)의 영향을 받았는데, 그는 타로가 모세 때부터 존재했으며, '헤르메스(트리스메기스투스)의 지식을 담고 있다'고 주장했다.

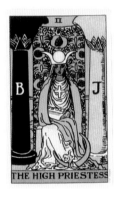

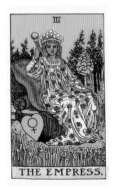

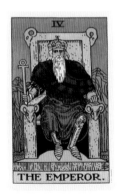

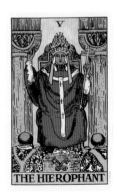

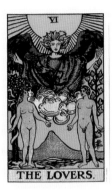

THE LOVERS.

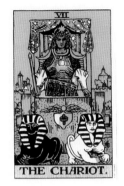

THE CHARIOT.

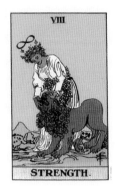

STRENGTH.

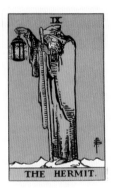

THE HERMIT.

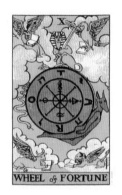

WHEEL of FORTUNE

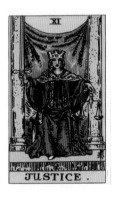

JUSTICE .

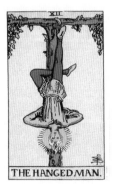

THE HANGED MAN.

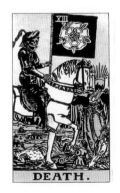

DEATH.

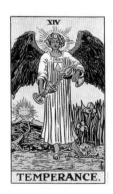

TEMPERANCE.

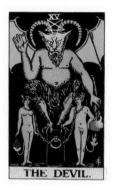

THE DEVIL.

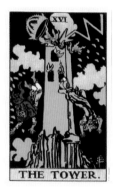

THE TOWER.

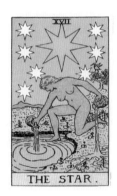

THE STAR.

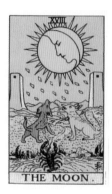

THE MOON.

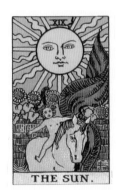

THE SUN.

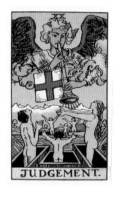

JUDGEMENT.

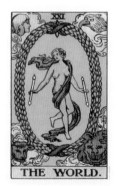

THE WORLD.

프렌치 카드

9세기 중국 당나라에서 만들어진 카드놀이는 다른 많은 중국의 발명품들과 마찬가지로 실크로드를 따라 서쪽으로 갔는데, 처음엔 이슬람 세계로 전달되어 11세기에 이집트에 이르고, 다시 유럽으로 흘러갔다. 카드 게임을 위한 카드놀이는 14세기 후반에 정착되었다. 초기의 카드는 프랑스에서 사용하던 하트(hearts; cœurs), 스페이드(spades; piques), 클로버(clubs; trèfles), 다이아몬드(diamonds; carreaux)의 네 모양으로 정착될 때까지 장 수와 모양의 이름이 각기 달랐다. 트럼프 카드로 하는 카드점에는 마리 앤 르노르망이 큰 역할을 했다.

흑마법과
악마학

———————✳———————

근대 초기 흑마법에 대한 가장 큰 증거는 흑마법에
맞서기 위해 그 존재를 증명하고자 했던 이들과,
흑마법을 쓰는 사람들이 사기꾼이거나 정신병을 앓고
있다고 여기며 그 존재를 믿지 않았던 사람들이
제공한 것이다.

대부분의 역사학자들은 15세기 중반부터 18세기 중반까지 성행했던 유럽의 마녀사냥을 심각하게 받아들이는데, 마녀사냥으로 약 10만 명의 무고한 사망자가 발생한 것으로 알려졌다. 이는 군중의 광기와 망상을 가장 잘 보여주는 예시로, 종교개혁과 종교전쟁(1524-1697) 때문에 발생한 도덕적 공포와 히스테리의 한 종류라고 볼 수 있다.

르네상스 시대의 많은 유럽인들이 흑마법과 마녀, 악마학의 존재를 믿었다는 사실에는 의심의 여지가 없다. 수천 명의 불쌍한 사람들이 마녀로 몰려 감옥에 갇히고 고문 당하고 교수형과 화형에 처해졌기 때문이다. 마녀와 악마학자들에 대해 우리가 아는 대부분의 것들은 두 집단에서 온 지식이다. 하나는 자신의 권력과 지위, 돈벌이를 위해 흑마법에 대한 대중의 공분을 일으킨 자들이고, 나머지는 마녀와 흑마법은 존재하지 않으며, 사탄의 힘이라고 주장하는 것들은 거짓말이나 사기, 혹은 정신적인 질환이라 주장하는 자들이었다.

마녀사냥의 선두에는 두 인물이 있었다. 후기 마녀에 대한 설화 대부분을 담은 책 《말레우스 말레피카룸(Malleus Maleficarum, 마녀를 잡는 망치)》의 저자이자 독일의 종교재판관 하인리히 크라머(1430-1505)와 스스로를 '영국의 마녀사냥 장군'으로 지칭한 《마녀의 발견(Discovery of the Witches)》 저자 매튜 홉킨스(1620-47)이다. 대표적인 마녀 회의론자로는 하인리히 코르넬리우스 아그리파의 네덜란드 출신 제자이자 1563년 출간된 《악마의 기술(De Praestigiis Daemonum)》의 저자인 요한 와이어(1515-88)와, 1584년 출간된 《사악한 마법의 발견(The Discoverie of Witchcraft)》의 저자인 영국 의회의원 레지날드 스콧(1538-99)을 꼽을 수 있다.

누군가에게 흑마법사 혹은 악마학자라고 지목당하는 것이 얼마나 위험한 지를 고려하면, 남아있는 중세와 르네상스 흑마법에 대한 서적들 대부분이 작자 미상이거나 솔로몬, 마법사 아브라멜린, 테베의 호노리우스처럼 오래 전에 죽었거나 상상 속 인물들의 이름으로 출간된 것이 놀랍지는 않다. 흑마법사들이 설명하는 마법적 관행에는 사악한 존재의 힘을 부르기 위해 부적과 시질을 사용하거나, 지옥의 계층을 '왕자', '장군', '공작' 등으로 나눈 것 등이 있다. 이는 모두 르네상스 시대의 백마법 관행에서 벗어나지 않는다.

타락천사, 알렉상드르 카바넬, 1847.

세트, 혹은 세스

고대 이집트의 사막과 폭풍의 신

아흐리만, 혹은 앙그라 마이뉴

조로아스터교 악마의 현신

아흐리만과 세트

모든 선을 대표하는 전지전능한 창조신이 없는 다신교에서는 악을 현신화한 신이 꼭 필요하지는 않았다. 예를 들어, 그리스 신 중 기독교의 사탄과 가장 가까운 신은 하데스이다. 그는 신을 거역하고 분노케한 자들이 갇혀 벌을 받는 타르타로스의 가장 깊은 심연의 지옥과 지하 세계를 관장하지만 그 스스로 악한 존재는 아니다. 선악과 무관하게 모든 사람은 결국 그의 세계로 오기 때문에 인간세계를 어지럽히려 하지도 않았다. 때문에 고대 이집트의 세트를 악신으로 표현하는 것도 그의 역할을 잘못 해석한 것이다. 악의 현신은 이원론적인 조로아스터교에서 '아흐리만'이라는 악한 존재로 나타나는데, 일부 학자들은 이것이 기독교의 악마 개념에 영향을 끼쳤을 것으로 보고 있다.

고대 이집트의 신인 세트는 사막과 폭풍의 혼돈과 무질서를 상징했다. 아시리아인, 페르시아인과 그리스인들이 이집트를 정복했을 때 세트는 이방인들의 신으로 악마화 되었다. 황무지의 신으로서 세트는 질서와 나일강의 문명을 상징하는 오시리스와 그의 아들인 호루스의 적대자로 여겨졌지만, 이집트 종교에서 모든 신의 지도자인 아문-라의 조력자이자 세상을 집어삼키는 무시무시한 뱀 아포피스와의 싸움에서 신들을 이끄는 등 긍정적인 역할을 더 많이 맡았다.

조로아스터교는 아후라 마즈다로 대표되는 빛의 힘과 아흐리만, 또는 앙그라 마이뉴로 대표되는 어둠의 힘이 균형을 이루는 이원론적 종교인데, 이는 중국의 음양 개념과 매우 비슷하다. 하지만 후기 문헌에서 조로아스터교는 점점 유일신앙의 모습을 띠며, 아흐리만은 사람들을 잘못된 방향으로 이끄는 악의 의인화이자 결국 심판의 날 전에 아후라 마즈다에게 패배할 존재로 보았다. 이러한 종말론은 뒤에 나타난 기독교의 선과 악, 죄악,

최후의 심판 등의 교리와 매우 흡사하다.

중세 신학에서는 빛과 선의 전능한 하나님의 세상에 악이 있는 이유를 정당화하고, 아담과 이브가 뱀의 유혹에 타락해 에덴동산에서 쫓겨난 것을 설명하기 위해 사악한 어둠의 존재가 필요했다. 대천사와 천사 같은 천상의 위계를 따라 왕자, 공작, 장군의 위계로 이루어진 악마들은 사탄으로 현신한 타락천사 루시퍼를 왕으로 섬겼다.

악 의 의 인 화

유대교는 인간이 악마 없이도 스스로 정도에서 벗어나 신의 섭리를 거역할 수 있다고 믿었기 때문에 악마의 현신 개념이 없다. 하지만 기독교 신학은 사랑과 용서의 전지전능한 하나님이 왜 세상에 악의 존재를 허락했는지에 대해 설명해야 하는 문제에 직면했다. 그래서 사랑의 하나님과 대척점에 있는 증오와 악의 존재를 만들었다. 루시퍼는 하나님의 창조물임에도 자만과 오만에 빠져 하나님을 거역하고 반역하여 하늘나라에서 떨어졌고, 지옥의 왕인 사탄이 될 것이다.

루 시 퍼

새벽별이라고도 불리는 타락천사 루시퍼의 문장은 금성과 관련이 있다.
그는 천국에서 던져져 짐승이 되고 거짓의 아버지가 되어 기독교와
이슬람 신학 체계에서 최대의 적인 사탄이 되었다.

사 탄

일반적으로 뒤집어진 오망성은 흑마법과 사탄의 상징이다. 사탄은
아담과 이브를 유혹한 뱀과 관련이 있는데, 이 때문에 인간에게
자유의지와 죽음의 형벌을 안긴 원죄의 원흉이기도 하다. 사탄은
타락한 자들의 우두머리로, 그의 역할은 심판의 날 이후 지옥에 떨어진
사람들에게 내려질 형벌을 정하는 것이다.

적 그 리 스 도

'짐승의 숫자'로 나타나는 적그리스도는 앞에 언급했듯 종종 666으로
표현된다(146페이지 참조). 기독교의 '말세'에 나타나는 사탄은 세상에
태어나 아마겟돈 최후의 전투에서 세상을 종말로 이끌 안티메시아이다.

바 포 메 트 와 기 사 단

고문으로 얻어낸 자백에 따르면 성전기사단은 바포메트라는 반인-반염소 악마 우상을 숭배했다. 기사들은 자백을 철회했지만, 기소된 사람들은 결국 사탄을 따르는 이단자로 몰려 화형에 처해졌다. 하지만 기사단 구속과 고발 뒤에 숨은 진짜 이유는 무엇이며, 바포메트 우상을 숭배했다는 혐의는 정말 사실이었을까?

십자군이 1099년 예루살렘을 정복하고 십자군 국가인 우르트메르(Outremer)를 세운 20년 뒤, 거룩한 땅은 강도가 넘치는 위험한 곳이 되었다. 이에 프랑스 기사인 위그 드 파앵 (1070-1136)이 예루살렘 왕에게 순례자들과 성지를 지킬 수 있는 기독교 기사단을 만들 것을 간청했다. 왕이 동의하여 이슬람의 바위 돔 사원과 예루살렘의 성전산에 있는 알 악사 사원에 그리스도와 솔로몬 성전(혹은 기사단)의 가난한 전사들을 모았는데, 기사들은 이곳이 솔로몬 성전의 유적이라고 믿었다.

살라딘의 아랍 군대가 기독교인들이 쫓아낸 1192년, 십자군 국가들은 몰락했고, 기사단은 시프러스 섬으로 퇴각했다. 본래 목적을 잃은 기사단은 국제 무역상과 은행가로 어마어마한 부를 축적했고, 세계 최초로 국제 기업을 만들어 프랑스의 '공정왕' 필립 4세를 포함한 유럽의 왕들에게 돈을 빌려줬다. 1307년, 필립 4세는 기사단장인 자크 데 몰레이를 불렀다. 표면적으로는 새로운 십자군의 지원에 대해 논하기 위해서였지만 실제로는 지속적인 자금 부족과 엄청난 빚에 시달리던 왕이 기사단의 부를 차지하려는 목적에서였다. 하지만 유서 깊고 존경 받는 독실한 기독교 기사들을 상대로 목적을 달성하기 위해서는 기사단이 하나님과

교회에 씻을 수 없는 가장 극악한 죄를 지었다고 증명해야 했다. 그리고 고문 끝에 기사들은 자신들에게 마법과 남색(男色) 관행이 있으며, 우상 바포메트를 숭배한다고 인정했다.

바포메트는 중세 기독교인들이 이슬람을 다신교로 잘못 이해하고 이슬람의 우상이라고 생각해 붙인 이름이다. 기사단이 근동 지방에 주둔했었다는 점이 필립 4세와 그의 신하들로 하여금 기사단이 우상을 숭배하거나 그와 관련된 의식을 행했다고 추궁할 명분을 준 것일 수도 있다.

다음 두 그림은 기사단이 숭배하고 신성모독 의식에 사용했다는 우상의 모습을 추측하여 재구성한 것이다. 만약 이것들이 필립 4세의 재판관들이 상상력으로 만들어낸 것이 아니라 실제로 존재한 것이었다면, 이런 그림들은 19-20세기에 만들어지기도 훨씬 전에 모두 사라졌을 것이다. 기사단과 기사단 소유였다는 언약의 궤와 성배에 대한 신화는 여러 사이비 도서들과 TV 산업의 좋은 돈벌이 수단이 되었다.

오망성에 그려진 바포메트 문장

바포메트의 모습을 한
'안식일의 모산양(SABBATICAL GOAT)'

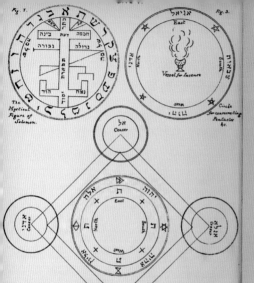

THE

KEY OF SOLOMON THE KING

(CLAVICULA SALOMONIS)

Now first Translated and Edited from Ancient MSS. in the
British Museum

BY

S. LIDDELL MACGREGOR MATHERS

Author of "The Kabbalah Unveiled," "The Tarot," &c.

WITH PLATES

LONDON
GEORGE REDWAY
YORK STREET COVENT GARDEN
1889

마도서(그리모어)

서양 악마학의 모든 전통은 몇 안 되는 마도서에 들어있다. 마도서(grimoire)라는 단어는 문법을 뜻하는 프랑스어 'grammaires'에서 유래했는데, 원래는 라틴어로 쓰인 모든 책을 일컬었다. 현존하는 흑마도서는 18-19세기의 것이지만, 중세와 근대 초기, 심지어는 고대에서 기원했다는 주장도 있다. 몇몇 책들은 사기성 오컬티스트들의 마술 트릭을 그림으로 나타내거나 정신질환을 가진 사람들의 소동을 묘사하여 우리에게도 잘 알려져 있다. 가장 잘 알려진 마도서들도 19-20세기 오컬티스트들이 번역과 편집 및 일러스트를 그렸다는 사실로 유명하다.

문명 사회에서, 불가사의한 그림으로 가득한 양피지 책은 고대 농경학이나 유클리드 기하학의 사본, 혹은 악마를 부르고 다루는 주문으로 가득한 마도서일 수 있다. 흑마법사들과 악마학자, 주술사들에게 고대 서적과 마도서는 잠재적 고객들에게 깊은 인상을 주기 위한 흔한 마케팅 수단으로, 오늘날 엉터리 세일즈맨들이 벽에 가짜 학위나 박사 학위를 걸어 둔 것과 비슷하다.

물론 흑마도서는 실제로 존재했다. 주로 사악한 존재를 불러 부나 권력자들의 호의를 얻거나 남을 조종하는 초자연적 힘을 사용하는 방법을 담고 있다. 마도서들은 지식이 없는 사람들로부터 비밀을 지키기 위해 고대의 언어나 암호를 사용했다. 가장 유명한 마도서는 《솔로몬의 열쇠(Key of Solomon; Clavicula Salomonis)》와 《솔로몬의 작은 열쇠(Lesser Key of Solomon, 레메게톤Lemegeton, 아르스 게티아Ars Goetia)》로 둘 다 오래 전에 죽은 솔로몬의 이름을 사용했는데, 자기 이름으로 책을 쓰면 그 즉시 종교재판소에 세워져 감금과 고문, 처형을 당할 것이 뻔했기 때문이다. 번역본 판매를 극대화하려 했던 엘리파스 레비, 알리스터 크라울리, 사무엘 리델 맥그리거 매더스 같은 19-20세기 오컬티스트들에 따르면, 가장 위험한 솔로몬 전통의 마도서는 《대마도서(Le Grand Grimoire)》로, 그 안의 몇몇 '무서운' 그림들은 216-219페이지에 나와 있다. 다른 흑마도서로는 13세기의 신학 저서로 유명한 독실한 교황의 이름을 따 만든, 반 가톨릭 개신교의 허풍에 가까운 《교황 호노리우스의 마도서(le Grimoire du Pape Honorius)》, 남성 독자들에게 처녀와 동침하고 가축의 착유량을 늘리는 부적을 만드는 법을 알려주는 《12개의 고리(Les Douze Anneaux)》 등이 있다.

《솔로몬의 열쇠》 19세기 판.
황금여명회 교단 창시자 사무엘 리델 맥그리거 매더스 번역.

12개의 고리

짧은 프랑스어로 된 마도서 《12개의 고리(Les Douze Anneaux)》는 성공적인 사냥과 낚시 같은 단순한 소원부터 다양한 질병 치료, 더 신비롭게는 투명인간이 되는 방법까지를 아우르는 12개의 부적으로 되어 있다. 이 부적은 반지 같은 고리에 새겨 사용했다. 처녀와 잠자리에 드는 법, 적을 물리치는 법, 힘을 가진 사람의 호의를 얻는 법 등 사리사욕을 위한 것도 있었다. 다윗의 별인 '가브리아크'는 솔로몬의 인징으로도 알려져 있는데, 악마로부터 인간을 보호해 준다고 한다. 책에 나온 T나 CH로 끝나는 단어들은 작자가 히브리어와의 연결을 원했음을 보여주지만, '달렛(Dalet)'은 히브리어 D와 비슷하지 않고, '아스타롯(Astarot)'은 《아르스 게티아》에 나오는 악마 아스타로트(Astaroth)의 문양과 다르다. 《12개의 고리》는 모조품을 만들 수 있을 만큼 마법 문자와 시질, 히브리어를 잘 아는 누군가의 작품이었다.

달렛

사슴 사냥에 성공

아스타롯

사역마를 얻음

아스말리오르

여자나 처녀를 '알게' 됨

토누쵸

보이지 않게 됨

가브리옷

지치지 않는 말을 얻음

발사미아크

모든 질병에서 낫고 모든 부상을 치료함

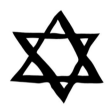

가브리아크

악으로부터의 보호

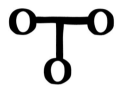

돌로페크

시력 문제를 치료함

발뷰크

낚시의 성공을 기원

잠펠루크

야생 새 사냥의 성공을 기원

토피노크

적을 없앰

일루사비오

강한 자의 호의를 얻음

대 마 도 서

18세기 판본이 가장 많이 알려진《대마도서》는 16세기 초에 만들어졌다고 한다. 작자 미상의 이 프랑스 책은 인간 세계의 계급을 따서 만든 지옥의 상위 악마들을 묘사하고, 그들을 소환하여 통제하는 기술을 알려준다. 19세기 프랑스 오컬티스트 엘리파스 레비는 이 책을 최고의 마도서 중 하나로 여겼다고 한다.《대마도서》를 영어로 번역한 사람은 '라이더 웨이트 타로 덱'을 고안한 사람 중 하나인 영국 오컬티스트 아서 에드워드 웨이트이다. 그는 다양한 악마들에게 직위를 부여해 지옥의 가상 계급을 만들었다. 루시퍼는 지옥의 '제왕'으로, '어리석은 자들의 군주'처럼 광대 모자를 쓰고 뿔과 악마의 날개, 그리고 쇠스랑도 가지고 있다. 다른 악마들은 우스꽝스런 모습이나 곤충, 동물로 표현되며, 사티로스(아스타로트)의 머리와 스핑크스(루시푸게) 같은 로마그리스 이교도 예술에서 착안한 모티프들도 있다.

루 시 퍼 , 제 왕

베엘제붑(바알세불), 왕자

아스타로트, 대공

대마도서

루시푸게, 총리

사타나치아, 대장군

플루레티, 부장군

네비로스, 원수

아르스 게티아 악마의 문장

《아르스 게티아(레메게톤 혹은 솔로몬의 작은 열쇠)》는 두 가지 버전이 있는데, 하나는 요한 와이어의 《악마의 거짓 왕국(Pseudomonarchia Daemonum)》에 나온 69마리의 악마를 나열한 것이고, 다른 하나는 레지널드 스콧의 《사악한 마법의 발견》에 나오는 72마리 악마의 목록이다. 두 책 모두 흑마법과 악마학의 존재를 부정하고 흑마법사들은 사기꾼이거나, 만약 진짜로 믿는 거라면 정신적으로 문제가 있는 것이라는 사실을 증명하려 했다. 《아르스 게티아》는 사무엘 리델 맥그리거 매더스의 번역과 악명 높은 영국 오컬티스트 알리스터 크라울리(1875-1947)의 그림과 소개로 오컬트 세계에서 유명세를 타기 시작했다.

바엘 아가레스 바싸고

가미긴 마르바스 발레팔

베리드

아스타로트

포르네우스

벨레드

레라예

엘리고스

아몬

바르바토스

파이몬

부에르

구시온

시트리

제파르

보티스

바딘

살로스

푸르손

모락스

이포스

아임

나베리우스

글라시아-라볼라스

부네

로노베

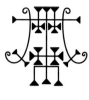

포라스

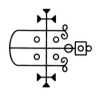

아스모데우스

가프

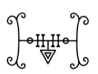

푸르푸르

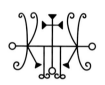

마르코시아스

스토라스

페넥스

할파스

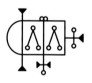

말파스

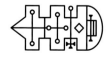

라움

포칼로르

베팔

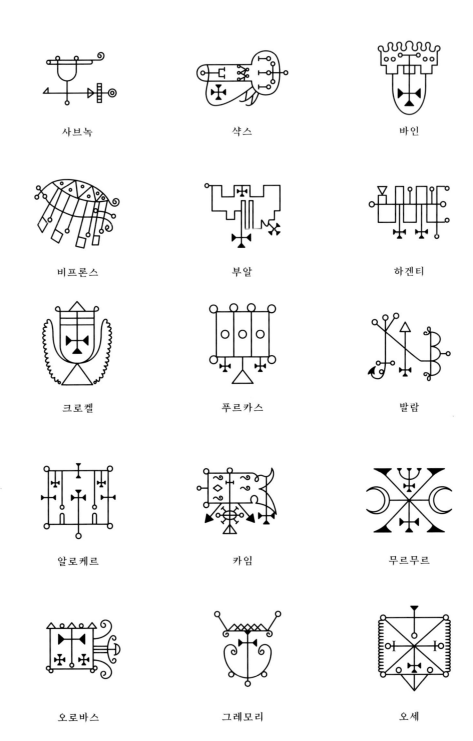

사브녹

샥스

바인

비프론스

부알

하겐티

크로켈

푸르카스

발람

알로케르

카임

무르무르

오로바스

그레모리

오세

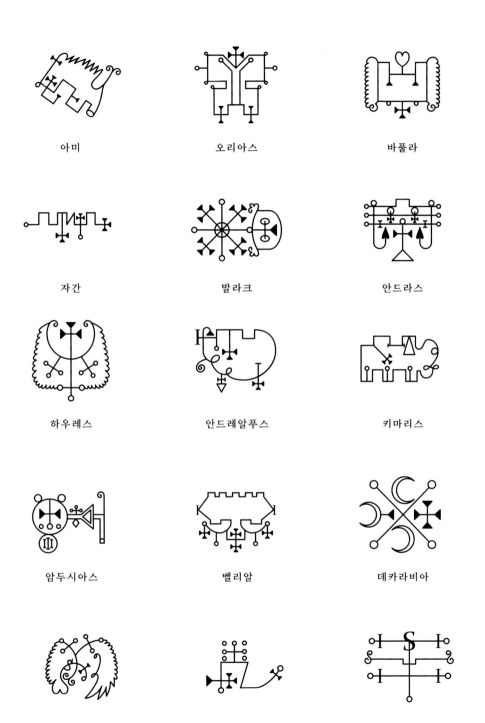

아미

오리아스

바풀라

자간

발라크

안드라스

하우레스

안드레알푸스

키마리스

암두시아스

벨리알

데카라비아

세레

단탈리온

안드로말리우스

서양 밀교

✳

서양의 오컬트 관습은 하나가 아니라 다양한 그룹과
사회운동들의 연속이다. 이것들이 모여 르네상스 이후
주요한 지적, 정치적, 종교적 변화에 대응해 여러
오컬트 양상을 만들었다. 이들은 실제보다 훨씬 밀접한
관련이 있는 것처럼 보이는데, 이는 같은 오컬트 상징을
공유하기 때문이다.

르네상스 때부터 발전한 서양의 오컬트는 크게 네 양상으로 나뉘는데, 그 시작은 토속 마법을 지적 영역으로 승격시킨 카발라였다. 르네상스 오컬트는 계몽주의 시대, 오컬트적 성격과 급진적 사회·정치적 의제를 모두 가진 비밀결사가 득세하면서 잠시 주춤했었다. 19세기 후반, 오컬트는 기존의 종교와 빅토리아 시대의 윤리와 과학적 물질주의에 대한 거부로 변형되었다. 이는 1960년대 반문화(대항문화)로 귀결되었는데, 이들의 오컬트적인 표현들은 환경의 중요성을 강조하고 개인의 정신적 성장과 재생을 제시하는 뉴에이지 운동(New Age Movement)이 되었다.

르네상스 시기, 신플라톤주의와 카발라의 도입과 함께 인문주의 학자들은 가톨릭 교회의 '오컬트 개혁' 같은 시도를 했는데, 당시 가톨릭 교회는 면죄부 판매 같은 부패한 관행과 성물에 대한 믿음 때문에 개혁파의 비판의 대상이 되었다. 종교개혁 이후, 개신교는 가톨릭 '미신'의 기미가 보인다는 이유로, 가톨릭은 유대교 교리를 담은 비정통 종교를 확산시킨다는 이유로 모두 오컬트에 등을 돌렸다.

박해를 받은 오컬티스트들은 지하로 숨어들었고, 각각 사적인 단체로 연합해 이후 오컬티스트와 선지자들을 한데 모으는 계몽주의 비밀결사가 된다. 카발라는 지속성을 부여하며 결사대의 중심 역할을 했지만 시대에 따른 지식과 종교의 변화에 따라, 또 미국 독립과 프랑스 혁명을 거치며 그에 대한 해석 또한 변화하였다.

19세기 후반부터 지금까지 이어진 오컬트의 마지막 두 양상은 다음과 같다. 하나는 물질주의와 기성 윤리, 과학에 대한 반대이고, 다른 하나는 고착된 기독교 교리에 대한 반대이다. 신지학회와 황금여명회 같은 단체들은 르네상스와 계몽주의 시대의 오컬티즘, 남아시아와 동아시아 밀교의 교리로 눈을 돌렸다. 뉴에이지 오컬트 운동은 세기말의 퇴폐적인 반기독교와 반물질, 신비주의의 후손으로 위카와 악마 숭배 관습, 켈트족, 게르만-노르딕과 슬라브 족들의 신이교도에서 비롯한 문양들에 다양한 모습으로 나타난다.

신의 눈이라고도 불리는 전시안,
클레멘타인 갤러리, 바티칸 박물관

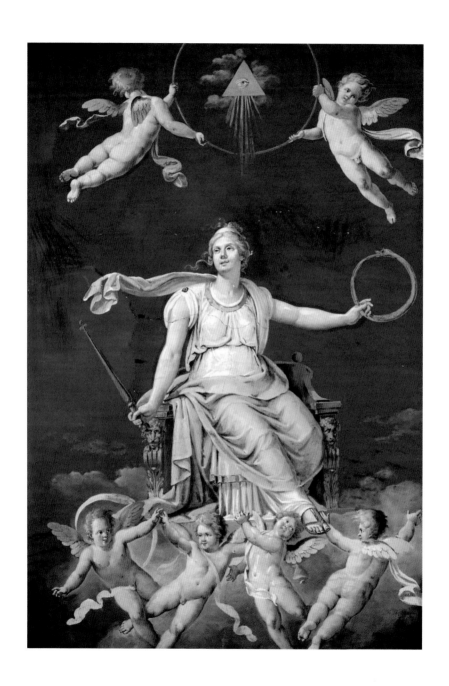

카 발 라

카발라(Kabbalah, Cabala, Qabalah)는 최소 세 가지 다른 전통이 있다. 첫 번째는 소수의 유대인만 알고 있는 카발라(Kabbalah)로 실용적인 카발라에 마법적 요소가 있는 것이고, 두 번째는 유럽 르네상스 시대의 기독교 카발라(Cabala), 세 번째는 17세기 후반 유럽에서 처음 등장한 비밀결사의 헤르메스 카발라(Qahalah)이다.

각각 수많은 학파와 해석이 있는 카발라들의 역사와 관계를 재구성하는 것은 복잡한 일이다. 각 계파마다 자신의 카발라가 진정한 카발라라고 주장하며 그 기원이 복잡해졌다. 한 예로 오늘날 학자들이 12세기의 것으로 추정하는 유대교의 카발라 또한 자신들의 기원이 아담과 이브, 에덴동산의 시기로 거슬러 올라간다고 주장한다. 카발라는 헤르메티카(헤르메스 문서)와 함께 기독교 유럽부터 이슬람 스페인을 지나 시칠리아까지 퍼졌다. 한때 모세가 시조라고 주장했던 기독교 카발라는 구원의 통로로 여겨졌다. 헤르메스 트리스메기스투스의 그리스-이집트 마법의 가르침과 관련된 헤르메스 카발라는 오컬트와 연금술적 목적을 가지고 있었다.

피렌체 메디치 가문의 후원을 받았던 이탈리아 인문학자 조반니 피코 델라 미란돌라 (1463-94)는 기독교 카발라를 공식화한 공로를 인정받고 있다. 예수회 수사이자 언어학자, 이집트학자인 아타나시우스 키르허(1602-80) 같은 르네상스 학자들이 그의 작업을 이어받았다. 프랑스 돌 대학에서 카발라에 대해 강연한 하인리히 코르넬리우스 아그리파(1436-1535)는 '유대화 이단자'로 몰려 교직에서 물러나야 했다.

헤르메스 카발라는 계몽주의 오컬트의 필수적인 부분이 되었고, 19세기와 20세기 초반 황금여명회 교단의 창시자 중 한 명인 사무엘 리델 맥그리거 매더스와 그의 제자였던 텔레마교의 창시자 알리스터 크라울리 같은 신비주의자들이 주로 가르치는 내용이 되었다.

카발라와 연관이 깊은 주요 상징은 생명의 나무라고도 알려진 '세피로트'이다. 이것은 신이 세상에 자신을 드러내는 열 개의 신성(또는 속성)을 도식으로 표현한 것이다. 세피로트는 신과 합쳐지는 열 단계를 나타내기도 하고, 후기 오컬트 의식에서는 비밀결사 가입을 위한 여러 단계를 나타내기도 한다.

카발라의 기독교적 해석, 아타나시우스 키르허의 《이집트의 오이디푸스(Oedipus Aegyptiacus)》에서 발췌(1652-54).

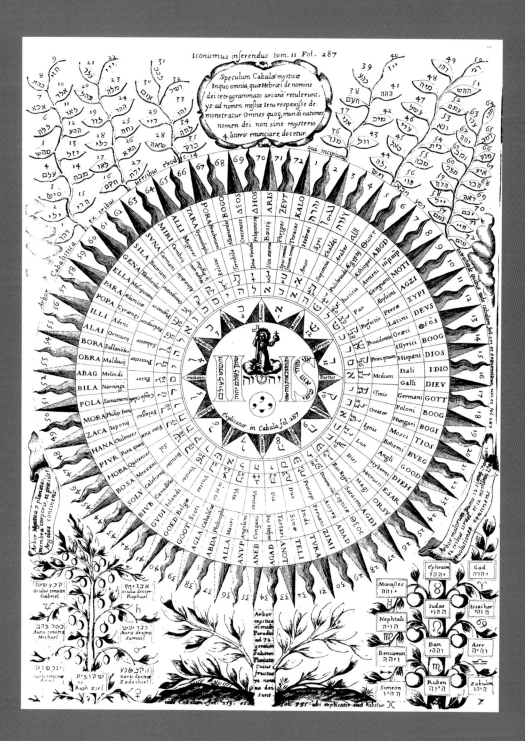

세 피 로 트

다음은 네 개의 세피로트이다. 열 개의 교점은 세상에 현신한 신의 속성(영향력)과, 신과의 합일을 위한 카발라의 영적, 오컬트적 경로의 단계를 나타낸다. 기독교 카발라와 헤르메스 카발라는 세피로트의 기본 구조는 유지한 채, 교점과 연결 방식을 각각 기독교와 오컬트 개념에 따라 재해석한 것이다. 세피로트 상징은 이후 계몽주의 비밀결사와 19-20세기의 마술협회 가입에 필요한 통과의례로 이어졌다.

카발라 마법의 스칼라 계단
(SCALA PHILOSOPHORVM CABALISTICA MAGIA)

채색된 세피로트 나무

세피로트 나무와 10개의 신성한 속성

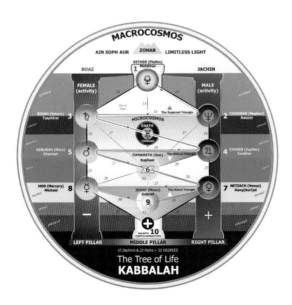

생명의 나무와 기둥

비밀결사

계몽주의 시대의 비밀결사들은 17세기에 인류 개혁을 위해 활동한 장미십자회가 있었다는 그릇된 이야기에서 시작되었다. 이는 인류의 발전에 헌신하며 계몽주의 원칙을 따르고 오컬트의 언어와 상징을 사용하는 실제 비밀결사의 조직을 촉발했다. 18세기의 비밀결사에는 장미십자회와 마르티니즘, 그리고 가장 유명한 프리메이슨 등이 있다. 프리메이슨은 1717년 영국 런던에 공식적인 첫 본부를 창설했다. 이런 조직들은 기독교 신비주의자들과 오컬티스트, 과학자, 예언자, 정치적 극단주의자들의 고향이 되었는데 그중에서도 아이작 뉴턴(1643-1727), 벤자민 프랭클린(1706-90), 조지 워싱턴(1732-99)은 계몽주의의 사회적, 정치적, 과학적 목표의 추구와 촉진을 위해 프리메이슨에 가입하기도 했다.

프리메이슨 전시안

이 문양은 1797년 미국의 프리메이슨인 토마스 스미스 웹의 작품에
처음 나타났다. 이는 우주의 창조자인 신의 전지전능함을 상징한다.
이 문양은 미국의 국새에도 등장한다.

프리메이슨 직각자와 컴퍼스

직각자와 컴퍼스는 대성당을 지었던 중세 프리메이슨들의 전통적인
도구로, 직접적·비유적 의미를 모두 담고 있다. 프리메이슨의 전통 의식과
가입식에 쓰였다. 글자 G는 신(God) 혹은 기하학(Geometry)를 상징한다.

프리메이슨(FREEMASONRY)

그랜드 요크 라이트
(GRAND YORK RITE)

이 문양은 그리스 문자 타우(Tau)를 기반으로 성
안토니오의 십자가를 사용하여 만들어졌다.

그랜드 요크 라이트

이 문양은 석공의 흙손과 기사의 검을 뜻한다.
검은 성전기사단과 관련이 있다.

그랜드 요크 라이트

이 문양은 구원의 왕관과 기사의 검을 결합한 모습이다.

스코티시 라이트
(SCOTTISH RITE)

비잔틴과 러시아의 군주를 상징하는 머리가 둘
달린 독수리가 검을 쥐고 왕관을 쓴 모습이다.

스코티시 라이트

독수리가 장미 십자가, 왕관,
직각자와 컴퍼스와 함께 나타나 있다.

슈라이너스(우애결사, SHRINERS)

슈라이너스는 본래 고대의 신비한 성지의 고귀한 아랍 기사단으로
알려져 있는데, 이집트와 근동 지방의 상징들이 문양에도 잘 나타난다.

장미십자회(ROSICRUCIANISM)

장미십자회의 신화적인 창시자인 크리스티안 로젠크로이츠(Christian Rosenkreuz)는 독일어로 '장미 십자가'를 뜻한다. 관능, 열정, 성(性)을 상징하는 화려한 기독교 십자가와 장미는 가톨릭의 화려한 도상학을 거부한 독일의 금욕적인 루터교와 칼뱅교에 대한 도발이었다.

장미 십자가

앙크(ANKH) 장미 십자가

마르티니즘(마르틴주의, MARTINISM)

장미십자회의 문장

마르티니즘은 기독교지만 자신들의 표식에
다윗의 별 같은 유대교 문양을 사용했다.

대수도원회의 문장

다윗의 별이 용맹한 사자 문장과 결합되어 있다.

**테트라그라마톤
(여호와의 4자음 문자)**

하트 안에 하나님의 이름이 4자음의 히브리어
YHWH(여호와; 야훼)로 적혀 있다.

마르티니스트 심장

유대교의 다윗의 별과 결합된 심장 모티프이다.

세상의 원탁

카발라의 생명의 나무 세피로트를 도식화한 것이다.

오컬트 단체

19세기 말에 나타난 신비주의 결사들은 도시화와 산업화가 진행되는 시기에 사회가 나아가야 할 방향에 대해 고민하던 당시 분위기를 반영하였다. 이들은 당시의 물질적이고 과학적인 세계관을 거부하고, 존재의 영적 상태에 더욱 집중하며 서양의 옛 오컬트 관습과 남아시아와 동아시아의 철학과 정신 수련법에 관심을 가졌다. 신지학회와 황금여명회는 서로 회원과 상징, 믿음을 공유했는데 둘 다 인류를 영적 재생의 시대로 이끄는 '비밀의 지도자(secret masters, secret chiefs)'들을 양성했다. 하지만 일부 진실한 이들 외에 알리스터 크라울리와 같은 이들은 개인의 입신양명과 폭력적인 '성 마법'과 약물 남용 등이 포함된 새로운 삶을 탐닉하기 위해 오컬트를 사용했고, 이로 인해 크라울리는 '세계에서 가장 이상한 남자'라는 세간의 별명을 얻었다.

신지학(THEOSOPHY)

신지학의 주요 상징은 힌두교의 육각별인 샤트코나와 이집트의 앙크를 우로보로스 뱀이 감싸고 있다. 그 위에 힌두교의 만자(卍字)와 신을 뜻하는 산스크리트어 '옴'이 있다.

신지학

T는 '신'을 의미하는 테오스(theos)를 나타내고, S는 '지혜'를 뜻하는 소피아(sofia)를 나타낸다. 뱀은 아담과 이브의 추방에 대한 기독교적 해석을 거부하고 있음을 상징적으로 나타낸 것이다.

신지학 스리 얀트라(THEOSOPHY SRI YANTRA)

탄트라 힌두교의 명상과 주술 의식에 쓰이는 만트라인 스리 얀트라를 사용한
것으로 보아 신지학은 힌두교 도상학의 영향을 많이 받은 듯 하다. 서로 겹쳐진
삼각형은 시바와 샤크티를 의미한다.

아르겐티움 아스트럼
(ARGENTIUM ASTRUM ORDER)

은성형제회(Fraternal Order of the Silver Star)의 인장은 '바발론
(Babalon)'의 철자가 적힌 칠각성인데, 바발론은 요한계시록에
나오는 바빌론의 창녀에서 유래한 텔레마교의 여신이다.

황금여명회
(HERMETIC ORDER OF THE GOLDEN DAWN)

황금여명회의 장미 십자가에는 가운데를 중심으로
트리아 프리마 문양과 5대 원소를 나타내는 오각별이 있다.

황금여명회

다윗의 별 안에 십자가에 못박힌 예수가 있고,
양쪽에 대천사와 점성술적 상징들이 있다.

황금여명회

황금여명회의 장미 십자가의 또 다른 버전

황금여명회

존 디(John Dee)의 신의 문장(시질룸 데이)의 황금여명회 버전

황금여명회

장미 십자가와 히브리어가 있는 황금여명회 문장의
또 다른 버전

황금여명회

불의 삼각형 위에 기독교 십자가가 있는 황금여명회 문양

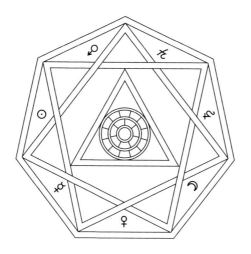

황금여명회

점성술 문양이 있는 플라톤의 다면체

(정다면체)

황금여명회

장미 십자가와 우로보로스 뱀이 있는 플라톤의 다면체

(정다면체)

동방성당기사단(ORDO TEMPLI ORIENTIS)

동방성당기사단은 본래 유럽의 프리메이슨과 연관이 있었지만, 이후 텔레마교와
가까워졌다. 다음 그림 중 위의 것은 와제트(Wadjet, 호루스의 눈), 평화의 비둘기와 장미
십자가가 담긴 성배를 담은 엠블럼이다. 아래 문장에는 성배와 검, 왕홀이 그려져 있다.

텔레마교(THELEMA)

텔레마교에서 육각별은 이집트의 앙크(생명의 열쇠)와 장미십자회의 장미 십자가와
동일시된다. 중앙의 꽃은 5대 원소를 상징하는 오각별을 의미한다.

뉴에이지

1960년대 젊은이들의 대항문화를 폭발적으로 키운 것은 전후의 재건 붐이었다. 뉴에이지 오컬티즘은 종교적 믿음, 도덕, 정치, 자본주의의 자유시장 원리 같은 지나간 가치들에 대한 거부에서 출발했다. 오컬티즘(신비주의)은 마법과 영적 기술을 추구함으로써 개인의 잠재력을 깨닫는 것을 강조했고, 계급주의와 가부장제를 없애고 당시 환경운동의 주안점이었던 오염 문제를 해결할 수 있는 새로운 삶의 방식과 문화를 추구했다. 뉴에이지 운동은 과거 유럽의 이교(신드루이드교, 켈트와 게르만 노르딕 이교도와 슬라브 신이교주의(페이거니즘, 로드노베리에, Rodnovery; '태생의 믿음'이라는 의미)), 그리고 더 이전의 르네상스 흑마법과 악마학을 들여다보았다. 후자는 안톤 라비(1930-97)가 창시한 사탄의 교회, 전 악마주의자 마이클 아퀴노(1946)가 세운, 지금은 사라진 세트 성전에 영감을 주었고, 르네상스 이전의 토착 마법은 영국의 공무원인 제랄드 가드너(1884-1964)가 만든 위카에 영감을 주었다.

신드루이드교의 아웬(NEO-DRUIDIC AWEN)

위 그림들은 두 가지 버전의 아웬이다. 아웬(Awen)은 웨일즈, 콘월, 브레톤 지방의 고대 켈트어로 '영감'을 뜻한다. 문양의 정확한 의미는 달라질 수 있지만 지구-바다-바람(공기), 사랑-지혜-진실, 신체-정신-영혼 같은 이교도의 여러 중요한 삼위와 연관된다. 이는 또한 '태양의 세 갈래 빛줄기'를 상징하기도 한다.

신이교주의(네오-페이거니즘, NEO-PAGANISM)

신이교주의는 기독교 이전 유럽에 있었던
다신교의 후예라고 주장하는 새로운 종교
집단으로, 종교적 기원은 인도와 중동, 유럽에
정착한 인도·유럽 정착민이었다. 게르만, 슬라브
(로드노베리에), 켈트, 노르딕, 그리스로마의
신이교도들은 비슷한 속성과 숭배 방식으로
신전을 공유했다. 하지·동지와 춘분·추분 같은
주요 천문학적 시기에 맞춰 신에게 바치는
산 제물과 정화와 가입의 의식 등이 전형적인
예이다(계절의 바퀴 참조, 48-9페이지).

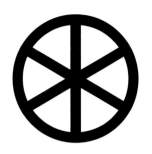

신이교주의 1년의 바퀴

바퀴 살은 태양년에서 주요 행사가 있는 날을
나타낸다.

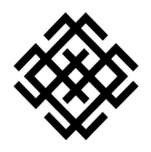

로드노베리에-벨로보그

빛의 신

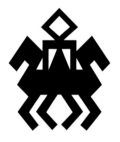

로드노베리에-셰른보그

어둠의 신

로드노베리에-다즈드보그

태양신이자 추앙받는 영웅

로드노베리에-벨레스

땅, 물, 지하 세계의 신

위카(WICCA)

모신(대지의 여신)

모신에 대한 위카의 문양에는 두 가지 중요한 삼위의 상징이 있다.
상현달, 보름달, 하현달과 여성적 상징의 삼위인 어머니, 처녀, 노파이다.

뿔 달린 신

위카의 뿔 달린 신은 점성술의 황소자리 기호와
가축이나 황소를 나타내는 고대 그림문자와 같다.

마녀 표시

위카의 마녀 표시는 마녀 사냥 시기에 집주인이
마녀에게 동정적이라는 것을 보여주기 위해
문기둥에 새기던 것이다.

축복

위카에서 축복을 나타내는 문양은 달의 여신을
상징하는 초승달 아래에 축복과 처녀, 어머니,
노파를 상징하는 세 방울의 눈물이 그려져 있다.

마녀의 매듭

이 문양은 고대 이교도와 켈트 매듭 패턴에서
따온 것이다. 4대 원소인 공기, 물, 흙, 불의 힘을
상징한다.

영성

환생

오른쪽과 왼쪽 양쪽으로 도는 소용돌이(나선) 모양은 인류에게 알려진 가장 고대의 상징으로,
선사시대 동굴벽화에서 최초로 발견됐다. 원래 의미는 알려지지 않았지만 위카에서
왼쪽으로 도는 소용돌이는 영성을, 오른쪽으로 도는 소용돌이는 윤회와 환생을 의미한다.

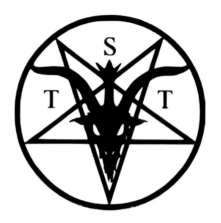

사탄의 교회(CHURCH OF SATAN)

사탄의 교회의 문양은 역오망성 안에 바포메트의 머리를 새겨 넣어
두 뿔이 삼각형 윗부분에 들어맞도록 되어있다.

펜타그램(오각별, PENTAGRAM)

악마주의를 표현하는 기본적인 문양은 역오망성으로, 원 안에 오각별이
들어간 펜타클과 혼동하면 안 된다. 원래의 모습이든 뒤집어진 모습이든,
펜타그램과 펜타클 둘 다 오컬트에서 사용해왔다.

레비아탄의 상징(SIGN OF LEVIATHAN)

레비아탄의 상징은 무한대 문양 위에 로렌 십자가가 놓인 모양으로,
악마주의자들이 의식에 쓰거나 자신을 보호하기 위한 부적과
문신에 즐겨 사용했다.

역십자가(INVERTED CROSS)

악마주의자들이 사용해왔던 역십자가는 성 베드로의 십자가에서
기원한 것이다. 베드로는 자신의 순교를 예수의 죽음과 다르게 하기
위해 십자가를 뒤집어 형을 집행해 달라고 요구했다.

인 덱 스

저자 소개

에릭 샬린은 작가이자 편집자로 런던에 거주 중이다. 특히 동아시아, 중앙아메리카, 인도의 종교와 철학에 관심이 많다. 그는 역사, 여행, 건강과 운동 등 다양한 주제로 책을 써왔다. 저서로는 《선종불교에 관하여 (The Book of Zen)》, 《신과 여신들의 책 (The Book of Gods and Goddesses)》, 《간단한 요가의 길 (Simple Path to Yoga)》, 《탁상 철학가의 101가지 딜레마 (101 Dilemmas for the Armchair Philosopher)》, 《잃어버린 보물들 (Lost Treasures)》, 《역사상 최악의 발명품 (History's Worst Inventions)》, 《광물, 역사를 바꾸다 (Fifty Minerals that Changed the Course of History and Ancient Greece)》 등이 있다.

이미지 출처

오컬트의 상징

1판 1쇄 인쇄 2022년 2월 10일
1판 1쇄 발행 2022년 2월 15일

—

지 은 이 에릭 샬린
옮 긴 이 이재혁
발 행 인 이재은
발 행 처 D.J.I books design studio
정　　가 33,000원
등 록 일 2021년 6월 24일
등록번호 585-63-00224
주　　소 (04987) 서울 광진구 능동로 32길 159 (능동)
전화번호 (02)447-3157~8
팩스번호 (02)447-3159

—

ISBN 979-11-977447-0-9 (13650)
DS-22-01

**D.J.I BOOKS
DESIGN STUDIO**
디제이아이 북스 디자인 스튜디오